高等职业教育新形态精品教材

总主编／肖勇　傅祎

艺术设计概论

（第3版）

主　编　李晓莹　杨中雄
副主编　顾长青　林梦姗　吕良威

INTRODUCTION TO ART DESIGN

北京理工大学出版社
BEIJING INSTITUTE OF TECHNOLOGY PRESS

内 容 提 要

本书详细阐述了艺术设计的基本理论知识，做到了专业性与可读性统一。全书共9章，主要介绍了艺术设计的历史、艺术设计的类型、艺术设计的思维与方法、设计师、设计审美、设计批评、设计心理学、艺术设计的发展趋势等内容。本次修订，增补或更新了设计的程序、设计师的职业准则、设计审美概述、数字艺术设计等内容，增加了知识目标、能力目标、本章小结、思考与实训等栏目内容，更加贴近当今教学需求。

本书既可作为高职高专院校艺术设计类专业的教材，也可作为相关培训机构的教材和相关人员的自学用书。

版权专有　侵权必究

图书在版编目（CIP）数据

艺术设计概论 / 李晓莹，杨中雄主编. —3版. —北京：北京理工大学出版社，2023.8重印
ISBN 978-7-5682-7564-4

Ⅰ.①艺⋯　Ⅱ.①李⋯②杨⋯　Ⅲ.①艺术－设计－概论　Ⅳ.①J06

中国版本图书馆CIP数据核字（2019）第196080号

出版发行 / 北京理工大学出版社有限责任公司
社　　址 / 北京市丰台区四合庄路6号院
邮　　编 / 100070
电　　话 / （010）68914775（总编室）
　　　　　（010）82562903（教材售后服务热线）
　　　　　（010）68944723（其他图书服务热线）
网　　址 / http://www.bitpress.com.cn
经　　销 / 全国各地新华书店
印　　刷 / 河北鑫彩博图印刷有限公司
开　　本 / 889毫米×1194毫米　1/16
印　　张 / 9　　　　　　　　　　　　　　　　　责任编辑 / 李　薇
字　　数 / 251千字　　　　　　　　　　　　　　文案编辑 / 李　薇
版　　次 / 2023年8月第3版第4次印刷　　　　　　责任校对 / 周瑞红
定　　价 / 58.00元　　　　　　　　　　　　　　责任印制 / 边心超

图书出现印装质量问题，请拨打售后服务热线，本社负责调换

总序 GENERAL PREFACE

20世纪80年代初，中国真正的现代艺术设计教育开始起步。20世纪90年代末以来，中国现代产业迅速崛起，在现代产业大量需求设计人才的市场驱动下，我国各大院校实行了扩大招生的政策，艺术设计教育迅速膨胀。迄今为止，几乎所有的高校都开设了艺术设计类专业，艺术设计类专业已经成为最热门的专业之一，中国已经发展成为世界上最大的艺术设计教育大国。

但我们应该清醒地认识到，艺术和设计是一个非常庞大的教育体系，包括了设计教育的所有科目，如建筑设计、室内设计、服装设计、工业产品设计、平面设计、包装设计等，而我国的现代艺术设计教育尚处于初创阶段，教学范畴仍集中在服装设计、室内装潢、视觉传达等比较单一的设计领域，设计理念与信息产业的要求仍有较大的差距。

为了符合信息产业的时代要求，中国各大艺术设计教育院校在专业设置方面提出了"拓宽基础、淡化专业"的教学改革方案，在人才培养方面提出了培养"通才"的目标。正如姜今先生在其专著《设计艺术》中所指出的"工业＋商业＋科学＋艺术＝设计"，现代艺术设计教育越来越注重对当代设计师知识结构的建立，在教学过程中不仅要传授必要的专业知识，还要讲解哲学、社会科学、历史学、心理学、宗教学、数学、艺术学、美学等知识，以培养出具备综合素质能力的优秀设计师。另外，在现代艺术设计院校中，对设计方法、基础工艺、专业设计及毕业设计等实践类课程也越来越注重教学课题的创新。

理论来源于实践、指导实践并接受实践的检验，我国现代艺术设计教育的研究正是沿着这样的路线，在设计理论与教学实践中不断摸索前进。在具体的教学理论方面，十几年前或几年前的教材已经无法满足现代艺术设计教育的需求，知识的快速更新为现代艺术设计教育理论的发展提供了新的平台，兼具知识性、创新性、前瞻性的教材不断涌现出来。

随着社会多元化产业的发展，社会对艺术设计类人才的需求逐年增加，现在全国已有1 400多所高校设立了艺术设计类专业，而且各高等院校每年都在扩招艺术设计专业的学生，每年的毕业生超过10万人。

随着教学的不断成熟和完善，艺术设计类专业科目的划分越来越细致，涉及的范围也越来越广泛。我们通过参考大量国内外著名设计类院校的相关教学资料，深入学习各相关艺术院校的成功办学经验，同时邀请资深专家进行讨论认证，发觉有必要推出一套新的，较为完整、系统的专业院校艺术设计教材，以适应当前艺术设计教学的需求。

我们策划出版的这套艺术设计类系列教材，是根据多数专业院校的教学内容安排设定的，所涉及的专业课程主要有艺术设计专业基础课程、平面广告设计专业课程、环境艺术设计专业课程、动画专业课程等。同时还以专业为系列进行了细致的划分，内容全面、难度适中，能满足各专业教学的需求。

本套教材在编写过程中充分考虑了艺术设计类专业的教学特点,把教学与实践紧密地结合起来,参照当今市场对人才的新要求,注重应用技术的传授,强调对学生实际应用能力的培养,而且每本教材都配有相应的电子教学课件或素材资料,可大大方便教学。

在内容的选取与组织上,本套教材以规范性、知识性、专业性、创新性、前瞻性为目标,以项目训练、课题设计、实例分析、课后思考与练习等多种方式,引导学生考察设计施工现场,学习优秀设计作品实例,力求教材内容结构合理、知识丰富、特色鲜明。

本套教材在知识层面上也有重大创新,做到了紧跟时代步伐,在新的教育环境下,引入了全新的知识内容和教育理念,具有较强的针对性、实用性及时代感,是当代中国艺术设计教育的新成果。

本套教材自出版后,受到了广大院校师生的赞誉和好评。经过广泛评估及调研,我们特意遴选了一批销量好、内容经典、市场反响好的教材进行了信息化改造升级,除了对内文进行全面修订外,还配套了精心制作的微课、视频,提供了相关阅读拓展资料。同时将策划出版选题中具有信息化特色、配套资源丰富的优质稿件也纳入本套教材中出版,并将丛书名由原先的"21世纪高等院校精品规划教材"调整为"全国高等职业院校艺术设计类'十三五'规划教材",以适应当前信息化教学的需要。

全国高等职业院校艺术设计类"十三五"规划教材是对信息化教材的一种探索和尝试。为了给相关专业的师生提供更多增值服务,我们还特意开通了"建艺通"微信公众号,负责对教材配套资源进行统一管理,并为读者提供行业资讯及配套资源下载服务。如果您在使用过程中有任何建议或疑问,可通过"建艺通"微信公众号向我们反馈。

中国艺术设计类专业的发展会随着市场经济的深入而逐步改变,也会随着教育体制的健全而不断完善,但这个过程中出现的一系列问题,还有待我们进一步思考和探索。我们相信,中国艺术设计教育的未来必将呈现出百花齐放、欣欣向荣的景象!

<div style="text-align:right">肖 勇 傅 祎</div>

"建艺通"微信公众号

前言

 艺术设计是一门综合性学科，是社会经济高度发展背景下科学、经济、人文结合的产物。艺术设计概论是设计师和艺术设计专业学生的必修课，是一门引导设计人员进行理性思考的理论修养课。通过该门课程的学习，学生可以对艺术设计专业有一个整体的认识，为以后的专业实践打下良好的基础。

 在以往的教学中，学生往往将很多精力放在设计方法及设计技巧的学习和运用上，却忽略了最为基础的设计观念和设计思维方式的学习和研究。在实践中，设计者缺乏应有的专业理论素养和理性的设计思维，不能用专业理论指导设计实践，这样是不可能设计出具有真正价值的作品的。

 基于此，本书结合新的设计教学和实践的经验，从各个角度深度剖析，以更加精练的语言阐述了艺术设计的历史、艺术设计的类型、艺术设计的思维与方法、设计师、设计审美、设计批评、设计心理学、艺术设计的发展趋势等，向学生介绍了现代设计领域中的新思维、新观念、新理论和新作品，帮助学生开阔视野，把握艺术设计的发展趋势，提高理论素养，更好地完成设计实践。

 本书主要具有如下特色：

 一、内容丰富、精简、实用。本次修订，增补或更新了设计的程序、设计师的职业准则、设计审美概述、数字艺术设计等内容，强调理论与实践相结合，更加贴近当今教学需求。

 二、配套资源丰富。纸质教材中匹配作品欣赏、案例解析等丰富的二维码资源，供学生扫码观看，了解相关知识；此外，本书还配套教学资源包，包含电子教案、课件、教学大纲、微课等资源，方便老师教学。

 由于时间仓促，编者水平有限，教材中难免存在不妥之处，还请各位同行、专家多加指教，以便及时改正。

<div style="text-align:right">编　者</div>

目 录 CONTENTS

第一章　艺术设计概述 …………… 001
第一节　艺术设计的含义 …………… 001
第二节　设计的特性 ………………… 002
第三节　设计的原则 ………………… 004
第四节　设计的程序 ………………… 006

第二章　艺术设计的历史 …………… 011
第一节　中国设计史 ………………… 011
第二节　古代埃及的艺术设计 ……… 019
第三节　古代希腊和罗马的艺术设计 … 020
第四节　欧洲中世纪的艺术设计 …… 022
第五节　文艺复兴及其后的设计 …… 023
第六节　近代的艺术设计 …………… 024
第七节　西方现代主义艺术设计 …… 031
第八节　日本现代主义艺术设计 …… 041
第九节　西方后现代主义设计与当代设计 … 043

第三章　艺术设计的类型 …………… 050
第一节　视觉传达设计 ……………… 051
第二节　产品设计 …………………… 056
第三节　环境设计 …………………… 063

第四章　艺术设计的思维与方法 …… 067
第一节　设计思维的基本概念 ……… 067
第二节　设计思维的基本特征 ……… 068
第三节　设计思维的基本过程 ……… 070
第四节　设计思维的基本形式 ……… 071
第五节　设计思维的类型 …………… 073
第六节　设计思维的方法 …………… 076
第七节　设计思维的训练 …………… 079

第五章　设计师 ……………………… 084
第一节　设计师的知识技能要求 …… 084
第二节　设计师的类型 ……………… 090
第三节　设计师的职业准则 ………… 093

第六章　设计审美 …………………… 095
第一节　设计审美概述 ……………… 095
第二节　现代审美观念 ……………… 096
第三节　现代审美观念下的现代设计 … 100

第七章　设计批评 …………………… 104
第一节　设计批评对象与批评者 …… 104
第二节　设计批评的标准 …………… 106
第三节　设计批评的方式 …………… 109
第四节　我国设计批评的现状 ……… 112

第八章　设计心理学 ………………… 115
第一节　设计心理学的定义 ………… 116
第二节　设计心理学在设计中的意义和作用 … 116
第三节　人性化设计的心理学因素分析 … 117
第四节　广告心理研究 ……………… 122

第九章　艺术设计的发展趋势 ……… 124
第一节　生态设计 …………………… 124
第二节　人性化设计 ………………… 128
第三节　非物质设计 ………………… 130
第四节　数字艺术设计 ……………… 133

参考文献 …………………………… 138

第一章 艺术设计概述

CHAPTER ONE

知识目标
了解艺术设计的含义、特性和原则，熟悉艺术设计的程序。

能力目标
能够依照一定的设计原则及程序进行艺术设计。

从某种意义上说，在这个世界上每个人都是天生的设计师，生活中的每个细节都经过了精心的设计，人们通过制订生活计划、工作计划，使生活有条不紊地进行，人类的社会文明也得以更好地延续。其实这正是设计的本质，正是由于设计融入了人们的生活，才使现代社会更加美好，并促使人们不断地创造新文明。

第一节 艺术设计的含义

在我国，"设计"一词最初是分开使用的。"设"是指预想和策划，"计"是指特定的方法和策略。西方"设计"的概念产生于文艺复兴时期，其最初的意义是指素描、绘画等基本表现手法。到了18世纪，英国《大不列颠百科全书》中把"Design"一词解释为："指艺术作品的线条、开关比例、动态和审美方面的协调。在此意义上，Design与构成意义相同；可以从平面、立体、色彩、结构、轮廓的构成等诸方面加以思考，当这些因素融为一体时，就产生了比预想更好的结果……"这时"Design"的含义还被大致限定在艺术观念的视觉化领域；第一次世界大战以后，德国的包豪斯学院把"设计"一词首次运用于某些课程的名称，如"金属设计""印刷设计""家具设计""包装设计"等，这时"Design"的词义逐渐和纯艺术产生了区别，现代意义上的"设计"概念逐步形成，即对"Design"的理解更多的为对产品外观的要求和对内部结构的安排等，它强调产品的色彩、肌理、形态等形式因素，注重对设计产品材料的开发、研究，追求产品的审美价值。可以这样理解：设计是一种构思与计划，以及将这种构思与计划通过一定的手段视觉化的形象创作过程。

20世纪初，Design 经由日本传入我国，曾被译为"图案""工艺美术""美术工艺"等词。20世纪80年代后，我国大大加强了对现代艺术设计的研究和人才培养，出现了一大批相关著作和相关专业。1998年教育部在学科规划指导中提出，将原先的工艺美术置换为"艺术设计"，本科教育的专业名称为"艺术设计"，而研究生（硕士、博士）的专业名称为"设计艺术"。

第二节　设计的特性

设计是艺术和科学的融合，是美学、科技、社会学、人体工程学、心理学、未来学等学科的综合。设计师的使命是提高人类的生活质量，并提供合理的设计方案。

从这点上看，设计具有功能性、象征性、精神性和艺术性的特征。

一、功能性

【作品欣赏】艺术设计产品

设计的功能性是设计最基本的特征。人类在设计活动中始终将功能性放在首位，这是由于物品的出现满足了人们生活的实际需要。衣、食、住、行、用，形形色色、大大小小的物品因人的需要而存在和出现。设计就是对物品的功能充分开发利用，使其成为人们生活中的一部分的过程。

物品设计中，应关注的首要问题是物品给人的生理安全感。功能引起人们的向往，其所依赖的就是物品带给人的这种稳定、适宜、合理的生理安全感。任何一种物品，如果不能给人以安全感，人们都会因为惧怕而远离。

物品设计应关注的次要问题是适用性。物品的出现为人们的生活带来了方便，这是因为物品具有适用性。造物思想中对人的重视，体现的是人在使用物品时的舒适方便。一般来说，人的眼、耳、口、鼻、身对物品有一个适应的过程，不同的材料、形状、色彩、气味、重量会被消费者敏锐地察觉和接受。因此，设计师要加强对社会需求的调研，通过设计技术的精确化，在物品的制造阶段充分把握其特点，使产品投放市场后激发消费者的购买欲望。

物品设计应关注的第三个问题是简洁性。任何物品都不应烦琐。消费者希望使用的物品简洁，这是消费者追求的最终目标（图1-1）。

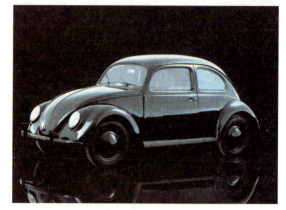
图1-1　甲壳虫汽车

二、象征性

象征性设计物品的出现超越了消费意义，成为时代文化的见证，这时物品的器具价值成为象征性的文化。

具有象征意义的物品常常具有稳定的样式、独特的符号、固定的颜色，这也是现代企业形象追求标准字、固有色以及企业形象、企业理念等象征意义的结果。

现实中的各种民族服饰，历代皇家服饰（图1-2和图1-3），各国的国旗、国徽，各个城市的市徽，特殊的会徽、标志，如联合国标志、维和部队徽章、奥林匹克运动会会徽、香港特别行政区区旗、澳门特别行政区区旗、中国银行标志等，都具有象征作用。

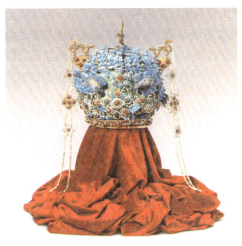

图 1-2 孝端显皇后凤冠（明）

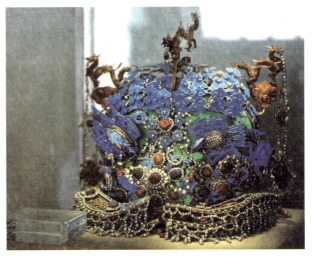

图 1-3 孝端显皇后凤冠细部（明）

三、精神性

精神性是指物品不仅为人们提供方便，还能给人们带来精神上的愉悦感、舒适感、美感等。愉悦感、舒适感、美感是使用物品时最初的感受，是设计师的创造带给消费者的精神满足。这种由设计带来的感觉，会给人留下一定的印象。但是只有购买并使用了令人满意的物品，才会获得真正的享受。

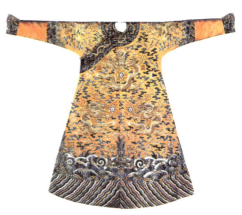

图 1-4 云锦龙袍（清）

四、艺术性

人类早期的设计与艺术活动是一体的，只是随着社会分工越来越细，各行业的专业性也越来越强，艺术才从实际技术中分离出来，艺术的观念也发生了变化。

设计的艺术性质在康德（I. Kant，1724—1804年）著作及更早的英国经验主义哲学中可以找到理论基础。康德认为美有两种，即自由美（Pulchritudo Vaga）和依存美（Pulchritudo Adhaereus），后者含有合目的性（图 1-4）。

设计是一种特殊的艺术，是遵循实用化求美法则的艺术创造过程，是以专用的设计语言进行的。在西方，工业设计常被称为工业艺术（Industrial Art），广告设计被称为广告艺术（Advertising Art）。设计被视为艺术活动，是艺术生产的一个方面，设计对美的不断追求决定了设计的艺术性（图 1-5）。

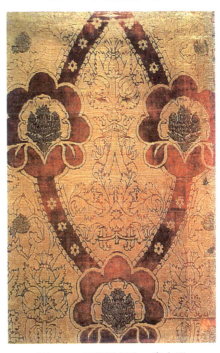

图 1-5 天鹅绒织物 意大利

第三节 设计的原则

设计的原则是经过大量设计实践，在把握设计规律的基础上产生的，它是对设计实践的理论总结与升华，它来自实践，指导实践，并接受实践的检验。设计原则所具有的科学性和指导意义推动着设计行为向更为合理的方向发展。

一、操作性原则

1950年，美国学者爱德华·考夫曼·琼尼提出了关于现代设计的12项定义：

（1）现代设计应满足现代生活的实际需要。
（2）现代设计应体现时代精神。
（3）现代设计应从不断发展的纯美术与纯科学中吸取营养。
（4）现代设计应灵活运用新材料、新技术，并使其得到发展。
（5）现代设计应通过运用适当的材料和技术手段，不断丰富产品的造型、肌理、色彩等效果。
（6）现代设计应明确表达对象的意图，绝不能模棱两可。
（7）现代设计应体现使用材料所具备的区别于他种材料的特性及美感。
（8）现代设计须明确表达产品的制作方法，不能使用表面可行、实际却不能适应大量生产的欺骗手段。
（9）现代设计在实用、材料、工艺的表现手法上，应给人以视觉的满足，特别应强调整体效果的满足。
（10）现代设计应给人以单纯洁净的美感，避免烦琐的处理。
（11）现代设计必须熟悉和掌握机械设备的功能。
（12）现代设计在追求豪华、情调的同时，必须顾及消费者节制的欲求及价格问题。

二、服务性原则

设计应满足人类的各种物质需求与精神需求。为人类服务包含两层含义，一是适应人类需求，二是创造人类需求。以满足现有需求为目的的设计原则，称为适应需求原则。设计师以现实的时间为界，设计出与人类需求相适应的新产品或新使用方式，具有很强的针对性，设计目标也十分明确。设计师的工作是起协调和衔接作用的，它把生产和消费联系在一起，为人类服务（图1-6）。

但是人类的需求是随着时代和科技的进步而不断变化的，一种需求被满足后，会带来更多新的需求。新的需求导致新的设计，它需要设计师在掌握现有需求信息的基础上对尚未表露的潜在需求进行合理、科学的推断、预测，以创造需求的设计原则满足人类的潜在愿望（图1-7和图1-8）。

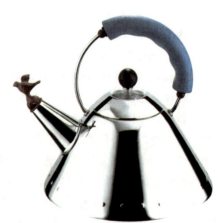

图1-6 自鸣水壶 美国 格雷夫斯

三、价值化原则

所谓价值，是指客观事物本身所具有的某种实际用途或能够满足人们某种需求的属性。设计的价值体现在实用价值与附加价值两个方面。

实用价值是指设计物自身在使用过程中体现的固有价值。随着时代的不断发展，市场在产品的开发与价值体现上扮演着越来越重要的角色。而产品在使用过程中体现的

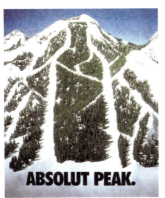

图1-7 绝对伏特加酒广告

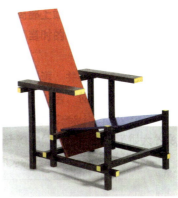

图1-8 红蓝椅 格里特·托马斯·里特维尔德

价值元素是多元的，如时间价值、信息价值、消费价值、资源价值等，它们都不同程度地影响着产品实用价值的形成。

附加价值是指产品的额外价值，它包括企业形象价值、品牌价值、情感价值、服务价值、信誉价值、文化价值等一系列内容，是把产品、环境与人类多层次、多角度的需求融为一体创造出来的。

四、变化原则

变化是自然界和人类社会永恒不变的客观规律，任何一件产品都不可能是永恒的。时代在变化，衡量设计的标准也会随之不断更新。经济环境的改变，新科技、新材料的发明和运用，大众消费观念的转变，审美情趣和社会文化意识的增强，都直接影响着设计的形态变化。因此，及时掌握并预测设计的变化趋势，以适应变化，引导变化的观念指导设计，使设计成为时代变化的表征和进步的动力，是设计师的使命所在。

在特定的时代背景下所形成的流行风格、流行款式并非单纯出自设计师的个人意愿，它们更多地映射了时代背景下人类共同的社会心理和文化需求。流行本身蕴含丰富的变化因素和时间因素，它所涉及的观念倾向和风格特点往往会随着时间的推移而变化（图1-9和图1-10）。

图1-9 MUJI 壁挂式 CD 机 深泽直人

图1-10 TWELVE 手表 深泽直人

五、总体性原则

设计总体包含了设计物、设计所处的环境、设计主体。这三者各自独立、相互依存而又相互协

调，协调便是设计中使上述三者关系趋于和谐的基本原则。协调是将内容创造与形式完善有机结合的过程，利用突出中心、均衡互补等办法，使设计对象的各个局部因素在质量、空间、时间等方面产生的对比形式，达到相对的统一，获得主次分明、变化丰富、动感强烈的设计效果，这是完成优秀设计作品应遵循的首要原则。设计师要在设计中做到充分了解市场、消费、人的需求、工业技术诸多因素，综合考虑，并在设计中加以体现（图 1-11 至图 1-13）。

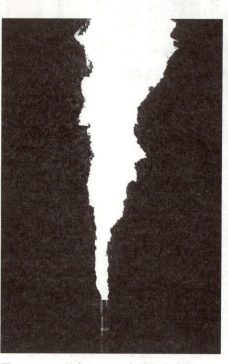

图 1-11　素纱襌衣（西汉）　　图 1-12　飞利浦 LED 手电筒宣传海报（一）　图 1-13　飞利浦 LED 手电筒宣传海报（二）

第四节　设计的程序

在社会和经济高速发展的今天，设计师开始身体力行地在产品研发过程中发挥更大的能动作用。最初的设计理念是理论与实践并行，用正确、有效的视觉语言表现具体的视觉形象，把设计意识传递给社会。一次成功的设计开发可能会在很长一段时间内对社会经济、生活等起到积极的推动作用。

一般来说，开始设计时要抓准时机，所谓"应运而生"就是这个道理。任何设计活动在开展之前，要从大的方面看它是否适应国家的政策和重点发展方向，有多大的发展潜力。例如改革开放初期对深圳的开发，之后提倡的西部大开发、中部崛起和振兴东北老工业基地等，不仅能给城市带来生机，也能为企业带来新的机遇。另外，国家对某些产品的生产或经营的控制会影响到企业。因为设计根植于社会发展变迁的各种契机之中，所以作为一个设计者，一定要有与时俱进的精神。

设计活动一般是在对产品本身利弊的调查和对同类产品认知的基础上，对自身品牌的深化设计和完善，或者纯粹是客户委托的设计项目。设计师一般需要对各个设计环节进行比较、研究、分析，才能完成设计活动，这样就需要有科学的设计程序作为指导，使设计过程顺利、有序。设计程序是实现预期目标的必要保证。一般的设计过程可以归结为以下四个步骤。

一、接受设计委托

一般来说，设计活动是从接受客户的设计委托开始的。委托设计的客户会明确地提出设计目标、理念和问题，要求设计达到某种预期的效果或解决原设计在投产过程中存在的问题。

接受委托后，设计公司管理层应该审时度势，分析设计的可行性，预测可能收到的市场效益和社会效益，判断其是否符合自身的条件，能否为自己带来利益。

二、设计准备阶段

"好的开始就是成功的一半"，所以准备阶段对于任何设计活动都至关重要。这就要求设计项目要有新颖性、独特性。在这一阶段应重点做好两个方面的工作：一是制订一个周密、行之有效的计划，二是广泛收集各种资料和信息。

制订周密、行之有效的设计计划，包括对设计项目的初步了解、制订设计计划方案（时间、进度、组织、内容等）和梳理注意事项，明确目标并统筹安排，以及合理分配管理人员、设计师、工程师、小组人员等，使人人都能发挥自身的能动性。在设计过程中分清主次，有助于各种潜能的发挥。

一般而言，客户委托设计往往带有不同的目的，但就设计师来说，首先要通过资料收集，深入了解企业形象和其掌控的资金等情况，分析其现有的和潜在的市场因素，了解其他同类产品的市场占有率等，从横向和纵向两个方面进行分析，形成新产品开发及宣传的系统指导方案。

调查收集的资料分为现有资料和潜在资料，这两种资料不仅可以帮助设计师轻松掌握当前的市场状况，而且有助于其分析不同受众群体的喜好，从而快速解决问题并提出更有潜力的方案。设计调查内容包括社会调查、产品调查、市场调查、消费者调查等，包括对设计项目涉及的人和事的了解。对同类设计，不仅要做简单的利弊分析，还要找到其疏漏之处，继而改进。在此基础上，要预见设计中可能会遇到的疑难问题，并准备相应的预防措施。

社会调查是指从社会、文化需求等方面出发，有针对性地研究商品的需求度、受喜好度以及与消费者、社会的关系，以便开展设计和管理工作。市场调查是有区域性、对象性的，要求对商品所投入的市场进行自然条件、经济条件、社会文化的调查，是对市场全部和局部的综合认知，可获得丰富的资料信息，从而为设计定位和制定消费者能够接受的合理价格提供依据。对于设计师来说，要充分了解市场机制，掌握市场上的供需平衡、对手情况以及宏观调控等一系列问题。设计师对市场的掌握不仅是为了满足消费者的需求，也是为了引导消费潮流，提高消费水平，其对市场的熟知程度决定了产品在市场上的受欢迎程度和以后的发展前景。现阶段我国市场机制尚不健全，对市场状况的全面掌控，以及对经验教训的积累，将更有助于设计师正确地实施设计计划。此外，在设计程序中还包括对消费者的选择意向、消费需求、购买力、购买动机等的调查。

以上因素对设计的影响不可低估，更不可忽视，如对区域自然条件的调研直接影响到商品选用的材质和外部造型；对经济条件的调研能使设计定位更准确，减少不必要的浪费；对社会文化的调研则能帮助设计师更好地洞悉受众的传统习惯和偏好，有利于设计与市场的融合。

如果说市场调查是对外界因素的认知，那么对原有产品和同类设计物的调研则是为了正确地认知自身和对手的情况，明确自身在市场、社会上目前的地位。其中包括对原有的因素进行剖析、改进，对同类产品的优缺点进行分析，如对造型、色彩、功能、结构、人机工程学进行调查研究，对不尽完善的部分提出预期设计方案，并明确与同类商品相比有何绝对优势。对同行业的调研须涉及其产品的优势和价格，找到突破口，以使产品在激烈的市场竞争中立于不败之地。

消费者的反馈信息和市场调查其实是无序地收集资料，但即使是细微的资料也可能成为启迪设计

师思维的催化剂，所以对资料信息的整理不可忽视。在进行整理的过程中，必须去伪存真，对数据进行精确计算，清晰准确地洞悉其中蕴含的市场、产品和消费者信息。

俗话说"顾客就是上帝"。一切设计要以"人"为中心，准备阶段要尽量广泛地收集资料，不要急于锁定一个方向或使用一种手段，这样不利于以后设计和管理的展开。完成准备阶段工作后，要对大量的调研资料加以分析、综合，挖掘其潜在的价值，为开发或改进设计做好消费者定位和产品定位，也为后面的设计、审核、管理过程提供必要的准备。

三、设计实施与展开

1. 展开设计阶段

在前期调研和产品定位的基础上，就可以进入展开设计阶段。展开设计阶段又称初步设计阶段，是指快速地设计和表现各种创意方案，即开始拟定初期设计方案的阶段。这个阶段最能体现设计师的创造性思维和能力，其中还涉及设计师对产品未来趋势的预测，有利于开发新产品。

设计初期，最常用的设计手段是绘制草图。草图一般使用钢笔、铅笔或签字笔等便利工具绘制，用于快速表达设计观念，是瞬间捕捉灵感的最好手段，不求细致、完美地描绘，只求轮廓清晰、明确。草图还可以用马克笔或彩色铅笔等辅助表现。但为了充分表达设计师的构想，要体现发散思维的过程，从各个侧面绘制大量的设计草图。草图分为概念性草图、样式草图和精细草图三种。概念性草图仅做到轮廓表现大致分明，主体表现清晰；样式草图在概念性草图的基础上进行完善，对重要的部分进行细化处理，对具有创新性的部分做强调表现；精细草图是对样式草图的进一步优化，是按照产品正确的比例、透视、色彩制作的较精细的草图。这个阶段最好不要过于强调设计的规范性和客户的要求，这样才能摆脱各种束缚，凭借自身创意构思大量的草图方案，为之后的深化设计奠定基础。

2. 深化设计阶段

经过初步设计后，已经有了不少理想的设计方向和设计概念，接下来要对之前的工作进行总结并做出正确的设计定位。设计师应该在把握设计的大方向以后，善于捕捉微小的信息，合理地利用自己的设计优势，实现自己的设计理想。因此，这一阶段必须处理和解决好以下两个方面的问题。

（1）在深入探讨设计理念与设计草图是否一致的基础上，从创新性、艺术性、文化性、审美性等层面对初步设计的草图进行筛选，从众多的设计方案中选出具有代表性的草图。其通常是由设计师在会议上对每个草图方案的独特之处、利弊进行阐述，然后由各方人员与委托客户共同讨论、分析得出，可以利用录像、多媒体投影等方式，图文并茂，综合对各方案进行比较评估，其中主要应对市场需求、使用价值、可行性、造型、开发成本等因素进行评估，从而选出最优方案，并提出修改补充意见。在共同商讨的过程中，客户也会提出自己的意见和建议，设计师要合理地分辨建议的利弊，必要时要主动耐心地与客户沟通并达成共识。

（2）对选中的方案进行深化设计，制作概略的效果图。这一阶段是在将设计人员与其他相关人员的意见进行综合的基础上，对设计方案进行完善深化，对色彩进行进一步改进，并对细部做正式的设计。具体方法是：首先对整体形态有一个确定的概念，然后对一些局部细节进行重新推敲设计。整体形态和局部细节形态设计都是从不同的角度展现设计造型，同时进一步追求精神内涵。对于局部细节的设计，并不是纯粹为了装饰表面，而是要对整体功能进行补充，使设计更加方便、安全、合理。很多产品都是以局部的细节体现整体特色，通过细节设计更能体现产品的人情味和对使用者的关怀，赋予整体以独特的魅力，成为创造价值的关键。

3. 定案设计阶段

经过初步设计和深化设计之后，正式进入效果图的表现和定稿阶段，即定案设计阶段。这

一阶段要求将前期选择的最优方案运用适当的表现手法完美地表现出来，并围绕主体对其辅助元素进行设计。例如，在企业形象设计中，对辅助标志和辅助元素的设计；在产品设计中，对一些功能按钮或部分装饰配件的设计，使辅助元素与主体设计和环境高度一致，并产生美感。

定案设计阶段主要包括详细的设计效果图和三视图表现。设计效果图要利用合适的表现技法，充分表现设计作品的外观和立体空间效果。其按照表现内容的不同分为外观表现图、爆炸表现图和剖面表现图三类。外观表现图准确表现外观和立体效果。爆炸表现图表现各个部分之间连接、旋转的效果，图中要详细标明各个部分之间的关系、形状、材料等详细信息，适当的时候要用虚线或浅色的轮廓线表现不同的位置关系。剖面表现图是为了显示某些部分内部状态的示意图，与机械制图中的剖面图要求一样，它一般与外观表现图或爆炸表现图结合使用，使表现更加精确、严谨。三视图是设计正式投产的标准图，为了实现其标准化，应当按照国家标准进行精确绘制。设计效果图一般与三视图配合使用，以保证设计的精度。

当设计效果图和三视图制作完毕后，设计师（或事务所）会就自己的设计与客户进行最后的沟通，最终确定设计方案。

另外，在这个阶段，对于产品设计和环境设计，还会涉及设计模型的制作。模型制作要依据设计效果图及三视图按比例来进行。制作模型的材料有油泥、石膏、塑料、钢化玻璃、木材、金属等，应根据不同的模型种类对材质加以选择。模型可分为六类：第一类是粗模，只要求体现大概的形状，表明设计意图；第二类是外观模型，直观地表现造型特点、材质、颜色等外观效果；第三类是透明模型，能展现内部结构形态；第四类是剖面模型，可以更好地展示产品内部构造的横截面；第五类是为了进行产品受力、使用等分析而制作的模型，可以不做具体外观，只要精确地制作内部结构使其能正常运转即可；第六类是精致模型，这种模型需要展示产品的整体造型和局部设计的详细信息，是与产品最接近的形态，不仅可以用于对各方面的评估和修正，而且可以用于宣传，所以对其制作要求也更严谨、更规范。制作模型可以使设计师和工程师对设计物的内部构造、外观造型进行精准校对，同时伴随着微小的修改。模型制作是立体造型设计的必要程序。

4. 试制阶段

试制阶段包括试制和正式投产两个阶段。样品试制的目的是鉴定产品工艺、技术、机能等各方面的可行性及价格的合理性等，以便做最后的测试修改，使其造型、色彩与环境及流行趋势吻合。在试制阶段，设计不再占主导地位，只对不符合生产条件的造型要素进行调整，以达到最好的产品效果。例如包装设计和视觉传达设计的试制阶段，是将效果图、色样交予印刷厂，印刷厂根据这些资料和标准模式进行生产。对于产品设计和工业设计，要将效果图和三视图交予生产厂家协助生产，以备修改。当然，在这个过程中，由于理解力不同或技术条件不同，试制品与理想的方案可能有所差别，所以设计师要认真对待此期间出现的问题，及时纠正，使产品及早投产并取得市场价值。

以上设计步骤完成后便可以正常投入生产，导入市场。投产阶段是将试制阶段的样品正式进行批量化生产。此阶段是设计师与工作人员密切合作的阶段，设计师既作为调节者又作为辅助者指导产品的生产使之符合预期。一个完整的设计策划投入市场，必须考虑"天时、地利、人和"等因素。对时间、地点的选择与"人和"并重，是产品在市场中占据有利地位的开始。因此在推广阶段就需要抓住机遇，充分把握市场的动向，这些都建立在良好的前期准备和设计阶段的基础之上。将样品正式投入生产并不意味着设计过程的结束。虽然在准备阶段和设计的各个阶段都已经对材质、生产环节做了比较全面的预测，但有时仍然可能出现问题。所以设计师还要及时调整设计方案、协助生产部门完成生产。这就要求在推行设计过程中正确地认知问题，研究导致问题产生的原因，及时对前期的设计程序进行探讨和修正。

四、设计后期管理

在产品设计后期管理阶段，包装和宣传很重要。这时，平面设计师应对产品有充分了解，使包装与产品及其宣传方针统一起来，用新颖、独特的艺术表现手法将设计物的性质、功能、优点表现出来。随着现代生活节奏的加快和媒体信息的多样化，广告作为设计的重要部分，成为其他设计的宣传工具，是市场上发展最迅速、最直接的表达方式。广告的双重性使其在设计中占有极其重要的地位，是消费者直接接触的设计，人们对它的要求已不仅限于保护商品或便于存放，更多的是对包装的审美要求、心理满足，以及对创意及视觉冲击力的诉求。所以一个设计能否从一开始就获得消费者的认可，首先要看设计的"外表"和"宣传"，这就使企业不得不加大产品包装和宣传力度。

设计管理阶段的开始意味着设计过程的终结，也是对已完成设计的检验的开始。这个阶段用于对产品销售和使用过程中反馈的信息进行把握，以及对生产过程是否顺畅进行检验。当设计物投放市场以后，设计师要协同销售人员做好市场调查，对反馈的信息进行整理、统计、分析，从而确定产品需要改进的地方，同时继续发掘其潜在的价值，为产品的改进和调整或者开发新产品做好充足的准备。

设计程序是进行设计的科学方法，是一个内容与理念相互交织、相互渗透的过程。这个过程需要分工合作，因此要有严格的程序规划以使其规范化，进而更好地调动全体员工的积极性，充分挖掘其潜力。这就要求设计师不仅要具有开发、设计能力，而且要有很好的团队协作精神，如此才能完成整个设计流程。

本章小结

本章依次介绍了艺术设计的含义、特性、原则及程序，能帮助学习者较全面地理解艺术设计这门学科。

思考与实训

1. 简述设计的特性。
2. 设计的原则有哪些？
3. 简述设计的程序。

CHAPTER TWO

第二章 艺术设计的历史

知识目标
了解不同时代、地域的艺术设计的特点及演变。

能力目标
熟悉不同阶段艺术设计的特性,并能够在相关设计中合理运用。

人类的实践活动是人类为了生存、生活,通过发挥主观能动性,利用客观条件改变客观环境,满足物质和精神需要的活动。艺术设计正是在这种活动中产生的。艺术设计的历史是一部科学技术与艺术结合的历史,更是一部文化发展史。

第一节 中国设计史

中国早期设计意识的产生可以追溯到旧石器时代和新石器时代的早期。中国古代的艺术设计不仅形成了丰富的理论体系,而且创造了许多精美的艺术品。中国古代的设计艺术家在不同的环境中,利用不同的材料与智慧,创造了与西方艺术设计迥然有别的设计文明。

在古代即手工艺时代的设计最重要的特征是对金属材料的运用和纯粹依靠手工工艺。在陶器盛行之后,青铜和铁被广泛地应用于人类的生产、生活领域,造就了设计的青铜时代和铁时代,给后世留下了大量不朽的作品。之后以金和银为代表的贵重金属也陆续出现,并在手工艺中得到大量应用。

一、陶瓷艺术设计

陶器最早出现于新石器时代,距今约九千年。早期的陶器是在篮筐内涂泥或用黏土捏成器皿,然后放在露天火堆上烧制的。早期陶器的特点是类型简单、质量不高、颜色不纯。新石器时代陶器

有彩陶、红陶、灰陶、黑陶和白陶等；后世的陶器和瓷器中的主要器形，在新石器时代大都能够找到实物或类似样式的实物。

人类最初设计的陶器造型，基本上是依照或模仿自然界固有的形态确定的。在仰韶文化中，陶器的造型多种多样，线条流畅、匀称。炊器有鼎、釜、甑、罐等，饮食器有碗、杯、盘、盆、钵等，储藏食物和盛水的器具有罐、瓮等，汲水和运水的器具是小口尖底瓶和小口长颈大腹瓶。原始陶器的纹饰设计主要有绳纹、条形纹、方格纹、几何形印纹、弦纹和几何纹。此外还有少量的彩绘几何形花纹、堆纹，在陶器的圈、足上镂方孔、圆孔或三角孔等装饰形式（图2-1和图2-2）。

夏代开始使用杂质较少的黏土作为原料，烧制胎质坚硬细腻的白陶器。陶器表面已出现回纹、叶脉纹、云雷纹、圆圈纹、花瓣纹等图案。

商代早期制陶业从农业中分离出来，成为独立的手工业生产部门。商代后期的陶器，除器物造型发生了变化外，还出现了一些新的器物。陶器上常见的图案纹饰有饕餮纹、夔龙纹、方格纹、人字纹、花瓣纹、云雷纹、涡旋纹、曲折纹、连环纹、乳钉纹、圆圈纹和火焰纹等。其中以饕餮纹组成的条带最多。

西周的陶器造型在商代的基础上又有了变化，其基本特征是袋状足、圈足和平底。陶瓷装饰图案主要有绳纹、划线纹、篦纹、弦纹和三角纹。

春秋陶器仍以平底器和袋状三足器为主，兼有少量圈足器，同时出现了一些新的器形。陶器表面的花纹装饰更趋简化，器表主要饰印粗绳纹和瓦弦纹（图2-3和图2-4）。

战国陶器的造型艺术更加成熟。由于各地的地理环境千差万别，历史传统和生活习俗也各不相同，陶器造型多姿多貌。常见的颜色有朱、黄、白或黑、白、朱等三彩色、二彩色（图2-5和图2-6）。

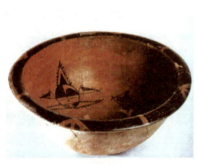

图2-1　五鱼纹彩陶盆，仰韶文化半坡类型

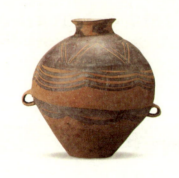

图2-2　新石器时代陶器，马家窑文化半山类型

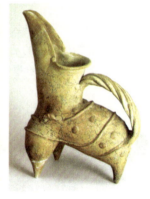

图2-3　白陶鬶，龙山文化时期的代表器物

图2-4　白陶刻花尊（商）

图2-5　灰陶双耳大盘（战国）

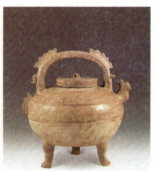

图2-6　青釉龙首提梁盉（战国）

秦汉时期的陶瓷工艺有较高成就，生产规模大，品种数量多，应用范围广，制作工艺也有新的突破。建筑用陶也有很大发展，众多器物不仅满足了当时人们物质生活的多方面需要，也满足了精神生活的需要。陶瓷器的制作，大多采用轮制，也有模制和手工制作。器物造型厚实朴拙，主要包括灰陶、铅釉陶、原始瓷及青瓷，另外建筑用陶和陶明器制作也有一定规模。

魏晋南北朝的陶器，南方和北方的烧制风格不同。南方陶器主要供日常生活和殉葬用，其造型与汉代的朴实、精巧、明快风格一致。其纹饰十分简朴，是东汉纹饰的发展和完善。同时，陶瓷的装饰受到了佛教的影响。北方陶器造型新颖，如盘口壶、双耳缸、四系缸、果盒等出现，而且风格粗犷朴实，大部分以素面为主，极少有纹饰，最常见的纹饰是若干条弦纹（图2-7和图2-8）。

隋唐时期是我国陶瓷取得长足发展的时期。在陶瓷的造型和装饰方面，出现了许多过去没有见过的新形式和新手法。代表窑有越窑、瓯窑、岳州窑、邢窑、定窑、巩县窑、长沙窑（又称铜官窑）等。在陶器方面，其烧制工艺和艺术水平集中体现在唐三彩上。瓷器造型总的倾向是浑圆饱满，不论是大件器物还是日常的小件器皿都不例外，在质量上要求更高，小中见大，精巧而有气魄，单纯而有变化。陶瓷装饰纹样有朵花纹、草叶纹、几何纹、莲瓣纹、卷叶纹、波浪纹，这些纹样均有各种不同的形式（图2-9和图2-10）。

宋代被誉为"瓷的时代"，无论质料、颜色，还是烧制和装饰工艺，均达到了炉火纯青的地步。当时形成了一批著名的瓷窑体系，官窑、定窑、哥窑、汝窑和钧窑被称为宋代五大名窑。宋代陶瓷的造型简单、优美。这个时期，新出现的器物造型也很丰富，比如瓷枕。装饰纹样日趋丰富多样，除了作为主要装饰的花卉之外，龙、凤、鹤、麒麟、兔、游鱼、鸳鸯、鸭、花鸟、婴戏、山水纹也成为最常见的题材，而传统的回纹、卷枝、卷叶、曲带、云头、莲瓣、钱纹等则多用于器物的间饰和边饰。牡丹花纹、莲花纹、婴戏纹、龙纹、凤纹、花鸟纹、动物纹等纹样都是宋瓷装饰常用的纹样（图2-11至图2-13）。

到了元代，制瓷业的突出发展集中体现在江西景德镇，制瓷业取得了巨大成就。其中突出的是青花、釉里红的正式烧制成功，使具有浓郁中国风格的釉下彩瓷器发展到了一个新的阶段（图2-14和图2-15）。

到了明代，青花瓷成了瓷器的主流，尤以江西景德镇宣德青花瓷最为出色。宣德青花瓷瓷胎洁白细腻，采用南洋输入的上等青料，色调深沉雅静，浓厚处与釉汁渗合成斑点，产生深浅变化的自然美，极富中国水墨画情趣。青花瓷器从17世纪初开始大批销往海外（图2-16至图2-19）。

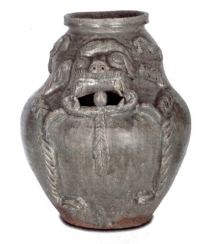

图2-7　青瓷兽形樽（西晋）

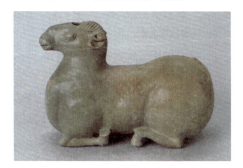

图2-8　青瓷羊（三国·吴）

图2-9　青瓷印花盒（隋）

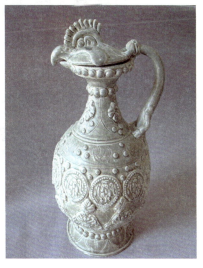

图2-10　青釉凤首壶（唐）

清朝时期，瓷器的新品种大量出现，造型更加丰富多样。清代瓷器按其用途大致可分为饮食器、陈设器、文具和祭祀器皿等类型。总体而论，顺治、康熙时期的产品一般都较古拙、丰满、浑厚。雍正时期的产品显得秀巧隽永。乾隆时期的产品则显得规整精细。嘉庆、道光以后的产品较为雅拙笨重（图2-20）。

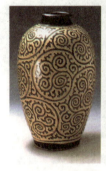

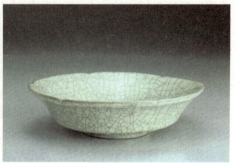

图2-11　吉州窑卷云纹瓷瓶（宋）　　图2-12　定窑白釉刻花折腰碗（宋）　　图2-13　哥窑碗（宋）

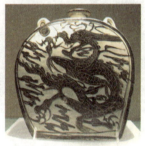
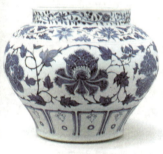

图2-14　磁州窑白地黑花龙凤纹四系扁壶（元）　　图2-15　青花缠枝牡丹纹大罐（元）　　图2-16　五彩花鸟纹洗（明）

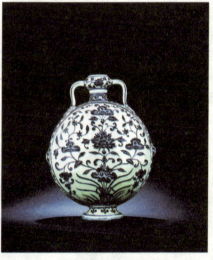
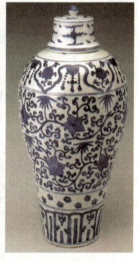
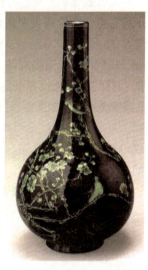

图2-17　五彩人物图盖罐（明）　　图2-18　青花缠枝莲绶带耳扁壶（明）　　图2-19　青花花卉纹梅瓶（明）　　图2-20　黑地绿彩花鸟纹瓶（清）

二、青铜器艺术设计

青铜是红铜和锡、铅的合金，青铜较之红铜有熔点低和硬度大等优点。大约在公元前2000

年，我国进入青铜时代。青铜器的应用种类一般分为：武器、工具、乐器、生活用品。武器和工具有戈、矛、斤、刀、钺、镞、铲、凿等；乐器有钲、铙、钟、鼓等；生活用品（包括炊煮器、食器、酒器、水器）有鼎、鬲、豆、爵、角、觚、尊、壶等。青铜器的制造工艺主要有陶范、分范、铸造、镶嵌、鎏金、失蜡等。

商代是青铜艺术由成熟到鼎盛的时期。从商王武丁时代开始，青铜器变得雄伟厚实，风格华美，器形多变，花纹繁缛，工艺开始精进，成套的青铜利器和乐器的体系已全面形成。当时流行饕餮纹、云雷纹、夔纹、龙纹、虎纹、象纹、鹿纹、牛头纹、凤纹、蝉纹、人面纹等纹饰，郑州杜岭出土的饕餮乳丁纹方鼎、安阳殷墟出土的后母戊鼎、安徽阜南出土的龙虎纹尊、湖南宁乡出土的四羊方尊及人面纹方鼎等都为其优秀代表。

商代后期青铜器的造型有了较大的突破和创新，富有特征性的方形器较普遍，如方鼎、方卣、方罍、方壶。商代青铜器中，极具造型艺术性的是立体人兽造型的艺术品，这种青铜器是将人或动物的立体雕塑与实用容器融为一体制成的（图2-21至图2-24）。

春秋青铜器的形态由厚重变得轻灵，造型设计由严正变为奇巧。取代礼器而成为青铜器主体的是兵器和日常生活用品。战国青铜礼乐器逐渐减少，日常生活青铜用器逐渐增多。这一时期，装饰新颖的器类、新奇的造型不断涌现，夏商西周以来占统治地位的神秘狰狞的造型和装饰，日渐为华美写实的新造型与装饰图像代替。大量描绘贵族生活如宴乐、狩猎、战斗等的画面的出现，表明青铜器艺术日渐走向民间和生活化（图2-25）。

与商周青铜器相比，两汉时期的青铜器大为逊色，器物的性质、种类、形制、工艺技术及经营管理等方面都有了根本的不同（图2-26）。

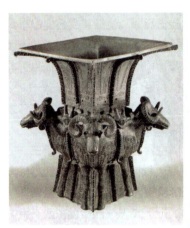
图2-21　四羊方尊（商）

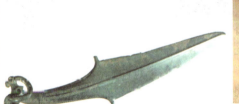
图2-22　羊首短剑（商）

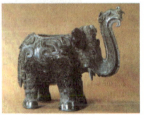
图2-23　象尊（商）

图2-24　饕餮纹鼓（商）

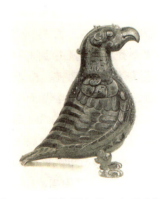
图2-25　子乍弄鸟尊（春秋晚期）

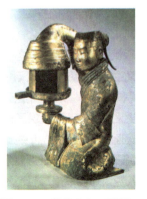
图2-26　长信宫灯（西汉）

隋唐时期的青铜器，在魏晋南北朝全面走向衰落的基础上，进一步衰落，但仍有残存。青铜生活用器种类尚有不少，包括食器、酒器、水器和宗庙与军事用器。五代至明清时期，铜除被用来铸造货币、铜镜及宗教造像以外，一般不用作日常生活实用器和陈设器物用材。然而，北宋以后不断出土的商周青铜器，由于受到统治阶级的重视，提高了铜器的经济价值，导致了仿古青铜器的大量生产。到了明代，仿古青铜器的种类甚多，其主要仿商代至汉魏六朝的一些大器和精美之器。这些器物无论是造型还是装饰纹样，其仿造水平均超过了宋代。除了仿古青铜器以外，宣德炉和铜钟是明代铜制品中重要的一类。

三、漆器艺术设计

漆的防腐性能好，漆器胎体轻便，光泽美观。漆工艺在战国时期开始发展起来，在汉代进入鼎盛时期。它从实用性出发，考虑到了使用方便、放置容积及图案多样化的统一，并富于装饰性。

汉代漆器的设计已有了系列化的概念，如食器、酒器等很多都是成套设计的。其以四川为主要产地，种类有木胎、竹胎、夹纻等，主要为木胎，经旋制、剜制或卷制而成，造型多种多样，有取代铜器之势。装饰花纹主要有云气纹、动物纹、人物纹、植物纹、几何纹等。装饰手法以彩绘为主，另有针刻、铜扣和贴金。汉代漆器是实用和美观的典范，对当代的设计有很大启发，汉代之后，漆器制作出现了金银平脱、雕漆等手法，但在造型上总体趋于烦琐（图2-27和图2-28）。

明代的漆器艺术以北京果园厂的雕漆、嘉兴姜千里的螺钿和扬州周翥的百宝嵌最为著名。清代的则以北京的果园厂雕漆、扬州的螺钿和福建的脱胎器最为著名。

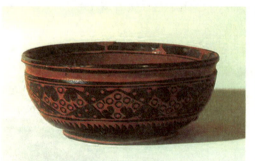
图2-27　彩绘几何纹漆碗（西汉）

图2-28　彩绘漆案（西汉）

四、家具艺术设计

据文献资料和相关考古资料显示，先秦时期我国的家具设计、制作已相当普遍（图2-29）。秦汉三国时期，家具在先秦的基础上发展出床、榻、席、几、案、屏风、箱和衣架等。两晋、南北朝时期，家具的种类、形式发生明显变化，各种形式的高坐具出现，床、榻开始增高增大，隐囊、圆形曲几开始出现。

到了隋唐时期，家具制造和销售较为发达，坐具由矮向高发展，高低家具并存，家具品种大为增多，且设计更为合理实用。代表性家具有圈形扶手椅、长桌、长凳、腰圆凳、靠背椅、凹形床、鼓架和烛台等。宋代高型家具更趋普遍，桌和椅为典型代表，并出现高几、欹床等新型家具，相传已出现太师椅，还出现了以陶、瓷为材料的家具（图2-30）。元代家具多沿袭宋代传统，并出现了一批新式家具，结构更加合理。

明代是家具发展登峰造极的阶段，家具工艺达到鼎盛，而且富于民族特色，古典式样的家具已成熟定型。明代家具高度发展的原因主要有以下三个方面。

（1）园林建筑兴起。我国园林自五代、两宋发展到明代已极为兴盛。家具作为园林建筑室内陈设

图 2-29　小屏风（战国）

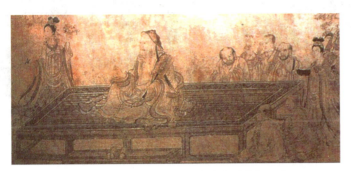

图 2-30　《维摩诘演教图》中的大型长榻（宋）

的重要组成部分，也得到了相应发展。明代家具的类型和式样除了满足生活起居的需要外，也与建筑有了更紧密的联系。一般厅堂、卧室、书斋等都相应有几种常见的家具配置，并出现了成套的家具。

（2）木材丰富。明代自郑和下西洋后，中国与东南亚各国的往来更加密切。大量优质木材如花梨木、红木、紫檀等得到了较充裕的供应。这些木材具有质地坚硬、色泽和纹理优美的特点，为家具生产提供了良好的物质条件。

（3）木工工具的发展。明代手工艺进步，木工工具种类增多、质量提高，使精细家具的加工制作成为可能。

明代家具造型有以下特点：可分为束腰和无腰束两大体系；讲究造型美观，整体和局部比例合理；以圆造型为最基本的格式；善用曲线（图 2-31 至图 2-33）。

清代家具继承明代传统风格，造型、结构虽无太多变化，却也形成了有别于明代风格的独特面貌。

清代家具有以下特点：①造型突出，强调稳定、厚重的雄伟风格；②装饰上大量采用隐喻丰富

图 2-31　黄花梨浮雕圈椅（明）

图 2-32　黄花梨圆后背交椅（明）

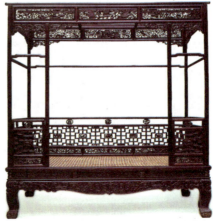

图 2-33　黄花梨带门围子架子床（明）

的吉祥瑞庆题材；③设计理念人性化；④制作精细化；⑤深受"西洋化"风格的影响；⑥流派纷呈，如"京作""广作""苏作"等（图2-34至图2-36）。

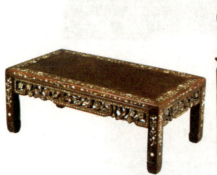 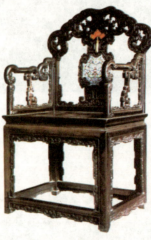 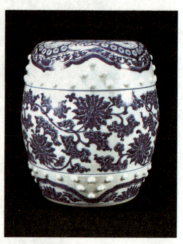

图2-34　红木嵌螺钿理石炕桌（清）　　图2-35　紫檀嵌瓷扶手椅（清）　　图2-36　青花缠枝莲纹鼓墩式迎手（清）

五、建筑艺术设计

中国建筑设计的萌生时期为新石器时代，黄河流域及北方地区流行穴居、半穴居及地面建筑；长江流域及南方地区流行地面建筑及干栏式建筑。周朝建筑较殷商更为发达，始用瓦盖屋顶。以版筑法为主，其屋顶如翼，木柱架构，庭院平整，已具一定法则。

春秋至南北朝时期，是中国古代建筑体系的定型阶段。秦、汉是中国古代建筑发展史的第一个高峰，三国、两晋是第一高峰的余脉，南北朝是成熟阶段的序曲。在这一成型阶段中，构造上，穿斗架、叠梁式构架、高台建筑、重楼建筑和干栏式建筑等相继确立自身体系，成为中国古代木构建筑的主体构造形式。类型上，城市的格局、宫殿建筑和礼制建筑的形制、佛塔、石窟寺、住宅、门阙、望楼等都已齐备。

隋、唐两个朝代的建筑气势雄伟、粗犷简洁、色彩朴实，主要成就在皇宫建筑方面，还兴建了一系列宗教建筑，以佛塔为主，如玄奘塔、香积寺塔、大雁塔等。五代、宋、辽、金各朝，以两宋为代表的建筑风格趋于精巧华丽、纤缛繁复。其特点为：建筑类型更为完善，规模极其恢宏；在建筑设计和施工中广泛使用图样和模型；建筑师从知识分子和工匠中分化出来成为专门职业；建筑技术又有新发展并趋于成熟（图2-37和图2-38）。

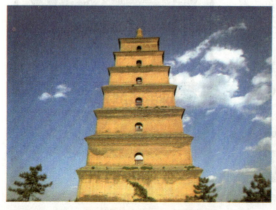 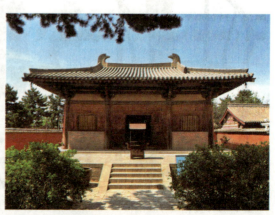

图2-37　陕西西安慈恩寺大雁塔　　　　图2-38　南禅寺（唐）

元大都，明、清北京城的兴建，是中国古代封建帝都建设的总结与终结；木构造技术的变革——拼合梁柱的大量使用、斗拱作用的衰退、模数制的进一步完成促使设计标准化、定型化及砖石建筑的普及；施工机构的双轨制及设计工作的专业化；个体建筑形制的凝固，总体设计的发达。重要建筑遗存有明、清北京城，故宫和一些大型的皇家园林，众多私家园林及许多著名的寺观建筑。从1840年至1911年，大量外国文化、建筑技术涌入，动摇了中国传统建筑体系的根基。在强大的外来势力冲击、挑战下，固有的体系开始解体（图2-39至图2-41）。

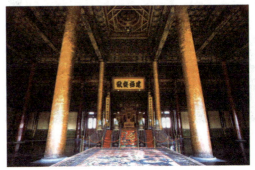 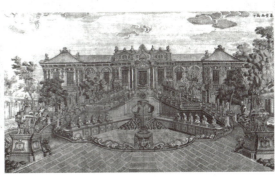 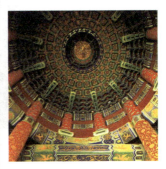

图2-39　太和殿内景　　　　图2-40　圆明园海晏堂复原图　　　　图2-41　祈年殿九龙藻井

第二节　古埃及的艺术设计

古埃及是"四大文明古国"之一，是手工业时代最发达的文明地区。古埃及的建筑、壁画、金属工艺和饰品等共同凸显着其独具风貌的文化形态。

古埃及进入奴隶制社会后，国王（即法老王）就是奴隶主阶级至高无上的首领，也是太阳神和尼罗河神的化身。他们活着的时候是人间的王，死了以后仍是阴间的统治者。古埃及人的宗教观念相信人死后灵魂只是离开躯体漂泊于宇宙间，如果回归肉体人可以复活。因此，古埃及把尸体做成木乃伊妥为保存，并十分重视棺材制作和陵墓建造，以祈求复活（图2-42和图2-43）。

神庙建筑是古埃及重要的建筑形式之一。其布局轴线对称，沿着纵深方向顺序布置着牌楼门、内院、一层层的神殿及僧侣用房。天棚越向里越低，地面越向里越高，光线昏暗，气氛神秘。在古埃及，浮雕和壁画主要用来装饰宫殿、庙宇和陵墓，其中保存最多的是墓室壁画（图2-44和图2-45）。

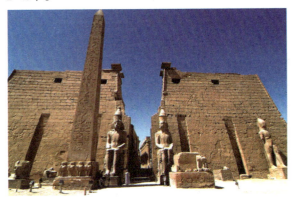 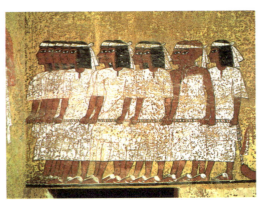

图2-42　卢克索阿蒙神庙入口和方尖碑　　　　图2-43　图坦卡蒙墓的壁画

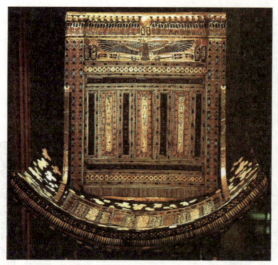
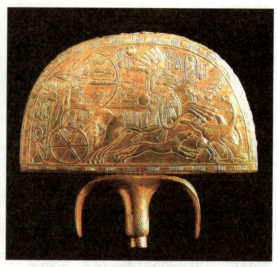

图 2-44　图坦卡蒙墓出土的镀金弯曲座椅　　　　图 2-45　图坦卡蒙墓出土的黄金扇形饰板

古埃及的陶工艺产生于新石器时代，其制作工艺不是很成熟，造型主要模仿编织器物、植物。典型器物有黑顶陶器、彩绘陶器等。到了初王国时期实用器迅猛发展。古埃及人使用各种材质制造日常生活所需的器皿。一般平民用得最多的是陶器，雪花石和青铜器是高级品，只有达官贵人才能享用。古埃及人在新石器时代晚期就可以制造黄铜器。青铜器在第二王国时从西亚传入古埃及，到了中王国时期才被普遍使用。

第三节　古希腊和古罗马的艺术设计

　　古希腊的文明史是从爱琴文明开始的。所谓爱琴文明就是指南希腊和爱琴海岛屿上的文明。爱琴文明的中心是克里特岛和迈锡尼城，因此又称克里特·迈锡尼文明。从公元前 2000 年克里特岛上出现最早的奴隶制国家起，到公元前 12 世纪迈锡尼灭亡止，爱琴海地区的上古国家存在了约 800 年。

　　克里特古代建筑的特色是平面布局与结构采取自由的、随意的、以功能需要为依据的独特的形式。继米诺斯王朝之后，公元前 1400 年兴起的迈锡尼文明也令人吃惊。迈锡尼建筑的最大特点是它广泛使用拱券和拱顶技术（图 2-46）。

　　克里特岛上有优良的陶土，早在新石器时代晚期，就出现了所谓的"霓虹陶器"。到了米诺斯时代，克里特出产的陶器成为地中海地区工艺水平最高，受到西亚、古埃及和古希腊各地宫廷推崇的产品。在米诺斯宫殿遗址中，发现了大量精美陶器。主要种类有维锡尼亚陶器（霓虹陶器）和卡玛雷斯陶器（图 2-47）。

　　作为欧洲古代文明发源地的古希腊，其在建筑设计方面的成就尤为突出。世界著名的雅典卫城建筑群，堪称建筑技术与形式完美结合的典范。其中的多立克柱式、爱奥尼柱式、科林斯柱式，充分体现了三种不同的艺术风格和美学思想。它不仅是古希腊建筑的基础，也是对世界建筑设计的一大贡献。古希腊建筑类型除神庙外，还有大量公共活动场所，如露天剧场、竞技场、广场和敞廊等。古希腊盛产色美质坚的云石，因此建筑材料以石材为主（图 2-48 和图 2-49）。

　　陶器是古希腊人的生活必需品和外销商品，兼具实用和审美意义。古希腊陶器工艺先后流行三种艺术风格，即"东方风格""黑绘风格"和"红绘风格"。东方风格指公元前 7 世纪至公元前 6 世纪流行的一种陶艺风格，由于对东方出口，因此考虑到东方人的审美和实用需求，其主要以动植物

装饰纹样为主,有时直接采用东方纹样;其次是增强了装饰意味,将动植物加以图案化。黑绘风格指在红色或黄褐色的泥胎上,用一种特殊黑漆描绘人物和装饰纹样的陶器。红绘风格与黑绘风格相反,即陶器上所画的人物、动物和各种纹样皆用红色,而底子则用黑色,故又称红彩风格(图2-50和图2-51)。

古罗马艺术是对希腊艺术的直接继承和发展,它们共同奠定了西方文明的基础,成为西方文明的摇篮。古罗马和古希腊都是奴隶制国家,又都是半岛国家,但古罗马人主要依靠农业为生,在同自然的斗争中培养了冷静思考和求实的精神,所以务实是古罗马人的风格,不同于"外向型扩张"的古希腊人的浪漫主义风格。

古罗马文明最伟大的成就是建筑。古罗马人使用火山灰和石子造成混凝土,作为建筑的黏合剂和浇筑材料,因而他们可以建造大空间的圆顶和拱券的建筑,其代表是万神殿。著名的古罗马建筑还有巴西利卡(Basilica domus)、科西莫圆形斗兽场、康斯坦丁大凯旋门、卡拉卡拉浴场等,其中凯旋门更是作为一种纪念性建筑被沿用至今。此外,古罗马人杰出的成就还表现在市政工程方面。他们修筑了规模浩大的道路、水道、桥梁、广场、公共浴池等设施(图2-52至图2-54)。

图2-46 迈锡尼卫城的主要入口狮子门

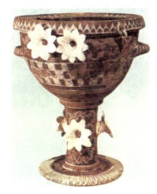

图2-47 卡马雷斯式陶瓶

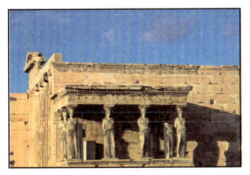

图2-48 伊瑞克提翁神庙女神柱廊

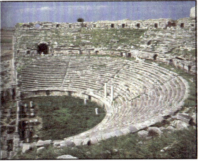

图2-49 埃皮道罗斯剧场

图2-50 古希腊黑绘式双耳壶

图2-51 古希腊红绘式双耳瓶

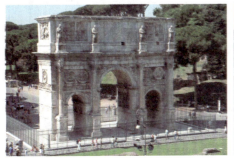

图2-52 君士坦丁凯旋门

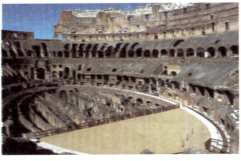

图2-53 圆形斗兽场

图2-54 卡拉卡拉浴场内景

在空间构造方面，古罗马人重视空间层次、形体与组合，并使之达到宏伟与富有纪念性的目的；在结构方面，古罗马人发展了综合古希腊和伊特鲁利亚建筑成就的梁柱与拱券结合的体系；在建筑材料上，古罗马人除了使用砖、木、石外，还运用火山灰制成天然混凝土。

古罗马的工艺品材质以青铜和玻璃闻名于世。古罗马人的青铜器皿华丽、精巧，对中世纪和文艺复兴时期的艺术产生了重大影响。例如，古罗马卷涡形装饰纹样就是文艺复兴装饰纹样的源头（图2-55）。古罗马人改造了玻璃工艺，将埃及的热融嵌条法改为吹制玻璃器皿法，还发明了浮雕玻璃工艺（图2-56和图2-57）。

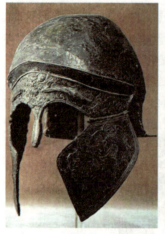

图 2-55　青铜武士头盔　　　　图 2-56　古罗马银器　　　　图 2-57　凯尔特铜镜

第四节　欧洲中世纪的艺术设计

欧洲中世纪从公元476年西罗马帝国灭亡开始，到15世纪初欧洲进入文艺复兴时期为止，历时近千年。这是一个融希伯来、日耳曼、古希腊、古罗马文化于一体的基督教文明时期。其主要设计风格有：①拜占庭风格：流行于5—15世纪的东罗马帝国及东欧、东南欧一带，为古希腊、古罗马风格的沿袭。②早期中世纪风格：盛行于5—10世纪的中西部欧洲，经历了蛮族时期、加洛林时期和奥托时期。③罗马式风格：盛行于10—12世纪的西欧、中欧，是对古罗马风格的首次关注。④哥特式风格：主要流行于12—15世纪的西欧、中欧，这种风格流行的时期是中世纪设计艺术的高潮期。

中世纪的艺术设计具有明显的宗教色彩，是一种神权与王权并存又互相影响的设计。它注重精神表现，而摒弃了古希腊以来的神话传统和写实方式，转向神学思想指导下的对人类内在精神的传达。特点是低沉、凝重、冷峻、肃穆、庄严、虚幻、神秘而压抑，最具典型意义的就是哥特式建筑（图2-58和图2-59）。

哥特式建筑以其垂直向上的动势，形象地表现了一切朝向上帝的宗教精神。尖尖的拱门、有棱筋的穹隆顶、高耸的尖塔，一切都在试图刺破不可知的云层与天空。建筑物外部的造型，突破了仿罗

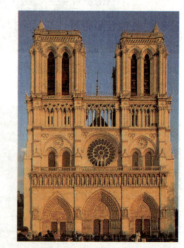

图 2-58　巴黎圣母院

马式建筑沉重的稳定感和半圆形拱门的样式。整个建筑无论是整体或局部上端都被设计成尖形，形成一股向上的冲劲和动势，也体现出神的至高无上，从一个侧面反映了当时的教会势力在社会中的强大统治地位。

哥特式建筑在装饰设计上也十分讲究。教堂的墙上全部开着长长的窗洞，并在镶嵌彩色玻璃的窗上进行绘画，其基本色调为蓝、红、紫三色。单纯的轮廓与彩色玻璃的结合，使教堂内部在阳光的照射下呈现一种色彩缤纷的神秘气氛，使人产生无限的遐想（图2-60和图2-61）。

圣书手抄本是欧洲中世纪的重要工艺品，对后世的书籍装帧设计和字体设计都产生了很大的影响。中世纪圣书手抄本制作工艺复杂，多使用泥金工艺，因而也被称为泥金装饰手抄本。

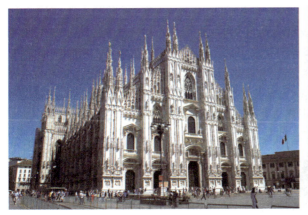　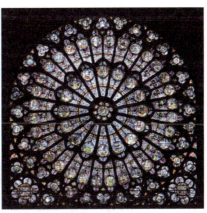　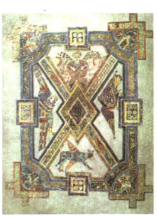

图 2-59　意大利米兰大教堂　　图 2-60　法国斯特拉斯堡大教堂的玫瑰窗　　图 2-61　圣书插图

第五节　文艺复兴时期及其后的设计

14—16世纪，从意大利开始，欧洲许多国家相继兴起了文艺复兴运动。文艺复兴运动的中心思想是人文主义，主张通过文学艺术表现人的思想和感情，提倡个性自由，反对中世纪的宗教桎梏。文艺复兴时期的设计一反中世纪刻板的设计风格，把目光重新投向古希腊和古罗马的设计，从中汲取营养，在设计上提倡个性的解放，面向现实与人生，产生了众多优秀的设计作品。

文艺复兴时期的建筑是欧洲建筑史上继哥特式建筑之后出现的另一种具有独特风格的建筑，它于15世纪产生于意大利，后传播到欧洲其他地区，形成带有各自特点的各国文艺复兴建筑。意大利文艺复兴建筑在文艺复兴建筑中占有最重要的位置。文艺复兴建筑最明显的特征是扬弃了中世纪时期的哥特式建筑风格，而在宗教和世俗建筑上重新采用古希腊、古罗马时期的柱式构图要素。文艺复兴时期的建筑师和艺术家们认为，哥特式建筑是基督教神权统治的象征，而古希腊和古罗马的建筑是非基督教的。他们认为这种古典建筑，特别是古典柱式构图体现着和谐与理性，并同人体美有相通之处，这些正符合文艺复兴运动的人文主义观念。一般认为，15世纪佛罗伦萨大教堂的建成，是文艺复兴建筑的开端（图2-62和图2-63）。

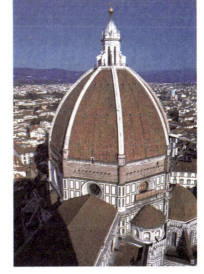

图 2-62　佛罗伦萨大教堂穹顶外部

17世纪文艺复兴运动衰落，欧洲的艺术设计相继出现巴洛克式（Baroque）和洛可可式（Rococo）设计。16世纪和17世纪交替的时期，巴洛克设计风格开始流行，其主要流行地区是意大利。所谓"巴洛克"，意大利语意为"奇形怪状，矫揉造作"；葡萄牙语意为"形状不规则的珍珠"。它是一个贬义词，人们借用"巴洛克"这个词来嘲弄具有这种风格的艺术。巴洛克艺术强调非理性的无穷幻想与幻觉，极力打破和谐与平静，在雕刻和绘画中都充满了紧张的戏剧气氛，建筑则体现出丰富多变的构造，饱含激情和强烈的运动感是其主要特征。这种风格一反文艺复兴时期设计的庄严、含蓄、均衡，而追求豪华、浮夸和矫揉造作的表面效果。圣彼得大教堂是这一时期的代表性巴洛克式建筑（图2-64）。

18世纪法国路易十五时代盛行的设计风格称为洛可可式设计风格。洛可可以艳丽、轻盈、精致、细腻和表面上的感官刺激为追求，表现在建筑艺术上即造型的比例关系偏重于高耸和纤细，以不对称代替对称，频繁地使用形态与方向多变的曲线和弧线，排斥以往端庄和严肃的表现手法。在室内常用大镜子作为装饰，在装饰纹样中，大量运用花环和花束、弓箭及各种贝壳图案。其色彩明快，常用白色和金色组合色调。在室内装饰和家具配置上，造型的结构线条具有婉转、柔和、造型优雅和安逸等特点。从发展根源上说，洛可可式风格是巴洛克式风格的延续。洛可可装饰的代表作是巴黎苏俾士府邸（Hotel de Soubise）的客厅，其窗户、门、镜子和绘画周围都环绕着镀金的洛可可装饰，简单的房型却有着复杂的装饰，通过镜子的多次反射，营造了极为花哨的效果（图2-65）。

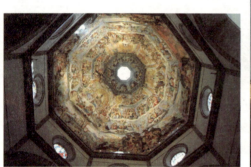
图2-63　佛罗伦萨大教堂穹顶内部

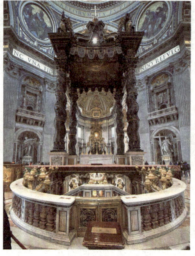
图2-64　圣彼得大教堂祭坛上方的铜质华盖

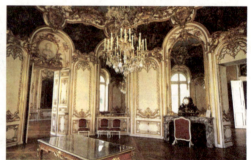
图2-65　巴黎苏俾士府邸的客厅

第六节　近代的艺术设计

从19世纪中叶到1919年，即欧洲工业革命开始到第一次世界大战结束，这是由手工艺设计到现代工业设计的过渡时期，它的发展过程充分体现了设计领域酝酿、探索、根本变革的艰难复杂，体现了技术和经济因素对于设计发展的推动作用和制约性。18世纪从英国开始的工业革命，改变了生产力的基本条件，也改变了社会的政治、经济和文化的面貌，从而使设计进入了一个新的时代，一个围绕着机器和机器生产，围绕着市场的新时代，即现代设计时代。

作为工业革命的发源地，英国在1851年，由维多利亚女王和她的丈夫阿尔伯特亲王发起组织了

世界上第一次工业产品博览会。博览会上展出了各种工业产品（包括传统手工业产品）一万余件，会场便是著名的"水晶宫"（图2-66）。当时由于时间关系，博览会的主办者被迫接受了来自皇家园艺总监约瑟夫·派克斯顿（Joseph Paxton，1801—1865年）的救急方案——由钢铁骨架和平板玻璃组装而成的花房式大厅。

一、英国工艺美术运动

将理论与实践加以结合的评论者，以威廉·莫里斯（William Morris，1834—1896年）最为著名。1859年，他与菲利普·韦伯（Phillip Webb，1831—1915年）合作设计建造了红屋，内部的家具、壁毯、地毯、窗帘织物等，均由莫里斯自己设计。它们实用、合理的结构，以及追求自然的装饰，体现了浓郁的田园特色和乡村别墅风格（图2-67和图2-68）。之后，他开设了十几个工厂，并于1861年成立了独立的设计事务所，把包括建筑、家具、灯具、室内织物、器皿、园林、雕塑等构成居住环境的项目纳入业务之中，并以典雅的色调、精美自然的图案而备受青睐（图2-69和图2-70）。

莫里斯的理论与实践在英国产生了很大影响，一些年轻的艺术家和建筑师纷纷效仿，进行设计的革新，从而在1880—1910年间形成了一个设计革命的高潮，就是所谓的"工艺美术运动"。这个运动以英国为中心，扩散到了不少欧美国家，对后世的现代设计运动产生了深远影响。

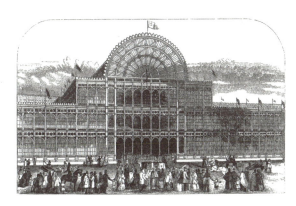

图2-66 伦敦"水晶宫"

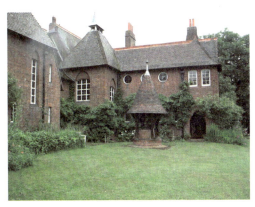

图2-67 红屋外观

图2-68 红屋室内

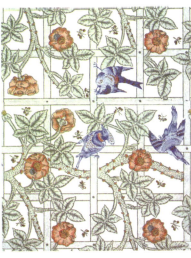

图2-69 壁纸设计 莫里斯

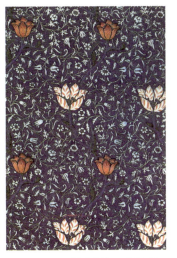

图2-70 壁纸设计 莫里斯

工艺美术运动产生于所谓的"良心危机",艺术家们对于粗制滥造的产品及这些产品对自然环境的破坏感到痛心疾首,力图为这些产品及其生产者建立或者恢复标准。在设计上,工艺美术运动从手工艺品的"忠实于材料""符合目的性"等价值观念中获取灵感,并把源于自然的简洁和忠实的装饰作为其活动的基础。工艺美术运动没有特定的风格,而是多种风格并存,从本质上说,它是通过艺术和设计改造社会,建立起的以手工艺为主导的生产模式。

工艺美术运动的参与者范围十分广泛,包括一批类似莫里斯商行的设计行会组织,并成为工艺美术运动的活动中心。行会原本是中世纪手工艺人的行业组织,莫里斯及其追随者借用行会这种组织形式反抗工业化的商业组织。最有影响力的设计行会有:1882年由马克穆多(Arthur Mackmurdo,1851—1942年)组建的世纪行会和1888年由阿什比(Charles R. Ashby,1863—1942年)组建的手工艺行会等。值得一提的是,1885年一批技师、艺术家组成了英国工艺美术展览协会,并从此开始定期举办国际展览会,吸引了大批外国艺术家、建筑师到英国参观,这对于传播英国工艺美术运动的精神起了重要作用。工艺美术运动的主要人物大都受过建筑师的训练,但他们以莫里斯为楷模,转向了室内、家具、染织和小装饰品的设计。马克穆多本人是建筑师出身,他的世纪行会集合了一批设计师、装饰匠人和雕塑家,致力于打破艺术与手工艺的界限,工艺美术运动的名称"Arts and Crafts"的意义即在于此。用他自己的话来说,为了拯救设计于商业化的渊薮,"必须将各行各业的手工艺人纳入艺术家的殿堂"。

在英国的影响下,美国在19世纪末成立了许多工艺美术协会,如1897年成立的波士顿工艺美术协会等。美国工艺美术运动的杰出代表是斯蒂克利(Gustav Stickley,1858—1942年)。斯蒂克利受到沃赛作品的启发,于1898年成立了以自己姓氏命名的公司,并着手设计、制作家具,还出版了较有影响力的杂志《手工艺人》。他的设计基于英国工艺美术运动的风格,但采用了有力的直线,使家具更为朴素实用,是美国实用主义与英国设计运动思想结合的产物。

工艺美术运动对于设计改革的贡献是重要的,它首先提出了"美与技术结合"的原则,主张美术家从事设计,反对"纯艺术"。工艺美术运动的设计强调"师承自然"、忠实于材料和适应使用目的,从而创造了一些朴素而实用的作品。但工艺美术运动也有其先天的局限,它将手工艺推向了工业化的对立面,这无疑是违背历史发展潮流的,由此使英国设计走了弯路。英国是最早工业化和最早意识到设计的重要性的国家,却未能最先建立现代工业设计体系,原因正在于此。

二、新艺术运动

新艺术运动(Art Nouveau)是19世纪末20世纪初在欧洲产生并发展的装饰艺术运动。新艺术运动主张艺术应立足于现实,抛弃旧有风格的元素,创造出具有青春活力和现代感的新风格。同时,其提出应该寻找自然造物最深刻的本质根源,发掘决定植物、动物生长、发展的内在过程。新艺术最为典型的纹样都是从自然草木中抽象出来的,流动的形态和蜿蜒交错的线条充满了活力。

新艺术运动十分强调整体艺术环境,即人类视觉环境中的任何人为因素都应精心设计,以获得和谐一致的总体艺术效果。新艺术运动反对任何艺术和设计领域的划分和等级差别,认为不存在大艺术与小艺术,也无实用艺术与纯艺术之分。艺术家们决不应该只是致力于创造单件的艺术品,而应该创造一种为社会生活提供适当环境的综合艺术。新艺术运动不提倡过分的简洁,主张保留某种具有生命活力的装饰性因素,而这常常是在批量生产中难以做到的。实际上,由于新艺术作品的实验性和复杂性,它不适合机器生产,只能手工制作,因而价格昂贵,只有少数富有的消费者能拥有。

新艺术运动的风格是多种多样的,在欧洲的不同国家,拥有不同的风格特点,甚至名称也不尽相同。"新艺术"一词为法文词,法国、荷兰、比利时、西班牙、意大利等以此命名,而德国则称

之为"青年风格"（Jugendstil），奥地利的维也纳称它为"分离派"（Secessionist），斯堪的纳维亚半岛各国则称之为"工艺美术运动"。在风格特点方面，法国、比利时、西班牙的新艺术作品比较倾向于艺术性，强调形式美感，而德国、奥地利和北欧的斯堪的纳维亚各国则倾向于设计性，强调理性的结构和功能美。

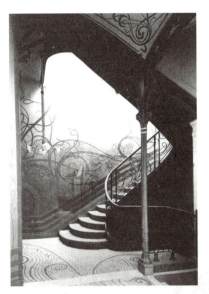

图2-71 布鲁塞尔都灵路12号塔塞尔住宅 霍尔塔

比利时新艺术运动最富代表性的人物有两位，即霍尔塔（Victor Horta，1867—1947年）和威尔德（Henry van de Velde，1863—1957年）。霍尔塔是一位建筑师，他在建筑与室内设计中喜用葡萄蔓般相互缠绕和螺旋扭曲的线条，这种起伏有力的线条成了比利时新艺术的代表性特征，被称为"比利时线条"或"鞭线"。这些线条的起伏，常常是与结构或构造相联系的。霍尔塔于1893年设计的布鲁塞尔都灵路12号塔塞尔住宅成为新艺术风格的经典作品（图2-71）。威尔德是德国新艺术运动的领袖，这一运动导致了1907年德意志制造联盟的成立。1908年，威尔德出任德国魏玛市立工艺学校校长，这所学校是后来的包豪斯的直接前身。威尔德在德国设计了一些体现新艺术风格的银器和陶瓷制品，简练而优雅（图2-72）。

除比利时以外，法国的新艺术运动也很有影响力，从19世纪末起，法国产生了一些杰出的新艺术作品。法国新艺术受到唯美主义与象征主义的影响，追求华丽、典雅的装饰效果。其所采用的动植物纹样大都是弯曲而流畅的线条，具有鲜明的新艺术风格特色。

法国新艺术运动的代表人物是吉马德（Hector Guimard，1867—1942年）。19世纪90年代末至1905年是他作为法国新艺术运动的重要成员进行设计的重要时期。吉马德最有影响力的作品是他为巴黎地铁所作的设计，这些设计赋予了新艺术最有名的戏称——"地铁风格"。地铁风格与比利时线条颇为相似，所有地铁入口的栏杆、灯柱和护柱全都采用了起伏卷曲的植物纹样。吉马德于1908年设计的咖啡几也是一件典型的新艺术设计作品（图2-73和图2-74）。

另一位代表人物雷诺（René Lalique，1860—1945年）的经典作品蜻蜓女人胸饰，是最具典型性的新艺术首饰（图2-75）。雷诺设计最原始的灵感源于大自然，在好奇心和求知欲的驱动下，他把自己融入大千世界，努力发掘每一个细微之处，探索自然界中一切能用于装饰的元素。雷诺的珠宝作品里糅合了各种奇特的主旋律：女性形象、蝴蝶、飞蛾、蜻蜓等，体现了他对自然的热爱；昆虫重新回归美的主题，连黄蜂、甲虫和草蜢也能展示鲜为人知的魅力。雷诺善于捕捉精美与微妙的细节，用以点缀自己心爱的珠宝，并探寻如何将平凡的材料塑造成灵性四溢的杰作。

图2-72 威尔德为"现代之家"画廊设计的桌子

图2-73 巴黎地铁站设计 吉马德

图2-74 装饰艺术设计 吉马德

图2-75 蜻蜓女人胸饰 雷诺

安东尼·高迪（Antoni Gaudi，1852—1926年）是西班牙新艺术运动的代表人物。他是一位富有浪漫主义色彩的建筑师。高迪的设计带有强烈的表现主义色彩。在功能主义风靡的时代，高迪的作品一直未受到重视，直到第二次世界大战以后，"有机建筑"兴起，才使得他成为这一潮流的先驱。当代著名建筑大师柯布西耶称他为"后现代主义的先驱"。其著名设计作品有圣家族教堂和米拉公寓（图2-76至图2-78）。圣家族教堂内外布满的钟乳石式的雕塑和装饰件，以及上面贴的彩色玻璃和石块，使它看上去犹如神话中的建筑。米拉公寓也以水平方向的波浪曲线构成墙体和阳台，突出的部位则利用植物蒂芥般的自然形态与建筑物构成统一的整体，仿佛是一件完美的雕塑艺术品，由于几乎没有直线和平面，公寓内的家具只得专门进行设计制作。

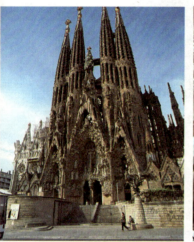
图2-76 巴塞罗那圣家族教堂整体

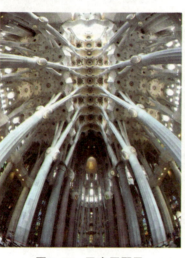
图2-77 巴塞罗那圣家族教堂细部

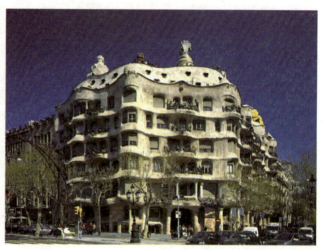
图2-78 米拉公寓

三、德意志制造同盟

1907年，德意志制造同盟（Deutscher Werkbund）成立于慕尼黑。这是一个积极推进工业设计发展的舆论集团，由一群热心于设计教育与宣传的艺术家、建筑师、设计师、企业家和政治家组成，在它的成立宣言中，提出了明确的目标："通过艺术，工业与手工艺的合作，用教育宣传及对有关问题采取联合行动的方式来提高工业劳动的地位。"

德意志制造同盟的代表人物是彼得·贝伦斯。他出生于德国汉堡，早期从事建筑设计工作。从1904年开始，他便积极参与德意志制造同盟的组织工作，同时利用担任杜塞尔多夫艺术学院校长的职位从事设计教育的改革。1907年，他被聘为德国通用电器公司（AEG）的设计顾问，全面负责公司的建筑设计、产品设计及视觉传达设计，并以统一化、规范化的整体企业形象设计开创了现代企业形象设计（CI设计）的先河。其中，1909年他设计的AEG的透平机制造车间与机械车间，由于造型简洁、符合功能要求，而被称为第一座真正的现代建筑，他为AEG设计的企业标志也一直被沿用至今，成为欧洲最著名的标志之一（图2-79）。另外，他运用简单的几何形式设计的功能主义风格的电风扇、台灯、电水壶等电气产品，也成为制造同盟设计思想孕育的典范（图

图2-79 AEG公司的招贴画 贝伦斯

2-80）。贝伦斯的贡献还在于他所培养的学生中出了三位现代主义设计大师，即格罗皮乌斯、密斯·凡·德·罗和勒·柯布西耶。因此，称他为现代主义设计运动的奠基人，实不为过。

贝伦斯十分强调产品设计的重要性。1910年，他在《艺术与技术》杂志上总结他的设计观时说："我们已经习惯于某些结构的现代形式，但我并不认为数学上的解决就会得到视觉上的满足。"对于贝伦斯来说，仅有纯理性是不够的，还需要设计。

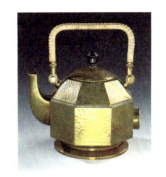

图 2-80　AEG 电水壶　贝伦斯

四、芝加哥学派

1871年，芝加哥城发生大火，将市区大批木结构的简易房舍烧毁，"但这把火给建造这个新型大都会创造了条件，为一百多年来欧洲发展起来的新建筑材料和新技术，提供了一显身手的场地"。四面八方的建筑师纷至沓来，为了节省土地，市政府对征用土地提出了苛刻的条件，以迫使建筑师在设计中增高楼层，扩展空间，现代高层建筑开始在芝加哥出现。在采用钢铁等新材料及高层框架等新技术建造摩天大楼的过程中，芝加哥的建筑师们逐渐形成了趋向简洁独创的风格流派，芝加哥学派由此而生。

芝加哥学派突出了功能在建筑设计中的主导地位，明确了功能与形式的主从关系，力图摆脱折中主义的羁绊，使之更加符合新时代工业化精神。这一学派虽然包括众多建筑师，但他们的共同特点是注重内部功能，强调结构的逻辑表现，立面简洁、明确，并采用了整齐排列的大片玻璃窗，突破了传统建筑的沉闷之感。

他们使用铁的全框架结构，使楼房层数超过10甚至更多。由于争速度、重时效、尽量扩大利润是当时压倒一切的宗旨，传统的学院派建筑观念被暂时搁置和淡化了。这使得楼房的立面大为净化和简化。芝加哥学派的鼎盛时期在1883年到1893年，为了增加室内的光照和通风，出现了宽度大于高度的横向窗，被称为"芝加哥窗"。高层、铁框架、横向大窗、简单的立面成为芝加哥学派的建筑特点。沙利文是芝加哥学派的一个重要支柱，他提倡的"形式服从功能"为功能主义建筑开辟了道路。沙利文以他在14年中设计的100多幢摩天大楼明确地彰显了自己的观点，为现代设计运动奠定了理论和实践的基础，他的贡献深刻地影响到统治建筑界近半个世纪的功能主义的建立。

在芝加哥大会堂的设计项目中，旅馆和大会堂部分的门厅、楼梯间、公共空间的设计都表现出沙利文是一位善于空间装饰的卓越设计师。他设计的观众厅屋顶是横跨空间的拱券，上面排布着灯具，四周有沙利文设计的轮廓鲜明的镀金植物浮雕装饰，这些装饰细部正是沙利文对新艺术运动有关词汇的应用。这些剧院的视线和音响设计非常理想，同时对于活动的顶棚也有很巧妙的处理，顶棚可以放低以减少容量（图2-81）。

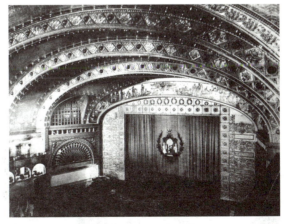

图 2-81　芝加哥大会堂

五、包豪斯

1919年4月1日，格罗皮乌斯（Walterr Gropius，1883—1969年）在德国的魏玛创立了第一所

新型的现代设计教育机构——包豪斯国立建筑学校，简称"包豪斯"（Bauhaus），这个词是由它的创始人和第一任校长格罗皮乌斯生造出来的，从1919年到1933年的14年中，它培养了整整一代现代建筑和设计人才，也培育了整整一个时代的现代建筑和工艺设计风格，被人们称为"现代设计的摇篮"。

在设计理论方面，包豪斯提出了三个基本观点：一是设计与技术的新统一；二是设计的目标是人而不是产品；三是设计必须遵循自然与客观的法则进行。这些观点对现代工业设计的发展起到了积极作用，使现代设计逐步由理想主义走向现实主义，即用理性的、科学的思想代替艺术上的自我表现和浪漫主义。

1. 魏玛时期的包豪斯（1919—1924年）

魏玛时期是包豪斯的草创时期，在格罗皮乌斯的《包豪斯宣言》中所显露的观点得到了探索性实践。学校一反传统的"老师""学生"称谓而代之以手工艺行会性质的"师傅""徒弟"，并要求学生进校后要进行半年基础课训练，然后进入车间学习各种技能，因此，学校中不仅有传授艺术造型、色彩等绘画内容的"形式导师"，还有担任技术、手工艺和材料部分教育的"工作室导师"，两者分别从不同的角度共同完成教学工作。魏玛时期的这种教学体制的建立奠定了包豪斯发展的基础。

2. 德绍时期的包豪斯（1925—1930年）

1925年，由于魏玛政府的反对，包豪斯被迫迁到德绍，继续自己的事业，这时，包豪斯已有了自己培养的毕业生从事教学，在全部的12名教员中，包豪斯的毕业生有阿尔柏斯（Joesf Albers）、拜耶（Herbert Bayer）、布鲁尔（Marcel Breuer）、辛柏（Hinnerk Scheper）和斯托兹（Gunta Stolzl）。教员结构的变化带动了教学方针的转变，格罗皮乌斯放弃了二人共同教学的方法，改为一人制，教学体系及课程设置也趋于完善。这一时期由格罗皮乌斯设计的包豪斯新校舍以及各实习车间设计生产的创新产品成为包豪斯走向成熟的标志（图2-82）。

包豪斯新校舍本身便是现代建筑的杰作，它在功能处理上有分有合，关系明确，方便实用，造型简洁清新，空间变化丰富，完全打破了古典主义建筑的设计传统。金属制品车间的布兰德（Marianne Brandt，1893—1983年）于1926—1927年设计的台灯，不仅造型简洁，功能完美，而且被莱比锡的一家工厂批量生产，在家具车间，布鲁尔设计制造的钢管椅开辟了现代家具设计的新篇章（图2-83）。

1927年，由于种种舆论压力，格罗皮乌斯辞去了校长职务，建筑师汉内斯·迈耶（Hannes Meyer，1889—1954年）接任校长。他上任后，更加强调产品与消费者、设计与社会的密切联系，在他的领导下，包豪斯的各车间大量接受企业设计的委托。然而，迈耶过于极端的政治主张为包豪斯带来了难以补救的灾难，1930年，他被迫辞职。

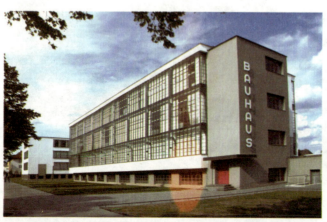

图2-82 包豪斯新校舍

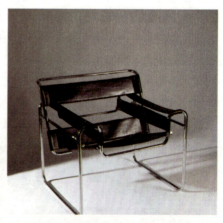

图2-83 华西里钢管椅 布鲁尔

3. 柏林时期的包豪斯（1931—1933年）

1930年8月，密斯·凡·德·罗接任包豪斯校长，他着手进行了大幅度的改革。他首先摒除校园内的政治倾向，使之较为单纯地成为专业的设计学院，同时，将教学的重点彻底转移到建筑设计上来，课程也做了大规模的调整和修改补充。但他的种种努力并没有维持住包豪斯的生存地位，1931年，包豪斯被迫迁往柏林，政治气氛的进一步恶化，终于使包豪斯于1933年8月彻底解散。学校中的教员和学生大部分流散到欧洲各地，1937年以后，他们多数移居美国，开始在新的国家发展，将包豪斯的精神和经验传播到世界各地。

包豪斯对于现代工业设计的贡献是巨大的，特别是它的设计教育体系和教学方式，已成为世界许多艺术、设计院校的参照范例和构架基础；它培养的众多的建筑设计师和其他领域的设计师把现代设计运动推向了新的高度，并与它存在的不可避免的局限性一起，成为现代设计研究中的重要一环。

第七节 西方现代主义艺术设计

20世纪20—50年代，是广义上的工业设计成熟期。现代科学技术的发展、各种艺术潮流的影响，以及市场竞争的推动，使现代设计以前所未有的面貌蓬勃发展起来，成熟起来的现代设计，以鲜明的独立而完整的体系处于技术、艺术与经济的交汇点上，找到了属于自己的不可替代的位置。

20世纪20年代，现代工业社会得以确立，适应工业化生产体制的社会结构也逐渐形成，大众消费市场业已发育健全。欧洲纷纭复杂的现代艺术思潮的兴起，改变了人们的传统审美趣味，这一切为新的设计观念和设计思潮铺平了道路，由此，在设计史中具有深远影响的现代主义诞生了。其具体特点如下：

一是功能主义特征。强调功能为设计的中心和目的，讲究设计的科学性，重视设计适时的科学性、方便性、经济效益和效率。

二是在形式上提倡非装饰的简单几何造型。

三是在具体设计上重视空间，特别强调整体设计，基本反对在图板上、在预想图上设计，而强调以模型为中心的设计规划。

四是重视设计对象的费用和开支，把经济问题放到设计中，作为一个重要因素考虑，从而达到实用、经济的目的。从20世纪30年代末开始，现代主义开始了一个新的阶段——美国阶段。以下是现代主义设计在西方各国的发展情况。

一、美国

包豪斯被法西斯强行解散以后，一大批包豪斯的教员和学生先后来到美国，继续从事设计和教学工作，使在德国和欧洲没有实现的理想，在美国得到了实现。自此，源于欧洲大陆的现代主义运动的中心也移到了美国，并且与美国工业设计界注重为企业服务、注重经济效益、注重市场竞争的实用观念一起，逐渐发展成为战后轰轰烈烈的国际主义运动。当欧洲各国还在由带有理想主义色彩的知识分子探讨并实践现代设计理论的时候，美国已在激烈的市场竞争条件下，发展了与企业紧密相连的工业设计运动。第二次世界大战期间，许多著名的欧洲画家、艺术家、设计师和建筑师流亡美国，为它的发展注入了活力，美国几乎轻而易举地就把在欧洲探索尝试了近二十年的成果注入企业和市场，并使之变成了现实，从而为美国成为世界工业化强国奠定了坚实的基础。

美国对于现代设计发展的重要贡献还在于它是世界上第一个把工业设计师变成一个独立职业的国家，企业内部的工业设计部门、独立的设计事务所等形式造就了一大批驻厂设计师和专业设计师。这是美国新一代的设计师，也是第一代工业设计师。

美国于20世纪30年代创造性地形成了一种风行美国乃至世界的风格——流线型风格。它是由物理力学界对流体力学原理的研究引发起来的。一种纺锤形的物体，被力学家测定在空气中的阻力最小，飞机的飞行正是依赖于空气的流体力学原理产生的浮力，机翼的横断面就采取了这样的形态，尤其是追求速度的交通工具——如汽车、火车、飞机和轮船等。这种风格在1917年左右被应用于汽车设计，后拓展到其他工业产品设计。

雷蒙德·罗威（Raymond Loewy，1893—1988年）是第一代工业设计师中的代表人物，他出生于法国，于1919年来到纽约，早期从事插图设计，小有名气。从20世纪20年代开始，他致力于产品外形的改造设计工作，1934年，他成立了自己的设计事务所，从事交通工具、工业产品和包装设计，在20世纪50年代和60年代，他的事业达到顶峰，20世纪80年代时，他的独立设计公司已成为世界上经济效益最好的公司。

罗威一生的设计活动涉及的领域非常广泛，并且是卓有成就的。1933年，他为灰狗长途汽车公司设计的企业形象标志，成为今天CI设计的早期典范（图2-84）；1938年，他设计的可口可乐公司的瓶型改型和企业形象获得成功；1941年，他重新设计"幸运"香烟包装（图2-85）；1947年，他为斯图德贝克汽车公司设计了战后第一辆投放美国市场的汽车；1953年，他又为该公司设计出"星线"（The Starline）汽车，受到好评；1960年，他与合伙人联合推出超级市场方

图2-84 罗威设计的灰狗长途汽车企业形象标志

案；1964年，他设计了肯尼迪纪念邮票；1968年，他担任美国国家宇航局设计顾问；1971年，他设计了英国壳牌石油公司标志（图2-86）；1974年他为苏联设计了"莫斯科人"汽车，该项目成为苏联委托西方人设计的第一个项目。罗威所从事的设计活动大到宇航器，小到邮票、烟盒，代表了第一代工业设计师无所不为的特点。他的一生，是美国的工业设计从开始、发展，到达顶峰和走向衰退的整个过程的缩影和写照。

德雷夫斯（Henry Dreyfuss，1903—1972年）的职业背景是舞台设计，1929年，他改变专业，建立了自己的工业设计事务所。德雷夫斯的一生都与贝尔电话公司有密切的关系，是影响现代电话形式的最重要设计师。德雷夫斯1930年开始为贝尔设计电话机，1937年，他提出听筒与话筒合一的设计。在与贝尔的长期合作中，他设计了一百多种电话机（图2-87）。德雷夫斯的电话机因此走入了美国和世界的千家万户，成为现代家庭的基本设施。德雷夫斯的一个强烈信念是设计必须符合人体的基本要求，他认为适应于人的机器才是最有效率的机器。他多年潜心研究有关人体的数据及人体

图2-85 "幸运"香烟包装与打火机 罗威　　图2-86 英国壳牌石油公司标志 罗威　　图2-87 "贝尔302"型电话 德雷夫斯

的比例与功能，这些研究工作总结在他于1961年出版的《人体度量》一书中，从而帮助设计界奠定了人机学这门学科的基础。他的研究成果体现于1955年起他为约翰·迪尔公司开发的一系列农用机械之中，这些设计围绕建立舒适的、以人机学计算为基础的驾驶工作环境这一中心，创造了亲切而高效的形象（图2-88）。

第二次世界大战后美国的工业设计在思想上由原来的盲目崇拜欧洲现代主义设计样式转向比较理性，注重科学技术、结构和功能的合理性等方面。战前美国设计界流行的流线型设计样式虽然有其科学依据，但随着应用领域的不断扩大，流线型不再是简单的科学应用问题，而形成了一种迎合市场消费潮流的设计样式。这也是"设计样式追随销售"的一种体现，"计划废止制"就是在这样的背景之下产生的。20世纪50—60年代，为满足商

图2-88 "哈得逊J-3a"火车头 德雷夫斯

业需要而采用的样式主义设计策略在汽车设计领域表现得最为突出，汽车的样式设计不断更新。通用汽车公司总裁和设计师厄尔为了不断促进汽车销售，在其汽车设计中有意识地推行一种制度：在设计新的汽车式样时，必须有计划地考虑以后几年间不断更换部分设计，使汽车最少每2年有一次小的变化，每3~4年有一次大的变化，形成有计划的式样老化过程，即计划废止制。

就其特征而言，所谓计划废止制主要表现在三个方面：一是功能性废止，即使新产品具有更多、更新的功能，从而替代老产品；二是款式性废止，即不断推出新的流行风格式样和款式，致使原来的产品过时而遭消费者丢弃；三是质量性废止，即在设计和生产中预先限定使用寿命，使其在一定时间后无法再使用。总之，其目的在于以人为方式有计划地迫使商品在短期内失效，造成消费者心理老化，促使消费者不断购买新的产品。在美国，计划废止制的设计观念很快波及包括汽车设计在内的几乎所有产品设计领域。

20世纪40—50年代，新材料、新工艺的不断涌现，促进了美国家具与室内设计的发展，形成了强调弹性结构、家具的可移动组合的有机设计风格。它成为这一时期西方各国流行的主要室内设计风格。

查尔斯·依姆斯被视为有机设计的代表人物，他是真正使家具设计对现实生活产生广泛影响的杰出设计师。在第二次世界大战后的10多年里，依姆斯数个重要的椅子设计作品引发了家具观念的变革，为家具设计和生产开拓了崭新的模式，他推出了20世纪最受市场欢迎的轻便家具。依姆斯利用第二次世界大战以前发展起来的胶合板材料，表面附着发泡橡胶（乳胶海绵），经过一次成型处理，生产出造型流畅、风格简朴的新兴家具。其中，椅子是经过磨压成型的，造型根据不同的使用场合和不同的坐姿制成双向有机曲线形状。1946年，他设计了一种无扶手胶合板椅，一度成为世界范围内的标准办公椅，1948年他又设计出了浇注塑料椅。1955年，依姆斯推出了一种以模压聚酯和钢管结合而成的可收叠椅子，立即成了国际上广泛传播的廉价现代椅。在依姆斯的探索中，技术的可能性、形式的优雅始终与使用的舒适性紧紧结合在一起，比较典型地突出了现代主义的特征，形成了一种座椅设计的全新美学观，影响至今（图2-89）。

这一时期在美国的家具与室内设计方面做出令人瞩目贡献的还有诺尔集团和米勒公司。艾洛·沙里宁对诺尔集团的发展起到了决定性的作用，他是美国的著名建筑设计师和家具设计师，也是第二次世界大战后美国设计师的杰出代表。在家具设计中，依姆

图2-89 浇注塑料椅 查尔斯·依姆斯

斯善用两种不同的材料组合成家具的整体，在形式上强调面和支承两种不同材料的对比，艾洛·沙里宁却喜欢寻找一种更为和谐一致的形式。1946年，他设计了一种"胎式椅"。这种椅子是玻璃纤维壳体椅身，然后盖上以泡沫橡皮制成的松软的坐垫和靠垫，下部是极为纤细的金属支架，被公认为是世界上最舒适的椅子之一。1956年，他还设计出了一些独脚的桌子和郁金香式椅子（Tulipa chair），造型独特，突出显示了有机设计的整体性和优雅（图2-90）。作为一个建筑设计师，艾洛·沙里宁特别强调家具设计与室内设计的整体和谐，把家具和室内装潢当作建筑设计的一部分，并认为建筑和工业设计都能通过造型表现一种精神，具有隐喻性。

米勒公司（Herman Miller Inc.）与诺尔集团齐名，同是美国著名的家具和室内设计厂商，因其创始人Herman Miller而得名。20世纪40年代末期，该公司从传统的家具生产转向现代家具设计生产，逐渐成为美国西部家具设计生产中心。该公司著名的设计师有罗德、乔治·尼尔逊，以及查尔斯·依姆斯。战后美国家具设计的一系列成就几乎都与诺尔集团和米勒公司有着密切的关系，它们在现代家具设计的材料运用、批量生产、家具与生活密切结合等方面做了众多开创性的工作。此外，纽约现代艺术博物馆对美国现代家具设计的宣传和推广起了很大的作用，博物馆举办的一系列现代家具设计展览及设计艺术竞赛成为消费者了解现代家具的重要途径，使一些设计师脱颖而出。如果把雷蒙德·罗威等人称为美国第一代设计师，那么以查尔斯·依姆斯、艾洛·沙里宁为代表的设计师则是美国本土培养出来的第二代设计师。

人机工程学（Ergonomics）原理在工业设计上的运用及生产积极效果，堪称20世纪50年代美国工业设计发展的一大特点。美国著名设计师德莱福斯为人机工程学的形成及理论宣传做出了卓越的贡献。而20世纪50年代美国波音707飞机的设计成功，则成为人机工程学运用于大型工业设计项目并大获成功的范例，是20世纪50年代美国工业设计的重大成就。

1955年，波音公司邀请著名设计家蒂格主持设计波音707飞机的内舱，在德莱福斯等设计师的共同参与下，设计出了当时世界上最先进、舒适、安全的民用客机，他们在设计中大量运用人机工程学数据，使用中塑性镶板、凹进的隐蔽灯、高靠背、有轮廓边的宽大舒适的座位，以及与乘客服务相联系的系统和宁静的色彩，对客舱内部的布局、储存空间及安全系统进行了深入研究和周密的设计，既节省了空间，又便于乘客的活动，为乘客和工作人员提供了一个宁静、舒适而方便的环境。该设计不仅创造了大企业与大设计师成功合作的典范，而且也是人机工程学在工业设计中广泛运用的代表作。其意义不只是为波音公司日后的波音737、波音747、波音767及双引擎波音777的设计提供了基础，更在于推动了人机工程学原理在其他工业设计领域的广泛运用，使人机工程学原理成了工业设计，尤其是产品设计必须遵循的专门准则，使"为人设计"的思想深入人心。

现代主义建筑设计风格是国外近现代建筑史上影响范围最广、时间最长、争议最多的一种风格流派。它在总结新建筑运动成果的基础上，提出了系统完整的建筑主张，主要有以下三个特点：一是注重建筑的功能和经济性；二是强调空间是建筑的主题，反对多余的装饰；三是主张发挥新材料、新结构的性能特点。格罗皮乌斯、柯布西耶、密斯·凡·德·罗、赖特及奥图是其中代表（图2-91）。

图2-90　"郁金香"椅　沙里宁

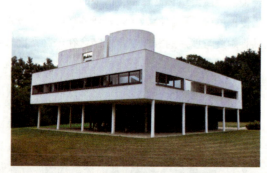

图2-91　萨伏伊别墅　柯布西耶

1958年，密斯·凡·德·罗与菲利普·约翰逊合作，在纽约设计了西格拉姆大厦（The Seagram Building）（图2-92），与此同时，意大利设计师吉奥·庞蒂（Gio Ponti，1891—1979年）在米兰设计了佩莱利大厦（The Perelli Building），这两栋建筑成为建筑史上的国际主义里程碑，为取得形式的单纯、简约，甚至到了无视建筑功能要求的地步，使现代主义所推崇的"功能第一、形式第二"的原则让位于"形式第一、功能第二"的原则。玻璃幕墙、钢架结构的"方盒子"建筑迅速地在世界范围内蔓延开来，真正地达到了国际化的目的。

二、英国

第二次世界大战期间及战后，英国政府为迅速恢复和发展工业生产对工业设计采取的一系列政策措施，使得工业设计在整个设计领域取得的成就尤为巨大。与此同时，不列颠民族具有的生性节俭，不舍得花费；勤于小买卖、小生意，零售业发达这两个特征，也使得与之相关的零售业室内设计、商店室内设计、橱窗设计、与销售有关的平面设计受到社会民众和设计师的重视，因而在整个设计领域，它显得十分特别。

工业设计方面，20世纪四五十年代，英国的汽车、收音机和飞机，在当时处于世界领先地位。1948年，由设计师阿列克·伊斯戈尼斯（Alec Lessigonis，1906—1988年）设计的莫里斯小汽车（Morris Minor Motor Car），舒适大方而具有大众化造型，成为英国第一种可以在国际市场与德国"大众牌"（Volks wagen）汽车媲美的小汽车，这种汽车一直生产到1959年（图2-93）。1959年，由设计师平尼法里那（PininFarina）设计的奥斯汀A40（Austin A40）大众汽车，外形简朴、大方，设计上不落俗套，体现了典型的现代风格，被英国《设计》杂志评为英国汽车业最优秀的设计之一。

在家具设计与室内设计方面，罗宾·戴和厄内斯特·瑞斯是英国20世纪50年代最具代表性的家具与室内设计大师，他们设计的作品注重功能性、经济法则和现代感。厄内斯特·瑞斯在1950年设计了以胶合板和钢条作为原料的"羚羊"系列椅。这些简单材料的使用仍起于国家材料配给的限制，而当时这个"羚羊"家具系列是为1951年英国皇家庆典的露天平台会场设计的，因此看上去有明显的园林家具的情调，但更加精美，在此系列中有个特别的设计细节是腿足底部均以一种小圆球结束，这反映出当时普遍存在的人们对原子物理和粒子化学的浓厚兴趣（图2-94）。

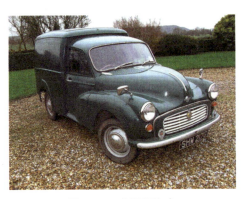

图2-93　莫里斯汽车

图2-94　"羚羊"扶手椅

三、意大利

工业化原本就比较缓慢的意大利，由于第二次世界大战的破坏，设计艺术发展起步比较晚。然而，20世纪四五十年代，意大利在美国马歇尔计划援助下展开重建工作，伴随着美国工业生产模式的引入，意大利的现代主义设计异军突起。在第二次世界大战之后的短短十几年内，意大利设计艺术迅速崛起，在家具、汽车、服装、电子产品、家用电器等领域的设计赢得了国际市场的认可，以至于发展到20世纪末，意大利设计几乎成为"杰出设计"的同义词。

图2-95　Mirella缝纫机　马塞罗·尼佐里

意大利设计艺术地位的确立与马塞罗·尼佐里（Marcello Nizzoli，1887—1969年）、吉奥·庞蒂等设计师设计的产品质量，奥列维蒂公司（Olivetti）公司及《多姆斯》杂志的实践和宣传是分不开的。马塞罗·尼佐里曾经被形容为"意大利第一位真正的设计师"，很多有影响力的产品，大多数是为奥列维蒂公司设计的。他设计的系列计算器Summa40（1940年）、Elettrosumma14（1946年）、Divisnmma（1948年）和打字机Lexicon80（1948年）、Lettera22（1950年），以简洁的造型和优良的结构奠定了他在设计界的地位。他所设计的两部缝纫机Supernova（1954年）和Mirella（1957年）更体现了他独特的设计哲学思想（图2-95）。

吉奥·庞蒂被称为意大利第一代著名设计师，他深受现代主义设计艺术思想的影响。1928年，他创办了著名设计杂志《Domus》，其在第二次世界大战后对恢复欧洲最重要的设计展览"米兰三年展"（The Milan Triennale）做出了巨大的贡献，使这一国际性展览重放异彩，为优秀设计提供了公开展示的机会。在他的推动下，1954年意大利文艺复兴公司设立"金圆规奖"，成为意大利设计的最高奖，为意大利优秀设计和优秀设计师的出现提供了条件。吉奥·庞蒂作为著名的设计师，其设计领域非常广泛，尤其在家具设计方面成就卓著。他为意大利家具生产的核心企业——卡西纳公司设计了"迪克斯特"扶手椅、"苏帕列加拉"椅子等著名家具。这些椅子造型简洁大方，结构轻而实用，至今仍在生产和使用，几乎成为"完美椅子"的同义词（图2-96）。他巧妙地把握了理性主义和诗意解决方式之间的平衡，使其设计的作品具有独特的魅力。

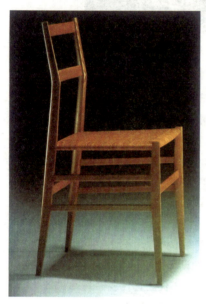

图2-96　"高级阅读"边椅　吉奥·庞蒂

意大利的家具设计虽然有着悠久的传统，但在20世纪50年代以前，其基本上由建筑设计师设计，由手工作坊制作。但是，到了20世纪50年代，工业设计精神逐渐渗透到传统的家具设计领域，家具设计和生产逐渐由手工艺转化为一种技术。在此基础上，意大利形成了都灵和米兰两个家具设计与生产中心。

以新材料的利用而言，从20世纪40年代末开始，意大利家具设计者开始引进夹板模具成型技术，并且更注重利用新材料和新技术创造新的家具设计美学，而不是结构的精良和表面的形式。设计师总是力图将新技术与新的生活紧密结合起来。20世纪50年代，弯木和弯曲胶合板技术与聚酯纤维和钢架结合的家具生产技术在北欧国家和美国广泛使用，意大利设计师对这种技术进行了积极的探索。卡斯蒂格里奥尼（Castiglioni）兄弟于1957年和1958年先后用拖拉机座椅制作的凳子Mezzadro（图2-97）和用自行车座制作的凳子Sella开创了所谓的"现成组成设计"的先河。

图2-97　Mezzadro凳子　卡斯蒂格里奥尼兄弟

在机械产品设计方面,第二次世界大战后意大利设计出了许多外观造型美观、功能突出的优秀产品。如著名的奥列维蒂公司,在著名设计师马塞罗·尼佐里的负责下,设计了一系列外观造型优美的产品,其中主要有1949年设计的"词典80"打字机,1950年设计的"字母22"手提式打字机。这两种打字机的设计,被认为是打字机设计的突破(图2-98)。在设计中,尼佐里虽然只负责产品的造型设计,而不介入产品结构设计的有效性及市场需求,但由于他与工程师进行了有效合作,不仅产品的外形具有雕塑般的艺术效果,而且造型充分满足了功能的要求。

在交通工具的设计方面,意大利的摩托车设计也颇具特色。这一时期"维斯帕"轻型摩托车的成功设计是战后意大利设计振兴的一个典型例子,1946年意大利皮亚吉奥公司生产了由著名设计师卡拉蒂洛·阿斯卡尼奥(Corradinod Ascanio)设计的"维斯帕"小型摩托车,该车的设计在内部结构和生产成型工艺上有重大的革新。车体加工工艺采用了类似飞机机身制造的拉伸成型工艺,操作方式简便易学,具有优美的流线型外形,轻巧、经济、美观而实用(图2-99)。

四、德国

20世纪30年代的德国是以希特勒为首的纳粹统治时期。在设计领域,纳粹政府一方面坚决打击包豪斯的现代主义,主张复兴帝国的新古典主义;另一方面,为了统一和一体化,纳粹政府又大力推行标准化运动。由于标准化和规范化有利于大批量生产,提高国民经济水平,有利于一个强大的纳粹帝国的建立,所以纳粹政府专门成立了新的规范产品设计标准的部门,颁布了一系列新的标准化法规。规范化和标准化,提高了德国的生产水平和产品质量,促进了以工业设计为代表的现代设计的发展,特别是这种严格的政府主导的规范化和标准化运动,与德意志民族的严谨、理性、长于思辨的精神相吻合,使德国30年代的设计表现出惯有的冷漠、理性、科学的特征,这主要体现在交通工具及家用电器产品的设计上。

纳粹时期比较重要的设计是由斐迪南·波什(Ferdinand Porsche)于1934年开始着手设计的大众汽车,这是大众汽车公司最早的汽车之一。波什在设计时,尽量压缩车体的外形,采用简单的流线型风格,使之好像甲壳虫一样,因此其被称为"大众甲壳虫"(VW Beetle)。该设计使车体布局紧凑合理,加工工艺简单,结实耐用,有利于批量化生产。由于该车设计注重细节和整体的统一,独具匠心,所以其原型车一推出就受到广泛的欢迎。可惜的是由于战争的原因,直到第二次世界大战结束以后,这种"大众甲壳虫"才投入批量生产,成为欧洲最实用、最受欢迎的小汽车之一,也成为德国理性主义设计的典范之一(图2-100)。

第二次世界大战以后,德国设计经历了一个艰难的恢复过程。但是包豪斯设计和教学实践活动对德国设计的深远影响,以及德意志民族长于思辨的理性主义设计性格,使战后德国的设计不仅恢复很快,而且恢复过程有声有色,很快形成了自己独特的设计风格。最终将理性设计、技术美学思

图2-98 "字母22"手提式打字机

图2-99 "维斯帕"小型摩托车

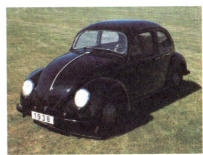

图2-100 1938年,工厂大规模生产的首批甲壳虫汽车

想变成现实并形成体系的是乌尔姆学院及其与布劳恩公司的合作,这成为德国现代设计史上的重要里程碑。

1950年爱歇·舒尔(Inge Aicher-schill)创立了乌尔姆设计学院,院址设在德国的乌尔姆。1955年包豪斯毕业生、瑞士知名的雕塑家、建筑师和知名平面设计大师马克思·比尔(Max Bill, 1908—)担任院长。在办学思想上,他主张通过设计使个人创造性和美学价值与现代工业达成某种平衡。在他的观念中,艺术与设计都基于理性的原则,在他的这种思想的影响下,乌尔姆学院的教学实质上成为包豪斯的继续,教学中注重探讨产品的形式与功能、技术之间的和谐关系;设计中强调形式服从功能,要求产品设计要有真实性,在提倡功能的同时,提倡产品设计形式的简约化。乌尔姆设计学院将工业设计完全建立于科学技术的基础之上,这种观念的提出是设计发展史中观念上的一个很大的转折,成了对现代设计进行理性科学研究的开端,促进了设计系统化、模数化、多学科交叉化的发展,对以德国为代表的设计理性化风格的形成起到了积极的推动作用。其在教学改革中发展起来的包括字体、图形、色彩计划、图表、电子显示终端等全新的视觉系统,成为世界各国仿效的模式。

1968年,由于财政问题,乌尔姆学院被迫关闭。尽管这所设计学院只存在了十多年,但是它对德国和世界工业设计产生了巨大影响,其形成的教育体系、教育思想和设计观念至今仍是德国设计理论教学和设计哲学的核心组成部分。它奠定了德国理性主义设计风格的基础,对20世纪后期工业设计的发展有着不同寻常的意义。

布劳恩公司(Braun)作为德国最著名的大型家电公司之一,于1954年聘请乌尔姆学院的教师弗雷泽·埃歇尔(Frit Fichler)为董事会成员,正式开始了与乌尔姆设计学院的合作。埃歇尔为布劳恩公司设计了一系列无线电收音机和音响。后来乌尔姆设计学院工业产品设计系主任汉斯·古戈洛特(Hans Gugelot, 1920—1965年),以及奥托·艾舍和迪特·兰姆斯(Dieter Rams, 1932—)等都成为布劳恩公司的设计师,乌尔姆设计学院的设计原则和设计方法由此逐渐融入产品的设计和生产,形成了布劳恩公司自己的设计理念和风格。与美国第二次世界大战后商业社会追求设计形式的样式主义不同,布劳恩公司不是在产品的形式上下功夫,而是以产品的实际质量赢得市场,它反对任何为商业目的而采取的形式主义做法,坚持依靠先进技术实现完美的产品功能,"设计是人体工学、功能和美学的等值",设计的根本是如何使技术转化成产品及如何使产品造型满足人的生理和心理需要。

在这方面做出巨大贡献的设计师是古戈洛特和兰姆斯。兰姆斯是古戈洛特的学生,曾经在建筑设计事务所工作,1955年受聘于布劳恩公司从事专职设计工作,开始了自己辉煌的设计历程。布劳恩公司设计风格的形成与兰姆斯的设计追求是分不开的。在设计形式上追求简约是兰姆斯设计哲学的主要体现,而要实现简约设计,他认为系统设计是最有效的办法。因为在他看来,系统设计就是以有高度秩序的设计整顿混乱的人造环境,使杂乱无章的环境变得比较具有关联性和系统性。在实际的设计中,以兰姆斯为代表的乌尔姆设计学院的设计师倡导的系统设计理论,不是停留在对工业化制造方式的考虑上,而是对功能主义的扩充和发展,这主要表现在产品功能单元的组合上,以实现产品功能的灵活性和组合性(图2-101)。

系统设计的核心是理性主义和功能主义,其常以基本单元为中心,形成高度系统化的、简约化的形式,整体感强而具有冷漠和非人情味的特征。系统设计通过把纷乱的现象予以秩序和规范化,将产品造型归纳为有序的、可组合的几何形态设计模式,取得了一种均衡、简练和单纯化的逻辑效果。如1956年古戈洛特和兰姆斯合作设计的SK4型组合音响就是一个典型例子。该音响外形为一个长方形几何状的木头和塑料箱子,上加一个白色有机玻璃外罩,结构简单到无以复加的地步,被英国人讥为"白雪公主的棺材"(图2-102)。

图 2-102　古戈洛特和兰姆斯设计的 Braun 剃须刀

图 2-102　古戈洛特和兰姆斯设计的 SK4 型组合音响

五、斯堪的纳维亚的设计风格

斯堪的纳维亚国家包括北欧五国，即丹麦、瑞典、芬兰、挪威、冰岛。从 20 世纪 20 年代开始，北欧的斯堪的纳维亚国家形成了设计上以功能为第一要素的功能主义思想，强调从社会民主、使用目的和大众经济水平的角度改变传统的设计观念。因此，20 世纪 20—30 年代北欧五国逐步形成了既不同于奢华的法国装饰艺术风格，也不同于美国商业味浓厚的流线型风格，同时有别于冷漠理性的德国设计的独特的斯堪的纳维亚风格。这种风格的特征是：将现代主义设计思想与传统设计文化结合，体现了斯堪的纳维亚国家多样化的文化的融合，既注重产品的实用功能，又强调设计中的人文因素，并避免过分的形式和装饰因素，尊重自然材料，从而产生一种富于人情味的现代设计美学，其设计集中于陶瓷、玻璃、灯具、家具及室内设计等方面，比较突出的国家有瑞典、芬兰和丹麦。

1. 瑞典的设计

瑞典是北欧最早出现自己的设计运动的国家，其在 1900 年即已成立了类似德国工业联盟的设计组织——瑞典设计协会，旨在促进瑞典产品设计水平的提高。布鲁诺·马特松（Bruno Mathsson，1907—1988 年）是这一时期最著名的设计师。他是瑞典现代主义设计的代表人物，主要从事家具和室内设计。在设计中，他既强调现代主义的功能主义原则，又强调图案装饰性、传统与自然形态的重要性，多采用自然材料，如木料、皮革，并高度重视人体工程学的设计细节，因而他设计的家具方便、安全、舒适。1935 年他所设计的一套扶手椅和搁脚板，其自然的材质、弯曲的形式和舒适的功能都隐隐表达出设计师对人的情感的尊重，传统和自然意象的注入是其设计的重要特征（图 2-103 和图 2-104）。

图 2-103　Eva 休闲椅　马特松　　　　　　　　图 2-104　桌子　马特松

2. 芬兰的设计

芬兰的现代主义设计起步较晚，直到1917年芬兰独立之后才有所发展。20世纪20—30年代芬兰最具影响力的设计界人物是阿尔瓦·阿尔托（Alvar Aalto，1898—1976年），他通过建筑、家具等设计成为北欧最具影响力的现代主义大师。阿尔托的设计以低成本和精良著称，最具创造性的是他利用薄而坚硬但又能热弯成型的胶合板生产轻巧、舒适、紧凑的现代家具。如1936年他设计的木茶几，延续了芬兰传统的家具材料和造型形式，并别出心裁地将茶几一头设计成双轮式样，既可固定，又便于推动，于设计中融入了人文关怀和时代特征，成为芬兰家具设计的杰作。实际上，所谓的斯堪的纳维亚"软性"功能主义在阿尔托的家具设计中表现得最清楚，如层压胶合板悬挑椅（图2-105）、帕米奥椅（图2-106）。他于1937年设计的玻璃花瓶，采用了多层次的有机造型，如同蜿蜒的芬兰湖泊，波光荡漾，极富温馨浪漫的艺术魅力，自然而亲切（图2-107）。

此外，阿尔托还是新建筑运动的大师级人物，其建筑设计在国际建筑史上别具一格，具有极高的艺术水平。特别是在处理建筑环境、建筑形式与人的心理需求的关系方面取得了一定成就，是其他现代主义建筑设计师所没有做到的。他强调有机形态和功能主义原则的结合，在建筑中广泛使用自然材料，特别是将木材等传统建筑材料与现代材料综合运用，创造了一种与众不同的设计风格，在现代主义普遍缺乏人情味的设计中独树一帜，其代表作有1950—1952年设计建造的芬兰珊纳特赛罗市政中心（图2-108）。

3. 丹麦的设计

丹麦较瑞典略晚进入现代主义时期，但在第二次世界大战以后很快迎头赶上。丹麦的玻璃制品和陶瓷制品设计兼具现代简单明快和传统恬静朴素的特征，是功能主义与传统风格的巧妙结合，在20世纪达到最高水平。而其家具设计大量采用榉木、柚木等天然材料，重视参考传统家具式样，同时具备可机械化大批量生产的特点，表现出典雅、轻巧、自然而现代的特点。这一时期代表性的设计师有卡尔·克莱恩、保罗·海宁森、阿勒·雅各布森等。

海宁森主要从事灯具设计。其设计以科学安排光线分布及讲究与室内建筑的融合而著称。他认为照明灯具应当遮住直接从光源发射的强光，遮盖面积大一些，以创造一种美丽而柔和的阴影效果，还应利用一些相对向下的光线分布，产生一种闭合建筑空间的作用。可见他的灯具设计与室内设计结合，体现的是以人为本的设计思想。1925年，他所设计的PH灯具在巴黎国际博览会上一举成名，获博览会金奖。该灯具根据室内采光的要求和设想，从照明的科学原理出发确定造型，重叠式灯罩既形成了反射面，又增加了光线的层次，并且形成了优美独特的外形轮廓，照明效果柔和、均匀，无眩光，光色适宜，具有极好的功能效果（图2-109）。

海宁森批判传统斯堪的纳维亚设计的艺术主张，提倡一种更实用的、能够把优秀设计引向批量生产的设计思想。和大多数现代主义运动设计师不一样，海宁森认为传统形式和材料非常适合大众产品的制造。海宁森在一生当中，总共设计过上百种灯具，有些在他去世之后仍在流行。

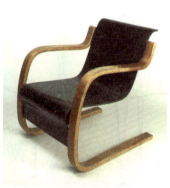

图2-105 层压胶合板悬挑椅 阿尔托

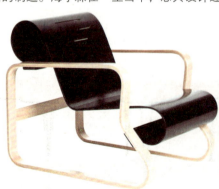

图2-106 帕米奥椅 阿尔托

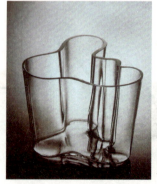

图2-107 玻璃花瓶 阿尔托

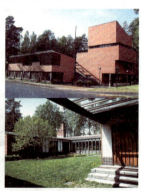

图2-108 芬兰珊纳特赛罗市政中心

阿勒·雅各布森（Arne Jacobsen，1902—1971年）生于丹麦首都哥本哈根，是20世纪最具影响力的北欧建筑师暨工业设计大师、丹麦国宝级设计大师、北欧现代主义之父，是丹麦"功能主义"的倡导人。他不只是20世纪最伟大的建筑师之一，同时在家具、灯饰、衣料及各式各样的应用艺术上皆有成就，成为享誉国际的传奇人物。他将自身对建筑的独特见解延伸至家饰品，因而催生出蚂蚁椅（Ant Chair）、蛋椅（Egg Chair）、天鹅椅（Swan Chair）、牛津椅（The Oxford Chair）等旷世之作，以及住宅、工厂、展示间、织品、时钟、壁灯与门把等无可计数的多元化作品（图2-110和图2-111）。

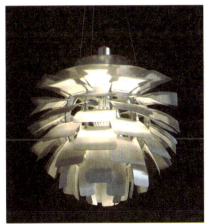
图2-109　海宁森设计的PH灯

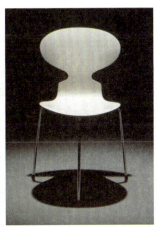
图2-110　蚂蚁椅

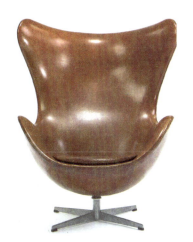
图2-111　蛋椅

第八节　日本现代主义艺术设计

随着第二次世界大战后日本经济的逐步恢复，日本的工业设计开始了它的发展历程。面对日益恢复的工业生产对工业设计提出的初步要求和需要，20世纪50年代初，一方面，日本的工艺指导所开始与一些公司合作研究设计问题，各企业纷纷成立自己的设计部门，如松下、东芝、索尼公司成立设计部，丰田公司成立汽车设计部等；另一方面，日本政府举办了一系列关于工业产品的设计与工业设计在人的生活中的应用的展览，激发日本国民对工业设计作用的认识。

20世纪50年代，日本工业设计由于基础薄弱和受到美国与德国等国家的影响极大，所以其发展模式在初期带有浓厚的模仿美国和德国的色彩。1951年，美国设计大师罗维访问日本，使日本设计师大开眼界。在日期间，罗维不仅讲授了工业设计课程，亲自示范了工业设计程序与方法，而且还将美式的设计风格、理念带到日本，一时间，日本设计界出现了模仿美国的风潮。而1956年，包豪斯的创始人格罗皮乌斯来到日本，将20世纪发源于欧洲的现代主义设计艺术观念直接带到日本，使日本设计界获得了第一手资料。同时，在东京国立现代美术馆还举办了格罗皮乌斯和包豪斯作品展览，表明现代主义设计艺术是与现代艺术密切结合后诞生的。1955年，在东京又举办了勒·柯布西耶、莱热（Fernand Leger，1881—1955年）、帕瑞德（Charlotte Perriand，1902—　）三人作品展，进一步向日本民众展示了现代艺术与现代设计的关系。1957年，在日本东京国立现代美术馆举办了20世纪设计艺术展览，展出了大量欧洲现代主义设计师的原作，展示了欧洲现代主义设计艺术发展的历史渊源和科学文化背景及其发展趋势。

到了 20 世纪 50 年代后期，随着日本经济的进一步发展和日本设计师对现代设计的深入理解，日本的工业设计开始走出美式商业主义设计和德式理性主义设计模式，在设计艺术体系和设计文化的建立上追求"日本风格"。于是，日本产业界开始把具有风格当作对外贸易的一种手段，试图以传统手工艺在国外市场上赢得胜利，正是在这种思想观念的指导下，日本设计在 20 世纪 50 年代后期形成了传统与现代双轨并行的体制。

具体而言，在传统方面，日本设计吸取了中国和韩国等东方国家的文化内涵，而从现代化和前卫性来看，其表现为追随、借鉴、模仿美国、德国和意大利的设计。传统和现代结合，形成了与众不同的设计风格——日本风格。传统设计面向国内市场，如陶瓷、传统工艺美术品、传统服装、建筑、茶道、花道、盆景设计，走向日益精练的方向；作为面向国际的现代设计，在日本主要表现在汽车、家用电器、照相机、现代建筑和环境、平面、包装、展示等设计领域。

在各种类别的设计中，日本的工业产品设计有一个很大的特点是集体主义工作方式。日本工业设计界以驻厂工业设计师为主，几乎所有重要的设计事务所都在大企业内，并且一向以集体的面貌出现。这与日本民族文化中强调的团队精神、集体主义及日本大企业终身雇佣制度密切相关。著名的设计组织和公司有 GK 设计事务所、日本设计中心、索尼公司、平野设计公司、阳光广告公司等。

伴随着日本产业的迅速发展，日本的现代设计，尤其是工业设计，取得了令人瞩目的成就。其中索尼公司可以看作是 20 世纪 50 年代日本工业设计飞速发展的缩影。索尼公司成立于 1945 年，原来叫"东京通讯株式会社"，1950 年该公司生产出第一台磁带录音机。1953 年，日本政府出面，购买了美国西部电器公司的半导体技术专利，于 1955 年成功推出了第一台全晶体管收音机，受到消费者欢迎，销路极佳，从此该公司迅猛发展。1958 年公司正式改名为"SONY"，其简洁的名称和朗朗上口的读音及来自"Sonic"（音响）与"Sonny"（乖孩子）的谐音组合，使索尼成为妇孺皆知的品牌。1959 年索尼公司设计生产了世界上第一台晶体管化的电视机"TV-8-301"，这台屏幕仅 20 厘米见方、重 6 千克的电视机是世界上第一台袖珍型电视机。其设计简洁，功能突出，有把手、按钮、天线和支架，结构十分合理，受到设计界的关注和好评（图 2-112）。

作为工业设计中最具代表性的公司，索尼以重视设计而著称，该公司充分认识到开创自己设计风格的重要性，形成了具有高技术特征和人情味的设计风格。在确定产品设计和开发方面，该公司提出了著名的八条原则：①产品功能必须良好；②产品设计美观大方；③优质；④产品设计具有独创性；⑤产品设计合理性，便于批量生产；⑥产品必须具有独立特征，同时必须有设计特征的关联性；⑦坚固、耐用；⑧产品应与社会大环境达成和谐并具有美化作用。1961 年，该公司设计部将广告管理和产品开发合为一体，称为"产品计划中心"，很快建立起统一的高技术产品形象。1978 年索尼设计生产的随身听"Walkman"被认为是日本设计的一个里程碑，创造了设计史上的奇迹（图 2-113）。该设计的灵感来自设计师的细微观察和思考：他们发现很多年轻人喜欢提着笨重的收音机到野外去听歌、狂欢，而笨重复杂的机器与年轻人那种轻快的活动总显得格格不入，于是，设计师们突发奇想，设计创造了一种功能单一、使用简单、携带方便的台式磁带放音机"随身听"。

日本设计在其经济发展过程中产生了巨大作用。到 20 世纪 70 年代，日本许多工业设计产品以咄咄逼人之势大步推进欧美市场，以其良好的性能、多样的造型、低廉的价格和无微不至的设计细节，赢得了广阔的市场，催生出了许多著名设计师。

龟仓雄策（1915—1997 年）被尊称为"日本现代设计之父"。他的海报设计，尤其是 1964 年东京奥运会和 1972 年札幌冬季奥运会的设计，奠定了他在日本平面设计界不可动摇的地位。1964 年，他负责东京奥运会平面设计项目，包括标志、海报、视觉传达系统等，他在整个设计中贯穿了日本国旗中的红色圆形——太阳的符号，把这个圆形和国际奥林匹克运动会的 5 个圆环联系在一起，取得了既有民族特征又得到广泛国际认同的效果，是国际奥林匹克运动会系统设计中的杰出作品（图 2-114）。

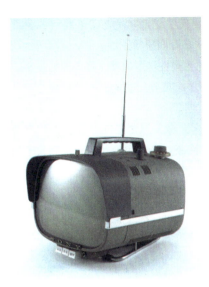
图2-112　电视机"TV-8-301"

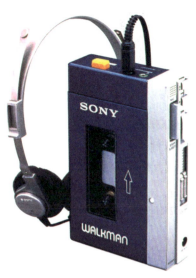
图2-113　"Walkman"随身听

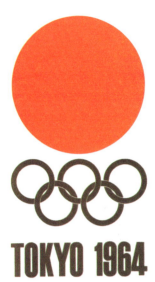
图2-114　1964年东京奥运会海报

出生于1930年的田中一光，十分喜爱日本传统文化中的纵横线条组成的简单几何图形，同时对包豪斯发展起来的设计上的国际语汇和国际主义平面设计风格非常感兴趣。他把构成中的面和空间作为设计的核心，采用方格网络作为平面设计的基础，以达到高度秩序性和工整性的效果，他采用色彩鲜艳、跳跃的几何面组成形象，色彩往往比较接近，达到和谐的目的。他于1961年设计的戏剧海报充分反映了其设计的风格与特征（图2-115和图2-116）。

图2-115　海报设计　田中一光

图2-116　海报设计　田中一光

第九节　西方后现代主义设计与当代设计

后现代主义是20世纪60年代产生于西方发达国家的文化思潮。后现代主义设计最早出现在建筑领域，随后迅速发展到包括平面设计、产品设计等在内的广泛领域，并出现了一些有代表性的设计组织。综观其风格特征，它以反现代主义设计艺术为思想基础，在设计方法、设计语言及表现形式方面，表现出复杂多样的特征，出现了各种设计模式，流派纷呈，没有一个占主导地位的流派或思想。总体上讲，后现代主义设计表现在以下4个方面：

第一,反对设计形式单一化,主张设计形式多样化。这与现代主义追求的与工业社会的标准化、专业化、同步化和集中化等高效率、高技术原则相一致的做法是有明显区别的。

第二,反对理性主义,关注人性。现代主义强调功能、结构的合理性与逻辑性,强调理性主义,而后现代主义则与后工业社会相一致,倾向于幽默,满足人性的本能需要。功能已不再被视为产品设计的第一要素,主张以"游戏的心态"来处理作品。

第三,强调形态的隐喻、符号和文化的历史,注重产品的人文含义,主张新旧糅合,兼容并蓄。正因为如此,后现代主义设计大量创造性地运用符号语言,按照产品的实际功能定位和人们的生理、心理以及社会历史的文脉联系,对产品进行解构、组合和调整,创造了许多丰富、复杂、多元的产品形态。

第四,关注设计作品与环境的关系,认识到设计的后果与社会的可持续发展紧密联系在一起。在后现代主义设计者看来,设计的人性化、幽默化和自由化的最终持续实现,是与产品的使用环境和人类的生存环境息息相关的,任何设计必须适应环境,而不能改变环境,所以绿色环保被后现代主义设计者视为最基本的法则之一。

一、后现代主义设计理论的探索

在众多对后现代主义设计理论进行探索的人物中,来自建筑领域的罗伯特·文丘里(Robert Venturi,1925—2018年)和查尔斯·詹克斯(Charles Jencks,1939—)做出了一些积极的研究,代表了后现代主义设计思潮的主流,具有广泛的代表性。

罗伯特·文丘里是美国著名建筑师,后现代主义设计理论的真正奠基人,也是后现代主义建筑设计师的代表之一。他毕业于普林斯顿大学,后在耶鲁大学任教。1966年,他将自己20世纪50年代以来的研究心得写成专著《建筑中的复杂性与矛盾性》,他针对密斯·凡·德·罗提出的"少即是多",提出了"少令人生厌"。他主张以"杂乱的活力"取代现代主义"明显的统一";以"杂种"取代现代主义"纯种";主张走弯路而不走直路;主张模棱两可而不清晰明确;主张变化无常而非一成不变和直截了当;主张两者都要而非"要么这、要么那";主张要"有白、有黑、有时大"而不是"要么白、要么黑";主张"含义丰富"而非"含义清晰"。随后,他在研究如何利用历史上的一些设计风格来补充、促进和发展现代主义设计的基础上,于1969年,在其论文《向拉斯维加斯学习》(*Learning from Las Vegas*)中明确地提出了自己的后现代主义设计原则,进一步阐述了他的设计思想。他认为设计家不应该忽视、漠视当代社会的各种文化对自己设计的影响,应该注重在自己的设计中吸收当代各种文化精神,这样才能丰富自己的建筑设计。他把建筑分为两种类型:一是所谓的"鸭子",指那些单一、冷漠、缺乏时代感的建筑;二是所谓的"装饰外壳",指那些采用良好的装饰手段而形成的建筑风格。他呼吁建筑应注意形式问题,提出应该合理运用历史上的一些装饰和设计风格,以丰富现代主义单调的设计。他在1964年为母亲范娜·文丘里在费城郊区的栗子山设计的住宅是第一个具有后现代主义特征构想的重要实例,其基本的对称布局被突然的不对称所改变(图2-117)。

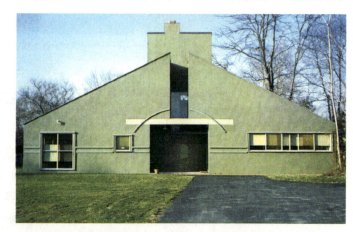

图2-117　范娜·文丘里住宅

二、后现代主义设计的主要风格及表现

1. 高科技风格

高科技风格源于20世纪20—30年代的机器美学,反映了当时以机械为代表的技术特点。20世纪70年代以后,一些设计师和建筑师认为,现代科学技术突飞猛进,尖端技术不断进入人类的生活空间,应当树立一种与高科技相呼应的设计美学,于是出现了所谓的高科技风格。"高科技风格"这个术语也于1978年在祖安·克朗(Joan Kron)和苏珊·斯莱辛(Susan Slesin)两人的专著《高科技》中率先出现。

高科技风格首先从建筑设计开始,意大利建筑设计师伦佐·皮亚诺和英国建筑家理查德·罗杰斯于1977年设计的法国巴黎蓬皮杜文化中心(图2-118)和1986年设计的位于伦敦的洛依德保险公司大厦(图2-119),就是高科技风格建筑的典型代表。在工业产品设计中,高科技风格派喜欢用最新材料,尤其是高强钢、硬铝或合金材料,以夸张、暴露的手法塑造产品形象,常常将产品内部的部件、机械组织暴露出来,有时又将复杂的部件涂上鲜艳的色彩,以表现高科技时代的机械美、时代美、精确美。如1987年英国设计家诺尔曼·福斯特设计的"诺莫斯"桌(图2-120),面板是厚实的透明玻璃,而下面是铮亮的金属结构支撑架,透过玻璃台面可以将其精致而简洁的结构一览无余,体现了高科技的典型特征。

2. 过渡高科技风格

过渡高科技风格,又称"改良高科技风格",是一种对具有工业化特征的高科技风格的冷嘲热讽、戏谑和调侃,具有高度的个人表现特点。它常以现代主义高科技风格的设计为基础,然后进行肆意嘲弄,通过荒诞不经的细节处理,表现设计师对工业化、高科技的厌恶和困惑。这种风格在工业产品设计方面的代表作有:1983年由杰拉尔德·库别斯(Gerald Kuipers)设计的桌子,以金属桌子框架加上厚玻璃台面构成严肃的高科技风格结构。而在桌子台面下加了一块带有瑕疵的大理石,对于严肃的整体来说,有着莫名其妙的象征意味,在极端不协调中带有看似漫不经心的调侃色彩。1985年由朗·阿拉德(Ron Arad,1951—)设计的"混凝土"音响组合,其设计的构思及细节处理使人匪夷所思。在其设计中,混凝土成为音响设备的基本材料,无论是音箱还是唱盘座都以混凝土构成,粗糙异常,与精细的音响设备形成古怪的对比,在其看似荒诞不经的设计中,表现了设计师对高科技和工业化的嘲笑和讥讽。1980年由加塔诺·皮斯(Gaetano Pesce,1939—)设计的"纽约日落"是纽约现代博物馆的永久性收藏品。"纽约日落"的三人沙发带有胶合板骨架及泡沫聚氨酯衬垫,设计创意来自纽约曼哈顿建筑群,是设计师丰富想象力的产物,具有戏剧般的效果(图2-121)。

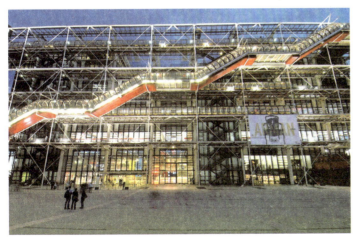

图2-118 法国蓬皮杜文化中心外观

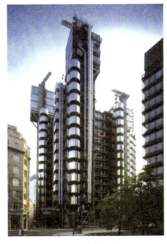

图2-119 伦敦的洛依德保险公司大厦

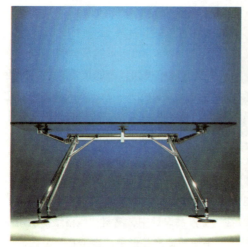
图 2-120　诺尔曼·福斯特设计的"诺莫斯"桌

图 2-121　"纽约日落"三人沙发　加塔诺·皮斯

实质上，过渡高科技风格所带有的讽刺特征，是蓬克文化（Punk Culture）和霓虹灯文化（Neon Culture）的体现。它只是更具个性化、艺术化的设计风格，带有更多的表现色彩，自然不可能得到消费者的广泛喜爱和认同。

3. 极少主义风格

极少主义风格（Minimalism）是 20 世纪 80 年代开始兴盛的设计风格。其特征是追求极端简单的美学设计，以体现少到不能再少的风格。这种风格是受密斯·凡·德·罗"少即是多"的思想和影响发展而来的。这种风格的工业产品，特别是家具，具有简单的结构、比较生硬的表面处理特点。1984 年成立的意大利"宙斯"设计集团（The Zeus Group）是极少主义风格最有代表性的组织，而法国设计家菲利普·斯塔克（Philip Starck，1949—　）是极少主义风格最重要的代表人物（图 2-122）。他设计的折叠式桌子，简单的圆桌面加上简单的折叠脚架，再配以单纯而高雅的黑色，简而精，极其耐看。

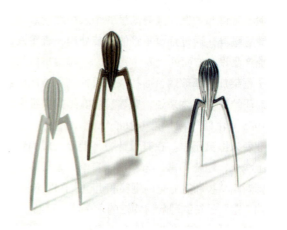
图 2-122　菲利普·斯塔克设计的榨汁机

从本质上讲，极少主义风格是从现代主义设计中派生出来的设计风格，但是，它与现代主义设计又有明显的区别。它具有现代人喜欢的简洁、精细、现代的风格特征，也迎合了现代人快节奏生活，追求简、精、快捷的心理特点，但易走向形式主义的极端，导致只讲形式不顾功能的"为简而简"的设计倾向。

4. 解构主义风格

所谓解构主义是对结构的破坏和分解。作为一种哲学思潮，其于 1967 年前后由哲学家贾奎斯·德里达（Jacques Derrida）推出，作为一种设计风格，20 世纪 80 年代由建筑师彼得·埃森曼（Peter Eisenman，1932—　）和伯纳德·屈米（Bemard Tschumi）提出。解构主义作为设计形式最先在建筑领域出现，其最重要和影响最大的人物是弗兰克·盖里（Frank Gehry，1929—　）和彼得·埃森曼。盖里于 1929 年出生于加拿大，堪称世界上第一个解构主义风格的建筑设计家，他设计了一系列解构主义特征的建筑，如巴黎的"美国中心"、洛杉矶迪士尼音乐中心、巴塞罗那奥林匹克村、西班

牙毕尔巴鄂市古根海姆博物馆等（图2-123）。与此同时，他也设计了包括"摔碎片"制作的鱼形灯、盖里椅、"气泡"椅等在内的许多产品。埃森曼不仅是一位解构主义设计家，而且还是一位学者，他在1932年出生于美国新泽西州，曾是非常前卫的建筑集团"纽约五人"（New York Five）成员之一，他对解构主义哲学有很深的研究，从1968年起设计了从"1号住宅"开始的系列住宅，从事"深层结构"及"深层结构"与"表层结构"之间转换的设计实践。他在1983—1989年设计的俄亥俄州立大学视觉艺术中心是他一生的代表作之

图 2-123　盖里设计的西班牙毕尔巴鄂市古根海姆博物馆

一。著名的解构主义风格设计师还有1944年出生于瑞士洛桑的伯纳德·屈米、1944年出生于荷兰鹿特丹的雷姆·库哈斯、1950年出生于伊拉克巴格达的扎哈·哈迪德、1946年出生于波兰的丹尼尔·里伯斯金、1943年出生于美国洛杉矶的欧文·莫斯等。他们主要从事建筑设计，但也探索设计了一系列解构主义风格的产品（图2-124和图2-125）。

图 2-124　库哈斯设计的中央电视台新址大楼

图 2-125　库哈斯设计的西雅图中央图书馆

解构主义是具有强烈个性、随意性和表现特征的设计探索风格，是对正统的现代主义、国际主义原则和标准的否定与批判。其理论的复杂性、设计方法的多样性，带来了表现语言和形式特征的多样性。

5. 微电子风格

微电子风格是因为技术发展到电子时代，造成大量新的采用新一代的大规模集成电路的电子产品不断涌现而形成的新设计范畴和风格。其重点在于如何把设计功能、材料科学、人体工程学、显示技术与微型化技术统一，在新产品上集中体现出来，达到良好的功能和形式效果。因此，严格地说，它应属于高科技风格的范畴。微电子风格的工业产品设计具有超薄、超小、轻便、便携、多功能而造型简单明快的特点。这种特点在20世纪80年代以后，成为一种时尚、潮流。可以说世界上

生产电子产品的企业,都在设计上顺应微电子技术发展的趋势,而从事微电子风格的设计。其中,德国的西子门公司、克鲁伯公司、布劳恩公司,日本的松下公司、索尼公司,美国的 IBM 公司、通用电气公司、苹果公司等一直领导着这种设计风格(图 2-126 和图 2-127)。

图 2-126　美国苹果公司的电脑产品

图 2-127　美国苹果公司的音乐播放器产品

微电子风格的设计反映了居住于不断拥挤、不断缩小的空间里的现代人对于"轻、薄、短、小"型产品的需求,反映了在高科技条件下,产品设计的发展趋势。如电视机由粗大笨重向超薄型发展,移动电话由最初的"砖头"到今天的"掌中宝""卡片式",计算机由第一台的 1256 千克,到今天的二三十克等。德国西门子公司于 1988 年设计的便携式通信中心,包括个人电脑、电话、传真机、激光资料碟和其他附属设备,一应俱全,而整个设计只有常见的两张光盘大小,可以挂在身上。

随着社会的发展、科技的日新月异,微电子风格将成为高科技产品设计的趋势,它代表了人类未来生活方式的一部分。

6. 新现代主义风格

新现代主义风格是一种对于现代主义进行重新研究和探索发展的设计风格,与后现代主义对现代主义的冷嘲热讽相反,新现代主义坚持现代主义的传统和原则,完全依照现代主义的基本语汇进行设计,并根据需要加入了新的简单形式的象征意义。因此,新现代主义风格既具有现代主义严谨的功能主义和理性主义特点,又具有独特的个人表现和象征意义。新现代主义从 20 世纪 60 年代开始出现,大量表现在建筑设计中,美籍华人贝聿铭于 1989 年设计的卢浮宫入口——"水晶金字塔",是新现代主义设计的代表作(图 2-128)。从新现代主义风格的设计作品来看,它仍以理性主义、功能主义、极少主义为设计原则,但由于有象征主义和个人表现因素的加入,其设计有着现代主义简洁明快的特征而又不至于如现代主义那样单调而冷漠;有着后现代主义那样活泼的特色,而又不像后现代主义那样漫不经心,带着冷嘲热

图 2-128　卢浮宫"水晶金字塔"

讽般的调侃，严肃中见活泼，变化中有严谨。

贝聿铭在1917年4月26日出生于广州，于1935年赴美国麻省理工学院和哈佛大学学习建筑，后因战争而滞留美国。从20世纪40年代至1990年，贝聿铭设计了大量的作品，著名的有上海美术馆、夏威夷东西文化交流中心、纽约基辅湾公寓大楼、全球大气研究中心、肯尼迪纪念图书馆、台湾东海大学路思义教堂、北京香山饭店和香港中银大厦等。建筑融合自然的空间理念，主导着贝聿铭一生的设计，这些作品的共同点是内庭将内外空间串联，使自然融于建筑；光与空间结合，使空间变化万端。"让光线来做设计"是他的名言。

本章小结

本章系统介绍了不同时代、地域的艺术设计发展情况，帮助学习者全面了解设计的发展历史，为后续章节的学习奠定理论基础。

思考与实训

1. 简述中国设计史。
2. 近代艺术设计有哪些代表性运动或组织？

CHAPTER THREE

第三章　艺术设计的类型

知识目标
　　了解艺术设计的类型划分，熟悉各类艺术设计的要素、要求及具体分类等。

能力目标
　　掌握不同种类的艺术设计的内容、特征及要求等，并根据自身情况，重点掌握某一类设计的基本要领。

　　按照设计目的的不同，设计师和理论家将设计大致分为三大类型：为了传达信息的设计——视觉传达设计；为了实际使用的设计——产品设计；为了改善居所的设计——环境设计。这种分类的原理，是将构成世界的三要素"自然—人—社会"作为设计类型划分的坐标点，由它们的对应关系，形成相应的三大设计类型（图3-1）。

　　不同的设计类型，各有其特殊的现实性和规律性，同时都遵循设计发展的共同规律，并在此基础上相互联系、相互渗透、相互影响（表3-1）。研究不同设计类型的区别和联系，揭示其特点和规律性，不仅可以帮助设计师更好地掌握和发挥各种设计类型的特长，而且可以彼此取长补短，相互促进，有利于设计整体的繁荣和发展。在21世纪的今天，人们对设计的看法逐渐趋同：设计的最终目的是改善环境、工具以及人自身。设计已成为当代视觉文化中极为突出的一部分，而且还是一个相当重要的政治和经济课题，因此而受到媒体的高度关注。

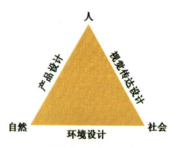

图3-1　三要素与三大设计类型的关系

表 3-1 设计的分类

维度	横向分类			纵向分类
	视觉传达设计	产品设计	环境设计	
二维平面设计	字体设计 标志设计 插图设计 编排设计（平面广告、海报招贴、册页、贺卡、插图、影视脚本）	纺织品设计（壁挂、布料纹样等） 壁纸设计		系统设计及非系统设计
三维立体设计	包装设计 POP 设计 灯箱广告设计 充气广告设计 展示设计（橱窗、展台等）	手工艺设计 工业设计（家具设计、日用品设计、服饰设计、公共设施设计、家用电器设计、通信用品设计、机械设计等）	城市规划、建筑设计、室内设计、景观设计、园林设计、公共艺术设计等	
四维设计	舞台设计、影视设计（影视节目、影视广告、动画片设计）			

第一节 视觉传达设计

"视觉传达设计"一词于20世纪20年代出现，于20世纪60年代起被正式使用。"视觉传达设计"简称"视觉设计"，是由英文"Visual Communication Design"翻译而来，但是在西方，仍普遍使用"Graphic Design"一词。视觉传达设计在过去习称商业美术设计或印刷美术设计，当影视等新映像技术被应用于信息传达领域后，才改称视觉传达设计。在西方，有时也称之为信息设计（Information Design）。

视觉传达设计的主要功能是传达信息，有别于以使用功能为主的产品设计和环境设计。它凭借视觉符号进行传达，不同于靠语言进行的抽象概念的传达。视觉传达设计的过程，是设计者将思想和概念转变为视觉符号的过程，而对接收者来说，则是个相反的过程。

一、视觉传达设计的构成要素

1. 文字

文字是人类祖先为了记录语言、事物和交流思想感情而发明的视觉文化符号，对人类文明的发展起了很大的促进作用。

文字主要有象形、表意和表音三种类型。经过数千年的文明历程，世界文字在数量、种类和造型等方面都有了很大的发展，据统计，英文单词有近五万个，汉字也有近五万个。

文字主要可划分为中文字和外文字。中文字以汉字为主，另外还有蒙古文、藏文、回文和壮文等。外文以英文为主，此外还有法文、德文等与拉丁文相近的文字，在亚洲地区还有日文、朝鲜文、越南文等文字。

【作品欣赏】视觉传达设计作品

文字的形态，受书写工具和材料的影响。例如早期的甲骨文（图3-2）、石鼓文以及后来的毛笔字（图3-3），因为材料与工具不同，同一文字字形各异。印刷术发明以后，字形分为印刷体和书写体两类，文字排列方法也随之发生了变化。在人类的信息传达与交流活动中，文字是使用最普遍的视觉符号元素。

2. 标志

标志是狭义的符号，有时称标识、标记、记号等。它以精练的形象代表或指称某一事物，表达一定的含义，传达特定的信息。相对于文字符号，标志表现为一种图形符号，具有更直观、更直接的信息传达作用（图3-4和图3-5）。

按性质分类，标志可分为指示性标志和象征性标志。指示性标志与其指示对象有确定的、直接的对应关系，例如红色的圆表示太阳，箭头表示对应的方向等。而象征性标志不仅可以表示某一事物及其存在性，而且可以表现目的、内容、性格等抽象概念，例如公司徽标和商标等。

按使用主体分，标志可分为公共标志和非公共标志。公共标志指公众共同使用的标志，例如公共场所指示标志（如洗手间指示标志、公用电话指示标志）、公共活动标志（如体育标志）、物品处理说明标志（如洗衣机上的操作说明标志），还有交通标志、工程标志、安全标志等（图3-6）。非公共标志是指专属某机构、组织、会议、私人或物品使用的标志，如国旗、国徽和企业标志、商品标志（商标）等，中国人的印章、欧洲贵族的纹章和日本人的家族徽章等。

3. 插图

插图是指插画或图解。传统的插图主要用来形象地表现文字叙述的内容，是作为文字的说明补充而存在的。今天作为设计要素的插图，不仅有补充说明的作用，更因为其造型和色彩诸方面的引人注目性而发挥着视觉中心的信息传达作用。

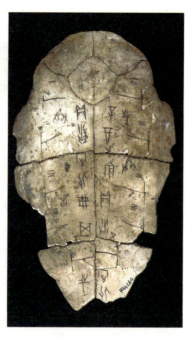

图3-2　甲骨文

图3-3　《兰亭集序》王羲之（晋）

图3-4　阿迪达斯标志　　图3-5　麦当劳标志　　图3-6　公共标志

二、视觉传达设计的内容

1. 标志设计

作为大众传播符号的标志，由于具有超过文字符号的视觉信息传达功能，被越来越广泛地应用于社会生活的各个方面，在视觉传达设计中占有极其重要的地位。标志设计必须力求单纯，易于公众识别、理解和记忆，强调信息的集中传达，同时讲究赏心悦目的艺术性。设计手法有具象法、抽象法、文字法和综合法等（图3-7）。

图3-7　IBM公司1976年标志　保罗·兰德

2. 字体设计

文字是约定俗成的符号。文字形态的变化不影响传达的信息本身，但影响信息传达的效果。因此，有必要运用视觉美学规律，配合文字本身的含义和所要传达的目的，对文字的大小、笔画结构、排列乃至颜色等方面加以研究和设计，使其具有适合传达内容的感性或理性表现和优美的造型，以有效地传达文字深层次的意味和内涵，达到更佳的信息传达效果，这就是字体设计。字体设计主要分为中文字体设计和外文字体设计。设计字体包括基础字体设计变化而成的字体、装饰体和书法体等（图3-8和图3-9）。

字体设计被广泛运用于标志、广告、橱窗、包装、书籍装帧等设计中。它通常必须与标志、插图等其他视觉传达要素紧密配合，才能取得完美的设计效果，发挥高效的传达作用（图3-10）。

3. 插图设计

插图具有比文字和标志更强烈、直观的视觉传达效果。作为视觉传达设计的种类之一，插图设计被广泛应用于广告、编排、包装、展示和影视等设计中。插图设计不同于一般性的绘画和摄影摄像，它受指定传达内容与目的的约束，而在表现手法、工具和技巧诸方面，则是完全自由的。随着摄影摄像技术和电脑辅助设计技术的发展，插图设计的面貌异彩纷呈，呈现出无限的可能性。

插图的设计必须根据传达信息、媒介和对象的不同，选择相应的形式与风格。例如机械精工的商品，宜采用精密描绘、真实感强的插图；而对于儿童商品，则采用轻松活泼、色彩丰富的插图效果更好。

图3-8　保罗·兰德字体设计　　图3-9　保罗·兰德字体设计　　图3-10　1914年科隆制造联盟展览传单

4. 编排设计

编排设计，即编辑与排版设计，或称版面设计，是指将文字、标志和插图等视觉要素进行组合配置的设计。目的是使版面整体的视觉效果美观而易读，以激起受众观看和阅读的兴趣，并便于阅读理解，达到信息传达的最佳效果。

编排设计主要包括书籍装帧和书籍、报刊、册页等所有印刷品的版面设计，以及影视图文平面设计等（图 3-11 和图 3-12）。当编排的是广告内容时，其便同时属于广告设计；当编排的是包装的版面时，其便又属于包装设计。

文字编辑、图版设计和图表设计是构成编排设计的三个要素，它们各自具有独特的设计特征与手法，但是通常需要综合运用才能使整体版面易读美观。此外，还须根据传达内容的性质、媒体特点和传达对象的不同，进行综合分析研究，确定最佳的编排版式。

5. 广告设计

广告的历史非常悠久，在原始社会末期，商品生产和商品交换出现以后，广告也随之出现。最早出现的是口头广告和实物广告，印刷术发明之后，出现了印刷广告。现代电信传播技术的发展，导致了电台与影视广告的诞生。广义的广告，除了以营利为目的的商业广告，还包括非营利性的社会广告，例如政府公告，各类启事、声明等。

图 3-11 《斯特拉芬基传》书籍封面 保罗·兰德

作为视觉传达设计的广告设计，是利用视觉符号传达广告信息的设计（图 3-13 和图 3-14）。广告有五个要素：广告信息的发送者（广告主）、广告信息、广告信息的接收者、广告媒体和广告目标。广告设计就是将广告主的广告信息设计成易于接收者感知和理解的视觉符号（或结合其他符号），如文字、标志、插图、动作（和声音）等，通过各种媒体（或多媒体）传递给接收者，达到影响其态度和行为的广告目的。

根据媒体的不同，广告设计可分为印刷品广告设计、影视广告设计、户外广告设计、橱窗广告设计、礼品广告设计和网络广告设计等。

商业广告设计，必须先经过科学充分的市场调查分析，制定有针对性的广告目标和策划，以此为导向进行设计，避免凭主观想象和个人偏好进行盲目设计。

CI 设计是广告设计领域的一种新形式。一般是为了创造理想的经营环境，而有计划地以企业标志、标准字和标准色等要素设计为中心，将广告宣传品、产品、包装、说明书、建筑物、车辆、信笺、名片、办公用品，甚至账册等所有呈现企业标识的媒体都加以视觉的统一，以达到树立鲜明的企业形象、增强企业员工的凝聚力、提高企业的社会知名度等目的。

图 3-12 《营造法式》中的木构及建筑彩画

图 3-13 LG 微波炉的宣传海报

图 3-14 LG 微波炉的宣传海报

6. 包装设计

包装设计是指对制成品的容器及其他包装的结构和外观进行的设计，习称包装装潢设计，是视觉传达设计的重要组成部分。包装可以分为工业包装和商业包装两大类。包装有保护产品、促进销售、便于使用和提高价值的作用。工业包装设计以保护为重点，商业包装设计以促销为主要目的。

包装原来的目的，只是使商品在运输过程中不致破损，便于储存，使人迅速明确商品品名、生产者、数量和预见质量等。而现代的包装，除了满足这些基本目的外，逐渐成为产品设计不可或缺的一部分，成为争夺购买者的重要竞争条件。随着商品竞争的加剧，人们对个性化商品的需求日增，包装的作用也日益明显。优秀的包装设计可以提高商品的价值，诱发目标消费者的购买欲，而且随着超级商场流通机制的普及与发展，顾客通常自主购物，商品包装设计的视觉魅力成为促进销售的重要因素。对易耗消费品来说，包装的促销作用尤其明显（图3-15）。

包装设计在设计方法和步骤上，与编排设计和广告设计有相同或相似的地方。包装设计也必须以市场调查为基础，从商品的生产者、商品和销售对象三个方面进行定位，选择适当的包装材料，先进行包装结构的设计，然后根据包装结构提供的外观版面，通过文字、标志、图像等视觉要素的编排设计将其表现出来，做到信息内容充分准确，外观形象抢眼悦目，富于品牌的个性特色（图3-16和图3-17）。

7. 展示设计

展示设计，或称陈列设计，是指将特定的物品按特定的主题和目的加以摆设和演示的设计。它是以信息传达为目的的空间设计形式，展示的平台包括博物馆、科技馆、美术馆、世博会、广交会和各种展销、展览会等，商场的内外橱窗及展台、货架陈设也属于展示设计的展示平台。早期的展示设计只是商人对自己店铺货架上的商品加以布置摆放和简单的装潢，意在引起顾客的注意，起到诱导购买的作用。随着社会经济与技术的发展，展示设计迅速发展成为一种综合性的空间视觉传达设计。

展示设计包括"物""场地""人"和"时间"四个要素。成功的展示设计，必须建立在综合处理好这四个要素的基础上。必须在形态、色彩、材料、照明、音响、文字插图、映像及模型等多方面充分利用新技术、新成果，借以全面调动观众的视觉、听觉、触觉，甚至嗅觉和味觉等一切感知能力，形成"人"与"物"的互动交流。此外，还应充分考虑展示时间的长短、展品的视觉位置、人流的动向、视线的移动、兴奋点的设置以及观众的年龄、性别、兴趣、职业等因素，把展示场地设计成为一个理想的信息传达环境。展示设计不只是单一的视觉传达设计，它兼有产品设计和环境设计的因素。事实上，它

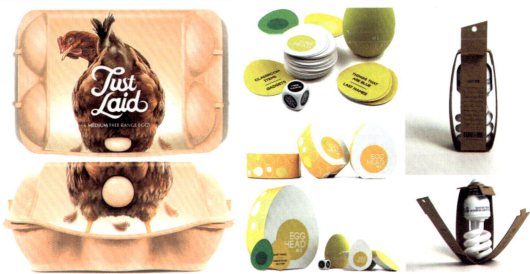

图 3-15　鸡蛋包装设计　　图 3-16　Egg Head 鸡蛋盒设计　　图 3-17　节能灯包装设计

是一种多种设计技术综合应用的复合设计（图3-18和图3-19）。

8. 影视设计

影视设计是指对影视图像和声音及其在一定时间维度里的发展变化进行设计，借助影视播放技术，将特定的信息更加生动鲜明、快速准确地传递给信息接收者。影视设计属于多媒体的设计，它综合了视觉和听觉符号进行四维化的信息传递。

影视设计包括电影设计和电视设计。电影自19世纪问世以来，在图像、声音、色彩和立体感方面都有了很大的进步，它是现代最具综合性的艺术设计形式。电视虽然没有电影的大画面，但是它可以利用电波在瞬息之间将影像和声音广泛地传送出去，使影像和声音自然地渗入大众的生活，影响之大超过其他所有的信息传播媒介。

影视设计包括各类影视节目、动画片、广告片、字幕等的设计。自从引入电脑辅助设计（CAD）技术和激光制作技术以后，影视设计作品的视听效果更加良好，信息传递更加高效，影响也更加广泛（图3-20）。

图3-18　巴黎维克多&罗尔夫服饰旗舰店

图3-19　东京Le Mistral酒店礼品专卖店

图3-20　电影《阿凡达》海报

第二节　产品设计

所谓产品，是指人类生产制造的物质财富。它是由一定的物质材料以一定的结构形式结合而成的、具有相应功能的客观实体，是人造物，不是自然而成的物质，也不是抽象的精神世界。所谓产品设计，即对产品的造型、结构和功能等方面进行综合性的设计，以便生产制造出符合人们需要的实用、经济、美观的产品。

广义的产品设计，可以包括人类所有的造物活动。从第一块敲砸而成的石器到今天的汽车、电视，都是人类产品设计行为的结晶。在产品设计出现以前，人类的祖先只能依靠大自然的"施舍"获得生存的资料，经过漫长的进化和与自然斗争，人类逐渐具备了利用和改造自然的能力，他们利用自己的双手和工具，发挥意志和理智的力量，通过艰辛的劳动，创造了无比丰富的物质产品，从

而在"第一自然"的基础上，建立了符合人类生存发展需要的"第二自然"，特别是工业革命以后，更加丰富的工业产品进一步扩大了第二自然的天地。虽然第一自然是人类生存的摇篮，但是只有在人工产品构成的第二自然世界里，人类才能拥有自己的家园，才能生活得更加自由、更加美好，才能实现自我的价值。这些正是产品设计的意义所在（图3-21）。

图3-21 谷歌眼镜

在习惯上，建筑、城市和大坝等巨大的人造物的设计，人们一般称之为环境设计，而不是产品设计，但是用预制件装配生产而成的建筑物仍属于产品设计的范围。此外，那些不生产也不销售耐用或易耗消费品的服务性部门，如银行、保险、广告、市场研究等，它们所提供的服务，也可称为"产品"，并且也需要设计，但不是人们所指的产品设计。

一、产品设计的基本要素

产品的功能、造型和物质技术条件，是产品设计的三个基本要素。功能是指产品具有的某种特定的功效和性能。造型是产品的实体形态，是功能的表现形式。功能的实现和造型的确立需要构成产品的材料，以及赋予材料以特定的造型乃至功能的各种技术、工艺和设备，这些被称为产品的物质技术条件。

功能是产品的决定性因素，决定着产品的造型，但不是唯一的决定因素，而且功能与造型也不是一一对应的关系。造型有其自身独特的方法和手段，同一产品功能往往可以采取多种造型形态，这也是工程师不能代替产品设计师的根本原因所在。当然，造型不能与功能矛盾，不能为了造型而造型。物质技术条件是实现功能与造型的根本条件，是构成产品功能与造型的中介因素。它也具有相对的不确定性，相同或类似的功能与造型，如椅子，可以选择不同的材料加工，材料不同，加工方法也不同。因而，产品设计师只有掌握了各种材料的特性与相应的加工工艺，才能更好地进行设计。

产品的功能、造型与物质技术条件相互依存、相互制约而又不完全对应地统一于产品之中。正是因为其不完全对应性，才形成了丰富多彩的产品世界。透彻地理解并创造性地处理好这三者的关系，是产品设计师的主要工作。

二、产品设计的基本要求

产品设计是为人类的使用进行的设计，设计的产品是为人而存在，为人服务的。产品设计必须满足以下五点基本要求。

1. 功能性要求

现代产品的功能有着比以前丰富得多的内涵，包括物理功能——产品的性能、构造、精度和可靠性等；生理功能——产品使用的方便性、安全性、宜人性等；心理功能——产品的造型、色彩、肌理和装饰诸要素给人的愉悦感等；社会功能——产品象征或对个人的价值、兴趣、爱好或社会地位等的显示。

2. 审美性要求

产品必须通过其美观的外在形式使人得到美的享受。现实中绝大多数产品都是满足大众需要的物品，因而产品的审美不是设计师个人主观的审美，只有具备大众普遍性的审美情调才能实现其审美性。产品的审美，往往通过新颖性和简洁性来体现，而不是依靠过多的装饰，它必须在满足功能基础上具有美好的形体。

3. 经济性要求

除了满足个别需要的单件制品，现代产品几乎都是供多数人使用的批量产品。产品设计师必须从消费者的利益出发，在保证质量的前提下，研究材料的选择和构造的简单化，减少不必要的劳动，以及增长产品使用寿命，使之便于运输、维修和回收等，尽量降低企业的生产费用和用户的使用费用，做到价廉物美，这样才能既为用户带来实惠，也为企业创造效益。

4. 创造性要求

设计的内涵就是创造，尤其在现代高科技、快节奏的市场经济社会，产品更新换代的周期日益缩短，创新和改进产品都必须突出独创性。一件产品设计如果没有任何新意，就很容易被进步的社会所淘汰，因而产品设计必须创造更新、更便利的功能，或是唤起消费者对新鲜造型的感觉。

5. 适应性要求

设计的产品总是供特定的使用者在特定的使用环境中使用的。因而产品设计不能不考虑产品与人的关系、与时间的关系、与地点的关系。产品必须适应由人、物、时间、地点和社会诸因素构成的使用环境，否则，它就不能生存下去。正如日本夏普公司的总设计师净志坂下提出的：应该在产品将被使用的整体环境中构想产品。夏普公司会聘请社会学家研究人的生活与行为状态，然后设计产品填充他们发现的鸿沟。

三、产品设计的分类

产品设计是与生产方式紧密相关的设计。从生产方式来看，产品设计可以划分为手工艺设计和工业设计两大类型。前者是以手工制作为主的设计，后者是以机器批量化生产为前提的设计。

1. 手工艺设计

手工艺设计（Craft Design）是以手工对原料进行有目的的加工制作的设计，主要依靠手工技艺和工具，也不排斥简单的机械。其范围主要包括陶瓷器、漆器、玻璃制品、皮革制品、皮毛制品、纺织、线、木工制品、竹制品、纸制品等的手工设计制作。在工业革命以前，手工设计制作是人类获得产品资料的主要手段。世界上的多数民族都有自己历史悠久、各具特色的手工艺传统。

由于手工艺设计与制作往往没有完全分离，传统风格与个人经验趣味常常贯穿于整个产品的生产过程。因此，相比标准单一、使人有冷漠感的工业产品，手工艺产品更具民族化、个性化、风格化，其独有的亲切、细腻与自然的美感，是机制产品所不能替代的。但是由于受生产手段的制约，以及相对封闭和分散的发展形式，它不能像工业产品一样广泛地进入普通人的生活。

手工艺是"工"与"艺"的结合，有"技术、技巧、技艺"之意。手工艺设计师双手的技巧是手工艺设计制作的前提。手工艺设计往往承袭传统的技术与传统的设计样式，连制作原料也继承传统的选择。随着技术的进步和新的物质材料的发现和应用，手工艺设计在继承前人优秀传统的基础上，也在不断地革新和发展。

2. 工业设计

工业设计（Industrial Design，ID）是经过产业革命，实现工业化大生产以后的产物，区别于手工业时期的手工设计。"工业设计"这个词最早出现在20世纪初的美国，用以代替"工艺美术"和"实

用美术"这些概念。在 1930 年前后的美国大萧条时期,工业设计作为对付经济不景气的有效手段,开始受到企业家和社会的重视。

成立于 1957 年的国际工业设计协会联合会曾多次组织专家给工业设计下定义。在 1980 年举行的第十一次年会上公布的最新修订的工业设计定义为:"就批量生产的产品而言,凭借训练、技术知识、经验及视觉感受而赋予材料、结构、构造、形态、色彩、表面加工以及装饰以新的品质和资格,叫作工业设计。"接着又指出:"根据当时的具体情况,工业设计师应在上述工业产品的全部侧面或其中的几个方面进行工作,而且,当需要设计师对包装、宣传、展示、市场开发等问题的解决付出自己的技术知识和经验以及视觉评价能力时,其也属于工业设计的范畴。"

在不同的国家其定义亦不完全相同。它可以有广义和狭义的理解。广义的工业设计几乎包括我们所指的设计的全部内容,所以有人干脆以"工业设计"代替整体的"设计"概念。一般理解的,即狭义的工业设计,是指对所有的工业产品进行的设计。其核心是从社会的、经济的、技术的、审美的角度对工业产品的功能、材料、构造、形态、色彩、表面处理、装饰诸要素进行综合处理,既要符合人们对产品物质功能的要求,又要满足人们审美情趣的需要,还要考虑经济等方面的因素。它是人类科学性、艺术性、经济性、社会性有机统一的创造性活动(图 3-22)。

图 3-22 用木头、金属制作的三角台灯

从英国威廉·莫里斯发起的工艺美术运动算起,经过包豪斯的设计革命到现在,工业设计已有一百多年的历史,世界上各个发达国家由于普遍重视工业设计,极大地推动了工业和经济的发展与人们生活水平的提高。反观我国,由于社会、历史方面的原因,虽然早在 20 世纪 20 年代已有人开始从西方引进工业设计,但是直到改革开放以后,其才真正有所发展。从总体上说,我国的工业设计仍处在启蒙发展阶段,与发达国家和地区相比还有较大的差距。工业设计在我国起初被称为"工业美术",为了避免和"工艺美术"混淆,后又改称"产品造型""造型设计",直到 20 世纪 80 年代中期以后,才统一使用国际通行的"工业设计"的说法。

工业设计包含的内容非常广泛。按设计性质划分,工业设计可以分为式样设计、形式设计和概念设计。

式样设计是对现有的技术、材料和消费市场等进行研究,改进现有产品的设计。

形式设计着重对人们的行为与生活难题的研究,设计出超越现有水平,满足数年后人们新的生活方式所需的产品,强调对生活方式的设计。

概念设计不考察现有生活水平、技术和材料,纯粹在设计师预见能力所能达到的范畴考虑人们的未来与未来的产品,是一种开发性的设计。

按产品的种类划分,工业设计包括家具设计、服装设计、纺织品设计、日用品设计、家电设计、交通工具设计、文教用品设计、医疗器械设计、通信用品设计、工业设备设计、军事用品设计等。

(1)家具设计。家具是人类日常生活与工作中必不可少的器具。好的家具不仅使人的生活与工作便利舒适、效率提高,还能给人以审美的快感与愉悦的精神享受。家具设计,是根据使用者的要求与生产工艺条件,综合功能、材料、造型与经济诸方面的因素,以图纸形式表示出来的设想和意图。设计过程包括草图、三视图、效果图的绘制以及小模型与实物模型的制作等。

家具设计既属于工业设计，又是环境设计，尤其是室内设计的重要组成部分。家具的陈设定下了室内环境气氛与艺术效果的总基调，对整个室内空间的间隔，以及人的活动及生理、心理的影响都很大。因而室内设计不能缺少家具设计的因素，同时室内家具的设计也不能脱离室内设计的总要求。同样，室外家具的设计，也必须与周边的环境保持协调（图3-23和图3-24）。

家具种类繁多，按功能划分主要有坐卧家具、凭依家具和贮存家具，与此对应的主要有床、椅、台、柜四种家具；按使用环境可分为卧室、会客室、书房、餐厅、办公室及室外家具；按材料可以分为木、金属、塑料、竹藤、漆工艺、玻璃等家具；按体型可以分为单体家具和组合家具等（图3-25）。

图3-23　家具设计（一）

图3-24　家具设计（二）

图3-25　巴塞罗那椅　密斯·凡·德·罗

（2）服饰设计。服饰设计是指服装及其附属装饰配件的设计。原始人已学会用树叶、羽毛、兽皮等作为衣服披在身上，并能用兽牙、贝壳等制作朴素的装饰品，可见服饰设计历史之久远。现代人的穿着不只是为了保暖、御寒、遮体，也不只是为了舒适实用，作为人体的"包装"和文明的标志，更重要的是展示穿着者的个性爱好及衬托其气质风度、文化水准与身份等。因此，服饰设计不仅需要具备设计技术素质，还需掌握人们的服饰心态、民风习俗等社会文化知识（图3-26至图3-29）。

图 3-26　三宅一生服装　　　　　　　　　　　　　　　　　　图 3-27　服装设计

图 3-28　三宅一生服装　　　　　　　　　　　　　　　　　　图 3-29　三宅一生菱形网状立体袋

世界各地区各民族都有各自的传统服装，如旗袍、西装、和服、纱丽及阿拉伯长袍等。现代服装的种类更加繁多。按效用分类，有生活服装、运动服装、工作服装、戏剧服装和军用服装等。还可以按人们的年龄和性别、季节、款式、材料等进行分类。

服装设计包括服装的外部轮廓、造型、内部结构（衣片、裤片、裙片）和局部结构（领、袖、袋、带）设计，还包括服装的装饰工艺和制作工艺设计。设计时必须综合考察穿衣季节、场合、用途及穿衣人的体型、职业、性格、年龄、肤色、经济状况和社会环境等，以使服装不只合于穿着、舒适美观，同时符合穿衣人的气质、性格特点。

服饰设计除了服装设计，还有附属装饰品设计，包括耳环、项链、别针和戒指设计等，佩饰于身上可与服装交相辉映，焕发服装的生命力。还有其他如帽子、手套、皮包和围巾等，除了发挥原有的实用价值外，更能突出装饰的作用。

（3）纺织品设计。纺织品泛指一切以纺织、编织、染色、花边、刺绣等手法制作的成品。纺织品设计也叫纤维设计，一般包含纤维素材（纺织品）的设计和使用这种纤维素材的制品的设计两种。诸如对于西服、领带、围巾、手帕、帆布、窗帘、壁挂、地毯和椅垫等选择何种材料、式样、色彩、质感等的设计，均称纺织品设计。

纺织品设计的历史非常久远，在世界各地区都具有各自浓郁的地方特色。作为设计的传统领域，现代纺织品设计在色彩、质地、柔感、图案与纹样的设计以及制品的种类与表现诸方面都取得了长足的进步。

纤维和纤维制品是人们生活的日常用品，可以作为衣服和装饰配件穿戴在身上，也可以作为家具、日用器具（如椅子的座面和坐垫）等室内用品，还可作为床上铺盖物、墙面材料、窗帘布、壁挂等，在满足人们生活需求和美化人们生活需求空间方面具有独特的作用。随着新的纤维材料和技术的发展，纺织品设计在人们生活中将会占有越来越重要的位置（图3-30）。

（4）交通工具设计。交通工具设计是满足人们"衣、食、住、行"中"行"的需要的设计，主要包括各类车、船和飞机的设计（图3-31和图3-32）。

图3-30　云锦图案

图3-31　电动自行车设计

图3-32　伦敦无人驾驶列车设计

以前人们行的目的，主要是从一个地点到达另一个地点，因而往往更注重交通工具的速度和安全。现代人的行不止是为了安全快速地到达目的地，有时甚至根本就不在意目的地在哪里，而更在意的是行的过程是否自由舒适，而且，交通工具已经成为一个人财富和地位的象征。所以，现代载人交通工具的设计，在注重安全和速度的同时，应注重舒适的结构设备设计和个性化、象征性的造型设计，以满足不同阶层人士的需要。

第三节 环境设计

在三类设计中，环境设计是最新的设计类型。一般的理解，环境设计是对人类的生存空间进行的设计。区别于产品设计的是，环境设计创造的是人类的生存空间，而产品设计创造的是空间中的要素。

广义的环境是指围绕和影响着生物体的一切外在状态。所有生物，包括人类，都无法脱离这个环境。然而，人类是环境的主角，人类拥有创造和改变环境的能力，能够在自然环境的基础上，创造符合人类意志的人工环境。其中，建筑是人工环境的主体，人工环境的空间是建筑围合的结果。因而，协调"人—建筑—环境"的相互关系，使其和谐统一，形成完整、美好、舒适宜人的人类活动空间，是环境设计的中心课题。

人是环境设计的主体和服务目标，人类的环境需求决定着环境设计的方向。当代人的环境需求，表现为回归自然、尊重文化、高享受和高情感、自娱性与个性化。当代环境设计，理当以当代人的环境需求为设计创作的指导方向，为人类创造物质与精神并重的理想生活空间。

环境有自然环境与人工环境之分，自然环境经设计改造而成为人工环境。人工环境按空间形式可分为建筑内环境与建筑外环境，按功能可分为居住环境、学习环境、医疗环境、工作环境、休闲娱乐环境和商业环境等。而对于环境设计的类型，设计界与理论界都没有统一的划分标准与方法。习惯上，大致按空间形式，将环境设计分为城市规划设计、建筑设计、室内设计、室外设计和公共艺术设计等。

一、城市规划设计

作为环境设计类型之一的城市规划设计，是指对城市环境的建设发展进行综合的规划部署，以创造满足城市居民共同生活、工作所需要的安全、健康、便利、舒适的城市环境。

城市基本是由人工环境构成的。建筑的集中形成了街道、城镇乃至城市。城市的规划和个体建筑的设计在许多方面的基本道理是相通的。一个城市就好像一个放大的建筑，车站、机场是它的入口，广场是它的过厅，街道是它的走廊——它实际上是在更大的范围为人们创造各种必需的环境。由于人口的集中，工商业的发达，在城市规划中，要妥善解决交通、绿化、污染等一系列有关生产和生活的问题。城市规划必须依照国家的建设方针、国民经济计划、城市原有的基础和自然条件，以及居民的生产生活各方面的要求和经济的可能条件，进行研究和规划设计。

城市规划的内容一般包括研究和计划城市发展的性质、人口规模和用地范围，拟定各类建设的规模、标准和用地要求，制定城市各组成部分的用地规划和布局，以及营造城市的形态和风貌等。

二、建筑设计

建筑设计是指对建筑物的结构、空间及造型、功能等方面进行的设计，包括建筑工程设计和建

【作品欣赏】建筑设计作品

筑艺术设计。建筑是人工环境的基本要素，建筑设计是人类用以构造人工环境的最悠久、最基本的手段。

建筑的功能、物质技术条件和建筑形象，是构成建筑的三个基本要素，它们是目的、手段和表现形式的关系。建筑设计师的主要工作，就是完美地处理这三者的关系（图3-33 和图 3-34）。

建筑的类型丰富多样，建筑设计也门类繁多，主要有民用建筑设计、工业建筑设计、商业建筑设计、园林建筑设计、宗教建筑设计、宫殿建筑设计、陵墓建筑设计等。不同类型的建筑，其功能、造型和物质技术要求各不相同，需要施以各不相同的设计。

建筑历来被当作造型艺术的一个门类，事实上，建筑不是单纯的艺术创作，也不是单纯的技术工程，而是两者密切结合、多学科交叉的综合性设计。建筑设计不仅要满足人们对建筑的物质需要，也要满足人们对建筑的精神需要。

当代的建筑设计，既要注重单体建筑的比例式样，更要注重建筑群体空间的组合构成；既要注重建筑实体本身，更要注重建筑之间、建筑与环境之间"虚"的空间的营造；既要注重建筑本身的外观美，更要注重建筑与周边环境的协调配合。

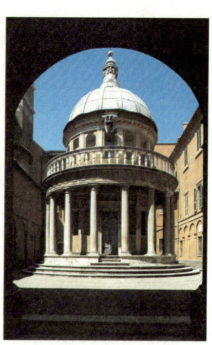

图 3-33 坦比哀多小礼堂

三、室内设计

室内设计，即对建筑内部空间进行的设计。具体地说，是根据对象空间的实际情形与使用性质，运用物质技术手段和艺术处理手段，创造功能合理、美观舒适、满足使用者生理与心理要求的室内空间环境的设计。

室内设计大体可分为住宅室内设计、集体性公共室内设计（学校、医院、办公楼、幼儿园等设计）、开放性公共室内设计（宾馆、饭店、影剧院、商场、车站等设计）和专门性室内设计（汽车、船舶和飞机体内设计）。类型不同，设计内容与要求也有很大的差异（图 3-35）。

室内设计不等同于室内装饰。室内设计是总体概念。室内装饰只是其中的一个方面，它仅指对空间围护表面进行的装点修饰。室内设计主要包含四方面内容：一是空间设计，即对建筑提供的室内空间进行组织调整，形成所需的空间结构。二是装修设计，即对空间围护实体的界面，如墙面、

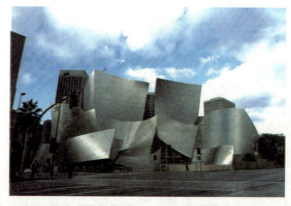

图 3-34 美国华特·迪士尼音乐中心

图 3-35 美国华特·迪士尼音乐中心内景

地面、顶棚等进行设计处理。三是陈设设计，即对室内空间的陈设物品，如家具、设施、艺术品、灯具、绿化等进行设计处理。四是物理环境设计，即对室内体感、采暖、通风、温湿调节等方面进行设计处理。

四、室外设计

室外设计泛指对所有建筑外部空间进行的环境设计，又称风景或景观设计（Landscape Design），包括园林设计，还包括庭院、街道、公园、广场、道路、桥梁、河边、绿地等所有生活区、工商业区、娱乐区等室外空间和一些独立性室外空间的设计。随着近年来公众环境意识的增强，室外环境设计日益受到重视。

室外设计的空间不是无限延伸的自然空间，它有一定的界限。但室外设计是与自然环境联系最密切的设计。室外设计师必须巧妙地利用环境中的自然要素与人工要素，创造源于自然而又胜于自然的室外环境。

相比偏重于功能性的室内空间，室外环境不仅能为人们提供广阔的活动天地，还能创造气象万千的自然与人文景象。室内环境和室外环境是整个环境系统中的两个分支，它们是相互依托、相辅相成的互补性空间。因而室外环境的设计还必须与相关的室内设计和建筑设计保持呼应，融为一体（图3-36和图3-37）。

室外环境不具备室内环境稳定无干扰的条件，它具有复杂性、多元性、综合性和多变性，自然方面与社会方面的有利因素与不利因素并存。在进行室外设计时，要注意扬长避短和因势利导，进行全面综合的分析与设计。

五、公共艺术设计

理想的公共艺术设计，需要艺术家与环境设计师的密切合作。艺术家长于艺术作品的创作表

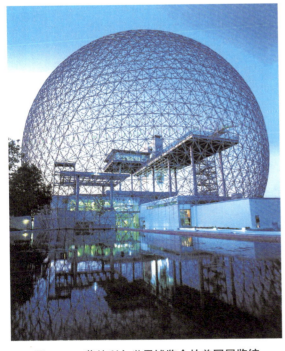

图3-36 蒙特利尔世界博览会的美国展览馆

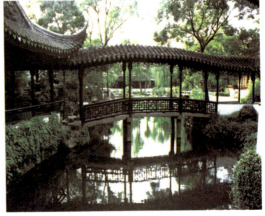

图3-37 苏州拙政园小飞虹

现，设计师长于对建筑与环境要素的把握，从而设计出能突出艺术作品特色的环境。此外，作为艺术作品接受者的公众，也是作品成功与否的最后评判者。因而，公共艺术的设计创作，不能忽视公众参与的重要性和必要性（图 3-38 和图 3-39）。

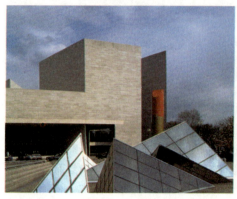
图 3-38　华盛顿特区国家美术馆东馆

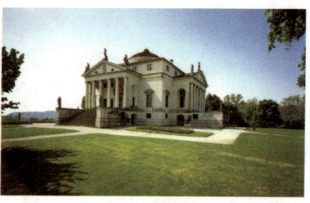
图 3-39　圆厅别墅

本章小结

　　本章介绍了设计的分类，具体包括视觉传达设计、产品设计和环境设计。学习者应根据特定种类设计的要求进行相关设计。

思考与实训

1. 简述视觉传达设计的构成要素。
2. 产品设计的基本要求有哪些？
3. 环境设计有哪些种类？

第四章 艺术设计的思维与方法

CHAPTER FOUR

知识目标
系统掌握设计思维的相关理论及训练方法。

能力目标
能够合理利用艺术设计思维进行艺术设计。

　　思维，看不见，摸不到，却时时刻刻影响着设计。设计是思维与表现相结合的产物。设计过程是一种思维创造过程。思维是设计的源泉，没有好的思维不可能创造好的设计作品。设计是设计者针对设计产生的诸多感性思维进行归纳与提炼所产生的思维总结，因此，在设计前期阶段设计者必须对将要进行的设计方案做周密的调查与策划，分析客户的具体要求及意图，以及整个方案的目的意图、地域特征、文化内涵等，再加之设计师独有的思维素质产生一连串的设计想法，才能在诸多的想法与构思上提炼出最准确的设计。

第一节 设计思维的基本概念

　　思维是人们头脑对自然界事物的本质属性和其内在联系的间接的、概括的反映，而设计则是通过改变自然物的性质，形成为人所用的物品。人借助于思维将自己的力量对象化，因此设计与思维在设计的过程中是一个完整的概念，设计是前提，限定了思维的范畴，思维是手段，借助于各种表现形式，最终形成设计产品。

　　设计不仅要求设计师有较高的审美敏感度和扎实的形象表达技能，心手协调，而且要求设计师能对技术和艺术的结合做出思考和研究，通晓与设计有关的自然科学和社会科学知识，不断地激发直觉和创造力，提高设计的文化品位。设计师在长期的设计实践中将逐渐认识设计对象与客观环境之间的各种联系，逐渐熟悉设计规律，从而形成一定的设计思维形式。

在艺术设计中创意无疑占有举足轻重的地位，即巧妙地将科技与文化、材料与工艺、理性与感性以及有形与无形调和起来。恰当地将创意思维运用于艺术设计中是设计师的核心技能之一，艺术设计的最大价值也正体现在创意思维在艺术中的运用。

第二节 设计思维的基本特征

创造能力是人们改造自身与客观世界的能力，是人们一切智慧、能力、心理的集中体现，也可指人们独到的发现、发明、设计的能力。无论是科学创造、技术创造、艺术创造还是其他社会创造，其共同的特点是创新，推陈出新，而不是重复，墨守成规。进行创造的心理活动同才能、智慧、意志、情感、道德等各种心理品质以及个性特征都有密切关系。

一、设计思维的独创性

思维不受传统习惯和先例的禁锢，超出常规。思维将使人在学习过程中对所学定义、定理、公式、法则、解题思路、解题方法、解题策略等提出自己的观点、想法，提出科学的怀疑、合情合理的"挑剔"。

设计思维具有突破常规思维的独创性，与众人、前人不同，独具卓识。一般性的思维可以按照现成的逻辑分析推理，而设计思维则不然，要独辟蹊径，独创新意，就是要敢于打破常规，锐意进取，勇于向旧的传统和习惯挑战，敢于对人们司空见惯或认为完美无缺的事物提出怀疑（图4-1和图4-2）。

二、设计思维的多向性

设计要求思维突破"定向""系统""规范""模式"的束缚。在学习过程中，不拘泥于书本所学、老师所教，遇到具体问题灵活处理，活学、活用。思维的多向性就是善于从不同的角度思考问题，从而为问题的求解提供多条途径。一是"发散机制"，即在一个问题面前，尽可能提出更多的设想、多种答案，以扩大选择余地。二是"换元机制"，即灵活地变换影响事物质和量的诸多因素中的某一个，从而产生新的思路。三是"转向机制"，即思维在一个方向上受阻时，便马上转到另一个方向，寻找新的思路。四是"创优机制"，即用心寻找最优答案。

图4-1 采用USB网线水晶头电缆制作的插画

图4-2 LG污垢清理机平面广告

三、设计思维的连动性

连动性即"由此及彼"的思维能力,它通常以三种形式表现出来:一是"纵向连动",即发现一种现象后,立即纵深一步,探究其产生的原因,常表现为对问题的引申与推广。二是"横向连动",即发现一种现象后,迅速联想到特点与之相似或相关的事物,常表现为对比、类比、联想。三是"逆向连动",即看到一种现象后,立即想到它的反面,在正面思考受阻时,迅速转向反面探究(图4-3和图4-4)。

车轮上的轮胎在古代是没有的,只有木制或铁制的硬硬的车圈。轮胎是英国发明家邓普禄发明的。最早的自行车车轮是木料或钢铁做的,外边没有车胎,因此骑起来震动得让人难受。一次邓普禄的儿子骑自行车摔得头破血流,这促使他下决心改进这种车,于是他整天思索用什么办法能减少自行车的震动。一天,他在花园用皮管浇水,感到皮管中有水皮管就有弹性,由此想到把空气装入皮管是否也会有弹性,于是他将一段皮管充足气后套在轮圈中,骑上一试,果然感到非常舒服,这样他就完成了一件并不伟大却很有应用价值的发明。

四、设计思维的超越性

设计思维的超越性是指在常规的思维进程中,一方面省略思维进程中的某些步骤,从而加大思维的"前进跨度";另一方面是指从思维条件角度,破除事物"可现度"的限制,迅速完成"虚体"与"实体"的转化,拓宽思维的"转化跨度"。

在设计思维的进程中,对问题的最终突破往往表现为逻辑的"中断"和思维的"飞跃"。这种"中断"和"飞跃"实际上是超越思维进程中的应有步骤,实现步骤的跨度转换。

在进行思维的超越时,应满足一个条件,即我们对有关的知识已经掌握得比较全面、透彻,对事物发展的趋势也有了较正确的预测。否则,在对事物的有关知识和发展趋势毫无了解的情况下进行思维的超越,只能是胡思乱想,东拉西扯。

五、设计思维的综合性

思维调节局部与整体、直接与间接、简单与复杂的关系,在诸多的信息中进行概括、整理,把抽象内容具体化,繁杂内容简单化,从中提炼出较系统的经验,以理解和熟练掌握所学定理、公式、法则及有关解题策略(图4-5和图4-6)。

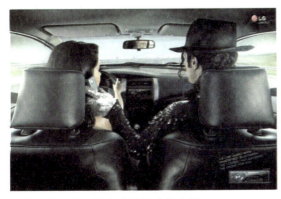 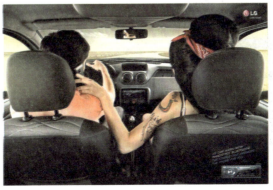

图4-3 汽车音响的宣传海报(一) 　　图4-4 汽车音响的宣传海报(二)

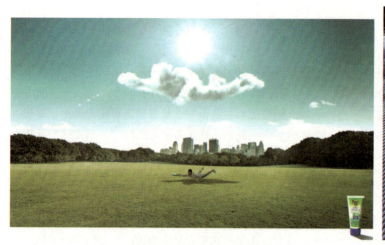
图 4-5　防晒霜的宣传海报

图 4-6　Levi's 牛仔裤广告设计

第三节　设计思维的基本过程

一、设计思维的一般过程

设计思维是一个复杂的心理过程，它一般表现为当客观事物作用于人脑时，人脑对各种信息的分析、综合、比较、抽象、概括、系统化等过程。

在实际的设计思维活动中，上述的各种思维过程是互相联系的，是利用概念、判断、推理等思维形式进行分析、综合、比较、抽象和概括的推演过程。正是这些过程的不同组合，使得人们不断地认识世界、利用世界并改造世界。

二、解决问题的设计思维过程

解决问题的设计思维过程可以分为四个阶段，即发现问题、分析问题、提出假设和验证假设。

过去思维心理学只注重设计思维过程中外部条件的"变式"和结果的"迁移"，却不明白思维过程的内在机制是综合分析和概括。而只有揭示了这一内在机制，人们才能真正了解解决问题的设计思维过程的实质。美国人奥尔森（Olson）在其所著的《创造性思维的艺术》一书中将创造及问题解决有系统地组织为四个阶段，提出所谓的创造性"力行"的思维过程，即界定问题、了解问题、陈述问题。在此阶段，要聚焦意图解决的问题，把握问题的要素并扩展这些要素，以确定问题的界限。

在确定构想前，对各种不同的构想暂缓判断，先列出心中构想，然后征询别人的意见，以提示自己的思想，也可以举一些奇想，或做自由幻想，最后综合收集的妙想，用以激发新构想，确定最佳的解决方法。首先整理构想，选择最好的，然后修改缺点，增加优点，使构想强化，再进一步激发构想，并决定是否可付诸行动。创造过程从有构想后开始，要使构想付诸有计划的行动，就要有修改的弹性，力求适中，在行动中意志要坚毅，要有不怕失败的勇气，越战越勇，如此才能成功（图 4-7）。

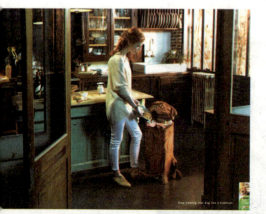
图 4-7　Purina Dog Chow 狗粮的宣传海报

设计思维没有一个固定的、一成不变的模式，它因人、因问题而变，但要创造、创新，大致都要经过准备、酝酿、豁朗、验证四个思考阶段。

第四节 设计思维的基本形式

一、形象思维

形象思维是以事物的具体形象和表象为主要内容的思维形式。"形象"指客观事物本身具有的本质与现象，是内容与形式的统一。

形象有自然形象和艺术形象之别，自然形象指自然界中已经存在的物质形象，而艺术形象则是经过人的思维创作加工以后出现的新形象。

形象思维是一种较感性的思维活动，具有与其他思维方式极为不同的特征。第一，"形象"要素是其核心。第二，"想象"是形象思维的基础。第三，"联想"是形象思维的重要手段。形象思维来自感性认识，却又不同于感性认识。我们把它高于感性认识而又不同于抽象思维的原因归为其思维材料上的四个特征：

（1）形象性，亦即具体性、直观性。这同抽象思维所使用的概念、理论、数字等显然是不同的。

（2）概括性。形象思维的思维材料并不是原始的感性材料，而是经过一定程度加工的东西。抽象思维用概念进行概括，形象思维则是用典型形象或概括性的形象完成这一使命。

（3）创造性。形象思维使用的思维材料和思维产品绝大部分都是加工改造过或重新创造的形象。

（4）运动性。形象思维作为一种理性认识，它的思维材料不是静止的、孤立的、不变的。这也是它区别于感性认识的一个重要特征。此特征使形象思维具有明显的理性（图4-8）。

图4-8　ARIEL洗衣粉海报

二、抽象思维

抽象思维是以概念、判断、推理等形式进行的思维。其特点是把直观的东西通过抽象概括形成概念、定理、原理等，使人的认识由感性个别到理性一般再到理性个别。

抽象思维作为一种抽象性的概念系统的知识运动，其显著特征在于它严密的逻辑性。人脑对现实生活的反映是建立在实践基础上的，人们通过自身的感官如眼、耳、鼻、舌、皮肤等，直接感知外部世界，吸收丰富的感性材料，再经过自己的大脑反复思考加工，进行"去粗取精，去伪存真，由此及彼，由表及里"的再创造，从事物的表面现象入手深入事物的本质之中，从个别现象入手总结出一般规律，寻找出事物的共同属性和本质规律。

逻辑思维与非逻辑思维相对；抽象思维与形象思维相别。逻辑思维作为人类思维活动最基本的形式，并不仅仅存在于抽象思维领域，在其他思维活动，比如形象思维活动中也存在。思维活动是

以逻辑思维规则为基础，并主要凭借思维逻辑能力的发挥而进行的。在思维过程中，人们需要对客观事物的各个方面、各个部分以及它们的特性分别加以分析研究，再把这些要素、特性等结合起来进行综合思考。在进行艺术设计时，首先要对设计的诸多因素做深入、具体的分析，包括主题的确立、艺术的表现手法、细部的刻画处理等，然后再将各个部分联系起来进行综合思考，从整体上认识它、把握它。

抽象思维活动的主要特征有：①高度综合的互补性。在抽象思维活动中，各种逻辑的方法与原理、运动趋向的发散与收敛、单向与多向等都是相互补充交织在一起的。②思维的建构性。这种建构是通过逻辑的分析与综合，依据主体目的和要求，在新的基础上进行创新的重组。③诸要素功能效应的最佳性。在设计思维活动中，抽象思维系统的诸要素处于活跃状态，各自功能得到最佳程度的发挥，从而形成了创造性功能效应（图4-9和图4-10）。

三、灵感思维

"灵感"一词源于古希腊文，原意是"神的灵气"。灵感思维，是人们的创造活动达到高潮后出现的一种最富有创造性的飞跃思维。灵感思维常常以"一闪念"的形式出现，并往往使人们的创造活动出现一个质的转折点。大量研究表明，灵感思维是由人们的潜意识思维与显意识思维多次叠加而形成的，是人们进行长期设计思维活动达到的一个突破性阶段，很多创造性成果都是通过灵感思维而取得的。灵感思维具有客观普遍性，也有自身的特征，在艺术设计思维形式中有着特殊的功能。灵感思维的思维过程并不是偶然产生的心灵感应，而有其客观的发生过程，有一系列的诱发因素。

艺术活动中灵感的激发植根于生活的土壤，它具有多维性、广泛性、丰富性。生活素材积累得越多，涉及的层面越广，灵感的来源就越多。如果脱离了社会，脱离了生活原型，没有丰富的知识积累，仅仅依靠苦思冥想，闭门造车，灵感是不会出现的。

所谓"灵机一动，计上心来"，只能是人们头脑中潜藏的意识"酝酿胸中，久之自然悟人"，在长期积累的前提下偶然得之，在有意追求的过程中无意得之，在寻常思索的基础上反常得之（图4-11和图4-12）。

四、创造性思维

创造性思维的本质特征是开拓和创新，是能动的思维形式。艺术家在长期的创作过程中，思维会做多方面的运动，从不同角度展开想象，提出问题，将各方面的知识、信息、材料加以综合运用，其中包括各种思维形式，如抽象思维、灵感思维、形象思维等。

图4-9　丰田FJ巡洋舰的宣传海报（一）

图4-10　丰田FJ巡洋舰的宣传海报（二）

图 4-11 漫画书商店平面广告（一）

图 4-12 漫画书商店平面广告（二）

创造性思维是多种思维形式的协调统一，是高效综合运用和不断辩证发展的思维过程，是在创造活动中表现出来的具有独创性的、产生新事物的高级而复杂的思维活动，其具有若干基本要素，如求异性思维及求同性思维，直觉思维和灵感思维，以及创造性想象等。创造性思维依赖人脑对事物的直觉性观察和思考。直觉思维是人们对事物的直接观察和感受到的生动的知觉印象。

设计中的创造性思维需要想象甚至幻想，但不是胡思乱想，它受设计目的和设计条件、生产条件诸方面的限制。创造性思维也不同于所谓的再生性思维，因为再生性思维是从旧有的知识和经验中引申出解决问题的方案。

李砚祖教授把设计的创造性思维的基本特征归结为以下三方面：①设计的创造性思维是一个既有量变又有质变，从内容到形式又从形式到内容的多阶段的创造性的思维活动过程。②设计的创造性思维是多种思维方式的综合运用，其创造性也体现在这种综合之中。③设计的创造性思维具有"陌生化"的特点（图 4-13）。

第五节　设计思维的类型

一、发散思维

发散思维又称辐散思维、求异思维，它是根据一定的条件，对问题寻求各种不同的、独特的解决方法的思维，具有开放性和开拓性。所以，美国心理学家巴特利特曾称其为"探险思维"，也有人称它为"创造力的温床"。可见，广泛的开拓性是发散思维的主要特征。

图 4-13　缤纷多彩的 Makastool "夹心饼干" 圆凳

例如，和平这一主题是近几十年东西方设计家经常涉及的题材，不同的构思将使设计向不同的方向发散。有的以少女与鸽子组合为美好的意境；有的以"手影"方式表现受到人类保护的和平鸽；也有的从另一侧面发展构思，从"反战"、消灭武器的方向反衬诉求和平的愿望，这也是一种思维的发散。

二、收敛思维

收敛思维是单向展开的思维，又称求同思维、集中思维，是针对问题探求一个正确答案的思维方式。显然，发散思维所产生的各种设想，是收敛思维的基础，集中、选择是对正确答案的求证。这个过程不能一次完成，往往按照"发散—集中—再发散—再集中"的互相转化方式进行。

发散思维的核心是选择。选择也是创造，因为未经选择的发散最终不能发挥效率，也就不能使设计思维转化为有效的创造力（图4-14和图4-15）。

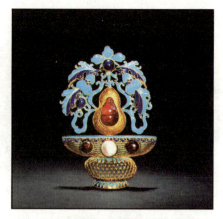

图 4-14 金质累丝点翠嵌珍珠、碧玺、红蓝宝石花篮形面簪（清）

三、逆向思维

逆向思维是通过改变思路，用与原来的想法相对立或表面上看起来似乎不可能解决问题的办法，获取意想不到的结果的一种思维形式。

逆向思维的主要表现形式有三种：①反向选择，即针对惯性思维产生逆反构想，从而形成新的认同并创造新的途径。②破除常规，即冲破定式思维的束缚，用新视野解决老问题，并获得意外成功。③转化矛盾，即从相去甚远的侧面做出别具一格的思维选择。

图 4-15 海报设计

四、联想思维

联想思维是将已掌握的知识信息与思维对象联系起来，根据两者之间的相关性生成新的创造性构想的一种思维形式。

从认识论的意义上说，联想可以激活人的思维，加深人对具体事物的认识。从设计创造的意义上说，联想是比喻、比拟、暗示等设计手法的基础。从设计接受、欣赏和评价的意义上说，能够引起丰富联想的设计容易使接受者感到亲切，并形成好感（图4-16）。

图 4-16 亨氏番茄酱平面广告

五、模糊思维

模糊思维是运用潜意识的活动及未知的、不确定的模糊概念，实行模糊识别及模糊控制，从而形成富有价值的思维结果。

人的思维活动是一种多层次、多侧面、多回路、立体展开的、非单向线性延伸的复杂系统运动。这个运动不仅受主体的思想、观念、理智的制约与规范，而且将主体的情感、欲望、个性、气质、爱好、习惯和难以捉摸的直觉、潜意识、幻觉、本能等交织在一起。

模糊思维具有朦胧性、不确定性、灵活性等特点。设计是通过视觉语言传达信息的，视觉传达发生偏差时就可能产生模棱两可、虚幻失真的矛盾图形。

六、创造想象

想象是建立在知觉的基础上，通过对记忆表象进行加工改造以创造新形象的过程。阿恩海姆指出："所谓想象，就是为事物创造某种形象的活动。"从这个意义上说，一切新的设计都是想象的产物。

想象和感觉、知觉、记忆、思维一样，是人的认识过程，但想象和思维属于高级认识活动，明显表露出人特有的活动性质。

人通过想象可对记忆表象进行加工改造，从而产生新的形象或从未经历过的事物，甚至能预见未来。所以，人离开思维固然无法创造，离开想象同样不能发挥创造力。

创造性想象的方法主要有以下三种：一是将相关的各种构成要素进行重组，突破原有的结构模式，创造新的形象。在建筑设计、家具设计等立体设计中，根据新的需要或新的功能要求，对人们已经习惯了的空间分割或组合进行重新安排，即可形成新的设计形象。二是借助拼贴、合成、移植等方法，将看似不相干的事物结合起来，以形成新的形象。三是通过夸张、变形等方法，突出设计对象的某种性质、功能，或改变其既成的色彩和形态，以形成新的形象。夸张可以是整体的夸张，也可以是局部的夸张；变形可以是单纯的量的改变，也可以是，或者说更主要的是质的改变。夸张和变形不仅可以创造新颖的形象，而且可以创造奇特、有趣的形象（图4-17和图4-18）。

图4-17 卡尔加里动物园平面广告（一）

图4-18 卡尔加里动物园平面广告（二）

第六节 设计思维的方法

一、头脑风暴法

头脑风暴法又称脑力激荡法，由美国 BBDO 广告公司负责人奥斯本（Alex Faickney Osborn，1888—1966 年）于 1938 年首创。这种创意方法的运作方式是组织一批专家、学者、创意人员等，以会议的方式共同围绕一个明确的议题进行讨论，共同集中思考，互相启发激励，借助与会者的群体智慧，引发创造性设想的连锁反应，以产生众多的创意构想。头脑风暴法一般分四个步骤进行：

第一，交代背景。介绍所讨论问题的有关资料，明确讨论目的。

第二，说明规则。这些规则包括不做任何有关优缺点的评价；允许异想天开，自由奔放；追求创新构想的数量；鼓励在已有想法上综合修正、锦上添花等。

第三，营造氛围。组织者应是善于启发且自身思维敏捷的人，能使会议始终保持热烈的气氛，鼓励与会者积极参与、献计献策。

第四，综合评价。将各种设想整理分类，编出一览表后，挑出最有希望的见解，审查其可行性。

在具体操作头脑风暴法时应注意以下问题：①会议的主题应事先通知与会者，并附送必要的说明，以便与会者做好讨论的准备工作，收集确切的资料，按照正确的设计方向考虑问题。②与会者以 5～10 人为宜，尽量避免行家过多的情况，因行家过多难免各抒己见，过早做出评价，这样很难形成自由活泼的讨论气氛。③会议记录员最好安排两名，以防遗漏讨论中的重要内容。被记录下的原始设想往往是进行设计综合和改善方案的备用素材，所以可将与会者提出的设想抄写在大家都能看到的演示板上。必要时还应将所有的设想进行编号备用。④对与会者提出的各种设想最好不要在同一天进行评价，因为在热烈的气氛下与会者往往难以冷静思考各种设想的可行性。可以反复进行评价，直至最后形成切实可行的设计方案。因此，这一方法也被称为"三明治技巧"。

二、戈登分合法

戈登分合法是通过同质异化使熟悉的事物变得新奇（由合而分），或通过异质同化使新奇的事物变得熟悉（由分而合）的一种类比方法。该方法是由美国哈佛大学教授戈登于 1944 年提出的，又称提喻法、综摄法、分合法等。其步骤如下：

第一，模糊主题。和头脑风暴法相反，主持人在会议开始时并不把研究目标和具体要求全部展开，而是将与设计课题本质相似的问题提出来讨论。

第二，类比设想。由于提出的问题十分抽象，与会者可以凭想象漫无边际地发言。当随意提出的想法有利于接近主题时，主持人及时加以归纳，并给予正确的引导。

第三，论证可行性。将类比所得到的启示进行技术、经济等方面的可行性研究，并编制具体的实施计划。

在新产品的开发和对现有产品进行改良设计时，戈登分合法对设计思维的提喻效果较为明显。比如，要研究改进剪草机的方案，主持人可由远及近，先提出"用什么办法可以把一种东西断开"，与会者提出用剪刀、剃刀、砍刀、刨刀等切断；或用手锯、钢锯、电锯等锯断；或用手或器具拉、拔、扯断等。之后，主持人明确宣布主题。通过讨论，可以考虑用理发推子的形式，或用旋转刀片

的形式制定方案。如果一开始不是用"断开"这一抽象词,而是用"剪开",那么,人们的思路也许只会局限在刀具上。除使用刀具等物理方法外,还可考虑药物除草剂等化学途径。通过这种抽象的类比的方法获得的启示往往会使创意领域更为广阔,更有深度(图4-19和图4-20)。

三、"6W"设问法

"6W"设问法是根据六个疑问词从不同的角度检讨创新思路的一种设计思维方法。因这些疑问词中均含有英文字母"W",故而简称为"6W"设问法。即:①为什么(Why):产品设计的目的。用来检讨究竟想解决原有产品的缺陷,还是开发全新产品;是想提高效率降低成本,还是想保护环境适应潮流。②是什么(What):产品的功能配置。用来分析产品基本功能和辅助功能的相互关系、消费者的实际需要。③什么人用(Who):产品的购买者、使用者、决策者、影响者。用来了解消费对象的习惯、兴趣、爱好、年龄特征、生理特征、文化背景、经济收入状况。④什么时间(When):产品推介的时机以及消费者的使用时间。企业根据产品消费的时间,合理安排生产,把握好产品的营销策略等。⑤什么地方用(Where):产品使用的条件和环境,即针对什么样的地点和场所开发产品,有哪些受限和有利的环境条件。⑥如何用(How):消费行为,即如何使消费者方便使用产品,怎样通过设计语言提示操作使用等。

四、仿生模拟法

仿生模拟法是模拟生物系统的某些原理建造技术系统,使人造技术系统具有类似于生物系统某些特征的一种设计思维方法。其研究范围包括机械仿生、物理仿生、化学仿生、形体仿生、智能仿生、宇宙仿生等。

无论从功能性还是装饰性看,仿生模拟型设计思想并不是自然主义的,它包含着设计思维"举一反三"的性质,是创造性的初级形式。在功能方面,从雷鸣闪电到发电机的发明;从镭的发现到

图4-19 绝对伏特加酒广告(一)

图4-20 绝对伏特加酒广告(二)

核裂变的利用，其创造性的意义不言自明。在形式方面，从纸草到埃及神殿的雄伟柱廊；从飞禽走兽到希腊神话，仿生模拟型设计是从模仿自然开始的，从仿生学看，它是原始社会依赖自然的经济形式的衍生物。人类曾有一个使用天然工具的时期，当直接依靠双手和天然工具已不满足需求时，人们不得不创造工具。他们首先从自然中获取灵感，使人造工具具有与自然物（尖锐的兽爪、牙，锋利的蚌壳等）相似，但更为有效、持久的功能。这与当时的思维水平是一致的。

人类在发现、利用并改造自然的过程中，也创造了人自己，特别是高度发达的大脑和灵巧的双手，从而进一步在更高层次上改造和利用自然，模仿的水平也逐渐上升。手工业时代创造的许多手工工具，虽然采用了简单的机械原理，但它们的功能与人手的功能十分相似，多数至今还在使用，这一例子生动地反映了仿生模拟型设计思想的顽强生命力。在高科技时代，模仿的水平又有了长足的进步，直至模仿人脑智能的计算机以及机器人出现，人类还是没有完全摆脱模仿的设计思想。

在工业产品的内在结构设计上，功能仿生多于外形模拟。皮革市场上，用蛇皮、鳄鱼皮等制造的女士手提包、钱包、皮带等产品的价格十分昂贵。然而，利用表面镀饰新工艺可使产品表面浑然天成，以假乱真。该技术是先用塑料覆于真皮印出天然纹理，再在塑料模具上喷银浆使其导电，然后用适当的电镀液电铸，再为其镀上一层薄金。这样，一副压铸人造花纹的模具就成型了。更多的功能仿生则是根据生物系统的特点获得设计灵感的。蝙蝠在飞行中能发出超声波以便避开障碍物，英国人凯依从中受到启发，设计出了带音响雷达的盲人指路仪；超音速飞机在高速运行中会产生振动，容易折断机翼，设计人员绞尽脑汁才想出在机翼前缘的远端安设一个加强装置来解决该问题，而蜻蜓翅膀的构造早在 3 亿年前就已解决这一难题。人与自然本来就密不可分，大自然将无穷的信息传递给人类，不断启发着人的智慧与才能。

总之，仿生模拟型设计思想是重复自然的创造性设计思想。它虽然不是人类创造性的全部，却是开端和基础（图 4-21 至图 4-23）。

五、扩图转换法

扩图转换法是运用扩散性思维，将图形或实物重新界定或加以引申，转换成不同设计对象的一种设计思维方法。

设计师是设计思维的直接实践者。每一件创新产品的开发构想、每一种别出心裁的广告或包装设计、每一项不落俗套的艺术设计，都倾注着设计师对社会的强烈责任感。现代社会的大漩流正在不断注入各种新的资源：自然科学的伟大发现、人类对宇宙及自身认识的改变、高新科学技术在生

图 4-21　五十铃皮卡车平面广告（一）

图 4-22　五十铃皮卡车平面广告（二）

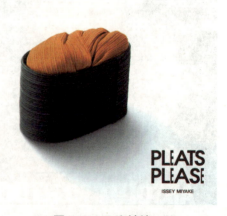
图 4-23　三宅皱被

产中的投入、人类生活方式的改变、地球已经发生或正在发生的关系到人类生存的重大变化等。所有这一切都给设计师带来了新的使命——使人与周边的环境和谐共存，延伸人类的各种能力，提升人的生活品位。正因为如此，设计思维在指导设计师实现其成功艺术设计的创造性活动中发挥着越来越重要的作用。

六、继承改良法

继承也有模仿的意味，但原型是前辈的创造物，并蕴含着批判的成分，是模仿加改良的设计思想。在设计史上，每当处于相对发展稳定的时期，这种设计思想就会成为主导。一种风格或样式持续百年以上的例子在20世纪以前为数并不少。

继承改良法设计思想的普遍性、持久性可以说是必然的。在历史平稳发展的时期，人们的生活方式、欣赏习惯有相当强的持久性，因此，"照祖宗家法办事"是极为正常的。在历史转折时期，激进派向左、保守派向右的引导，常常使继承型设计以折中的形式在夹缝中长存（图4-24）。因为处于中间状态的多数人更乐于接受和缓的改良，接纳剧烈变化则需要时间。例如中国近代服装史上，改良旗袍曾盛行数十年。旗袍原为满族妇女的服装，系直身的宽袍。20世纪20

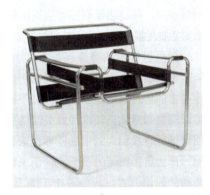

图4-24 马歇尔·拉尤斯·布劳耶在1925年设计了世界上第一把钢管皮革椅"瓦西里椅"

年代以后，经简化和改进，它成为靠腰贴身的轻便女装，从普通妇女到上流社会都广为流行，20世纪三四十年代曾与欧化时装一起受到欢迎。中华人民共和国成立后崇尚朴素，欧化时装几乎在一夜间遭到鄙视，只有旗袍仍占有一席之地，甚至成为中国女服中最富有魅力和民族性的款式。

第七节 设计思维的训练

人的大脑是思维的物质基础。在各种不同环境下生活的人，所表现出的思维能力也各有不同。科学家们进行了多项研究后发现，在正常发育的情况下，人脑会受到遗传等方面的影响，本身就有着一定的思维差异。但如果对其进行训练，使其在新的学习环境下勤于思考，脑细胞的死亡速度会下降，还会在旧的神经根上长出新的神经来。而且，勤于思考的人的脑血管常处于舒展状态，能够使脑细胞得到更充分的营养，思维也更活跃。

一、思维导图、寻找创意训练

思维导图是人进行思考的导游图，是在头脑中进行信息相互组合的导向图。思维导图的绘制过程实际就是发散的思考过程，是围绕思考的核心问题将自己头脑中已有的知识和新的知识进行重新认知和组合的过程。思维导图图文并重，使大脑不同部位彼此协同工作，发挥最佳作用，协助人们在科学与艺术、逻辑与想象之间平衡发展。

英国著名心理学家托尼·布赞（Tony Buzan，1942—　）曾说："思维导图总是从一个中心点开始的。每个词或者图像自身都成为一个子中心或者联想点，整合起来以一种无穷无尽的分支链的

形式从中心向四周发射,或者归于一个共同的中心,尽管思维导图是在二维的纸上画出来的,但它可以代表一个多维的现实,包含了空间、时间和色彩。"思维导图使人把注意力集中到主题上,有助于人们获得相关信息并将短时记忆转为长时记忆,使思维向四面八方发散,从任何角度捕捉灵感的火花。思维导图强调快速思维,思维越快思维组合越积极,力求在最短的时间内将思维高速运转起来,并让思维有序地流淌出来,在思维涌出时敏捷地抓住突然闪现的思维灵感(图4-25)。

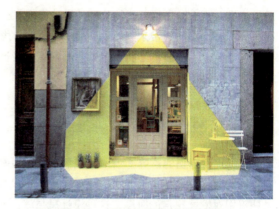

图4-25 西班牙马德里黄灯餐厅

利用思维导图有许多好处,其中最大的好处就是激活整个大脑。思维导图可以清晰地梳理大脑中零乱的想法,聚焦主题,进一步拓展主题,在孤立的信息之间建立联系,赋予设计师一幅清晰的思维全景图,使设计师既可以欣赏到细节,又可以观察到整体,使设计师关注的主题形象化,从而更容易发现自己的信息空白。思维导图可以方便设计师寻找相关的信息,寻找信息之间的联系点,然后由这个联系点不断向外扩展,扩大思考空间,产生更多更新的思维点,使思维进入无障碍思考状态。思维导图以发散性思维为基础,以收放自如的思维方式,提供一个正确而快速的学习方法和工具,被广泛运用在设计创意的发散与聚合上。在绘制思维导图时,应将有创意的点尽可能用形象进行表达,用形象推动思考。使用想象、联想的方式进行进一步重构,把不相关信息与问题的核心点"联姻",触发更新的思维点。

思维导图能概括人们思考的问题,帮助人们建立系统的思维观念。它注重表达与核心主题有关的内容,并可展示其层次关系以及彼此的关系。思维导图是一种放射状辐射性的思维表达方式,通过与核心主题的远近体现观念与内容的重要程度。

思维导图强调人们的思想发展过程的多向性、灵活性、综合性和跳跃性。思维导图可以帮助人们思考问题、解决问题,使人们的思维形象化,使大脑潜能得到最大限度的开发(图4-26)。

图4-26 思维导图范例

二、求异趋同、聚散思维训练

　　艺术设计的发散、聚合思维，用一个形象的比喻，就是以人的大脑为思维的中心点，思维的模式从外部聚合到这个中心点，或从中心点向外发散出去。聚合思维就是将在艺术设计过程中所感知的对象、搜集的信息依据一定的标准"收敛"起来，探求其共性和本质特征。发散思维是以思维的中心点向外发散，产生多方向、多角度的捕捉创作灵感的触角。发散思维与聚合思维是设计思维过程中相辅相成的两个方面。在设计思维过程中，可用发散思维广泛搜集素材，自由联想，寻找设计灵感和设计契机，为艺术设计创造多种条件，然后运用聚合思维法对所得素材进行筛选、归纳、概括、判断等，从而产生有效的创意和结论。

三、想象创新、联想思维训练

　　想象和联想思维在设计思维中是不可缺少的重要组成部分，是决定艺术设计成功与否的重要条件之一。联想是人的头脑中记忆和联系的纽带。联想和想象都来源于记忆或印象，记忆或印象的提炼、升华、扩展和创造形成了联想和想象，新的设计艺术作品往往是在这个过程中由一个设想引发另外一个或多个设想而诞生的。

　　设计艺术创作与科学有很多相同之处，有想象力的设计艺术创作才可能有强大的生命力和感染力。借助想象，可以把两个相似的、相关的、相对的或在某一点上有相通之处的事物加以联结。通过打破所有客观事物的时间序、空间序和功能序的原有界限，对任意事物进行"相互嫁接"，使一些看似风马牛不相及的事物或水火不相容的事物，通过联想、假想、超想等被"焊接"在一起，从中引发不同凡响的、令人惊叹的创意构想。设计艺术思维有一个重要的特征，那就是想象离不开联想。联想是通过寻找对象之间微妙的关系，从而展开想象以获得新的形象的心理过程。联想是依据具体形象进行的直接、相关的联想形式，也可以是概念之间的联想形式。日本创造学家高桥浩说："联想是打开沉睡在头脑深处记忆的最简便和最适宜的钥匙。"通过联想，可以发现无生命物体的象征意义，可以找寻到抽象概念的具象体现，从而使信息具有更强的刺激性和冲击力（图4-27）。

图4-27　宜家家居圣诞节平面广告

四、超越时空、立体思维训练

　　立体思维要求人们跳出点、线、面的限制，有意识地从上下左右、四面八方各个方向考虑问题，也就是要"立起来思考"。假设将问题置于一个立体空间之内，我们可以围绕问题多角度、多途径、多层次、跨学科地进行全方位研究，其实，有不少东西都是跃出平面、伸向空间的结果。它让人们学会全面、立体地看问题，观察问题的各个层面，分析问题的各个环节，大胆设想，综合思考，有时还要做突破常规、超越时空的大胆构想，从而抓住重点，形成新的创作思路。设计师在进行设计创作时，要善于透过现象看本质，客观、辩证地看待问题，不要为事物的表面现象迷惑。视觉设计通过设计形象引起审美愉悦，在形象的塑造过程中，不要只罗列一些表面现象，而要注重设计对象的整体面貌、意境表现、思想内涵等多方面的表达，将这些作为设计创作中的主要思考内容。如果一件设计作品具有较高的实用性、较深的艺术内涵和较好的造型表现力，那就说明设计者具有一定的立体思维能力（图4-28）。

图4-28　音乐灯泡—Sengled照明设备平面设计

五、标新立异、独创思维训练

创造力是人们对现有的知识和经验进行科学的加工和创造，从而产生出新概念、新知识、新思想的能力。它大致由感知力、记忆力、思考力、想象力四种能力构成。标新立异的方法要求视觉设计人员在设计思维中采取灵活多变的思维战术，多思维，多路子。个性的表现是标新立异的设计艺术思维训练所强调的，设计作品需有个性特征才不会落于俗套。充分的个性表现属于个体及其设计对象，在于艺术设计的具体性、独特性和自由发展的意识。艺术设计的审美需求是不可重复的。创新是设计师们的追求，艺术设计作品总是强调不断创新，当设计师在创作中看到、听到、接触到某个事物的时候，应尽可能地让自己的思绪向外拓展，让思维超越常规，找出与众不同的看法和思路，赋予其最新的性质和内涵，使作品从外在形式到内在意境都表现出作者独特的艺术见地与标新立异性。当设计师在创作中涉及某个事物的时候，要尽可能地让自己的思绪向外拓展，产生新的设计思维活动，找出事物的与众不同之处，赋予其新意，使作品从外到内都体现作者独特的艺术观点。对于同一个艺术设计对象，每个人的感受是不同的，各自有自己的审美体验，表现出个性特征。人们以不同的思维形式进行独立思考，在心中建立不同的审美形象。

六、反应敏捷、思维灵敏训练

提高短时间内对事物的分析能力和应变能力，会使视觉设计艺术思维更加活跃。思维越是敏捷，大脑在一定时间内对外界刺激物做出反应的速度越快，向外输出的信息量越大。美国曾在大学生中进行"暴风骤雨"联想法训练，其实质就是训练学生的思维，使其以极快的速度对事物做出反应，以激发新颖独特的构思。生活中无处不在的应变技巧是学习和积累的结果，而这种灵动、敏捷思维的训练也是非常必要和重要的。

在日常学习和设计思维训练中，设计师可以掌握一些快速而便捷的思考方法，如打破固有的思维惯性，对思考对象添加新的内容和形式；简化对象内容和形式；将形象打散重构并赋予其新的元素；将创作的对象进行拟人化处理，赋予其感情色彩；对两种事物、两种形象之间可能存在的因果关系进行类比；借助事物形象或符号进行抽象化、立体化的形式类比；强化矛盾对立，从而达到极端夸张的效果（图4-29至图4-32）。

图 4-29 Bigelow 金字塔菱形容器茶包装设计

图 4-30　自动驾驶俱乐部平面广告

图 4-31　西班牙 CORELLA 肉类食品包装设计

图 4-32　咽喉滴糖包装设计

本章小结

本章内容围绕艺术设计的思维与方法，分类讲解了设计思维的基本概念、特征、过程、形式、类型、方法及训练方式。

思考与实训

1. 简述设计思维的基本特征。
2. 设计思维的训练方法有哪些？

CHAPTER FIVE

第五章　设计师

知识目标

熟悉设计师的知识技能要求及职业准则，了解设计师的类型。

能力目标

不断锤炼与设计相关的知识技能，明确肩负的社会职责，成为一名合格的设计师。

现代汉语中的"设计师"这个名称，是由英文的"designer"一词翻译而来的。设计师是从事设计工作的人，是通过教育与经验，拥有设计的知识与理解力，以及设计的技能与技巧，能成功地完成设计任务，并获得相应报酬的人。设计师是设计创造的主体，是将物质生产与精神生产结合使之成为一种附加值很高的社会产品的专家。设计师的基本素质有专业方面的，也有心理方面的，有先天的，也有后天培养训练而来的。设计师应具备的特质、能力和条件有强烈敏锐的感受能力、发明创造能力、专业设计能力、美学修养和鉴赏能力、探索欲望和敬业精神、对市场的预测能力和超前意识。

第一节　设计师的知识技能要求

设计不是纯艺术，也不是纯自然科学或社会科学，而是多种学科高度交叉的综合型学科。工业革命以前，艺术的知识技能是设计师才能的主要组成部分，大量艺术家从事设计工作。工业革命以后，工业化时代以来，特别是随着信息化时代的到来，自然科学与社会学知识技能在设计师的才能修养中占据日益重要的位置。随着计算机技术在设计领域的全面渗透，计算机辅助设计实际上已成为今天的设计师手中最有效的设计工具，贯穿于设计思维与创作的整个过程。

一、设计师的艺术与设计知识技能

1. 造型基础技能

造型基础技能是通向专业设计技能的桥梁。造型基础技能以训练设计师的"形态—空间"认识能力与表现能力为核心,为培养设计师的设计意识、设计思维,乃至设计表达与设计创造能力奠定基础。造型基础技能包括手工造型(含设计素描、色彩、速写、构成、制图和材料成型等)、摄影摄像造型和计算机造型。

(1)手工造型。设计的手工造型训练不同于传统的艺术造型训练。设计素描造型与色彩造型不同于传统绘画造型,再现不是它的最终目的。设计素描也不能仅满足于画结构与搞分析,素描也可以"由具象到抽象"和"无中生有",通过观察、分析、联想,创造新的形象。设计的色彩造型包含写实色彩和设计色彩,写实色彩有助于塑造自然真实的形象,而设计色彩更加适应人在不同情况下的视觉要求,增加视觉与精神的快感。设计色彩的基本技法包括混色法、序列法、对比法、调和法、色调组织法,用色彩塑造、表现和装饰形象法。这样的素描与色彩造型训练,才能真正为设计的创造性本质奠定良好的造型基础(图5-1和图5-2)。

设计速写除具有形体与色彩的记录功能与分析功能以外,还可以为设计创作大量的图片资料。更重要的是,草图式的速写在设计过程中不仅记录着设计的每一步进展,还是设计从初步构思到完整构思的必要"阶梯"。每一个设计作品几乎都是从速写式的草图开始的,设计速写是设计师自始至终必不可少的重要技能。

构成造型包括平面构成、色彩构成和立体构成这三大构成以及光构成、动构成和综合构成。三大构成是设计造型的基础,它不仅给设计师提供设计造型手段和造型选择的机会,而且可以培养设计师在平面、色彩和立体方面的逻辑思维与形象思维能力。尚在研究探索阶段的光构成、动构成与综合构成,有益于拓展新的设计造型语言与手段,开拓设计的新境界(图5-3)。

制图技能包括机械(工程)制图与效果图的绘制,这是产品设计师与环境设计师尤其要掌握的基本技能。设计效果图形象逼真、一目了然,可以将设计对象的形态、色彩、肌理及质感充分展现,使人有如见到实物,是顾客调查、管理层决策参考的最有效手段之一。设计师要绘好效果图,必须先掌握透视图的原理和画法,充分利用人脑与计算机。

材料成型是依靠外力使各种造型材料按照人的要求形

图5-1 设计草图(一)

图5-2 设计草图(二)

成特定形态的过程，包括人工成型与机械成型。设计师需要手脑并用，动手技能不能忽视。如包豪斯要求学生掌握不少于一门手工艺。尤其是产品设计师，他们的工作就是将各种材料处理成不同的产品造型，因而材料的训练必不可少。由于各种材料，如木材、金属、塑料等的加工成型方法各不相同，设计师必须通过成型操作训练，熟悉各种材料及机器的性能，熟悉生产工艺流程，了解机械成型手段，掌握一定的手工成型手段，以此提高实际动手能力、立体造型能力与技术应用能力，培养材料美、技术美、机械美、功能美等新的审美感受能力，练成在未来的设计活动中，每想到一种功能形态就能立即想到相应成型手段的本领。材料表面处理则直接影响设计作品的外观肌理与质感效果，设计师必须掌握。

图 5-3　禁烟公益广告

模型制作亦可算材料成型的一种，其优点是三维立体、可直观感受，使设计方案得以被展览、欣赏、摄影、试验、观测，可弥补平面图形的不足。

图 5-4　广告摄影作品

（2）摄影摄像造型。摄影摄像造型也是设计师应该具备的技能。其一种是资料性的摄影摄像，可为设计创作搜集大量资料。另一种是广告摄影摄像，其本身就是一种设计（图5-4和图5-5）。

（3）计算机造型。计算机辅助设计目前主要应用在以下三方面：以印刷制版行业常用的彩色桌面出版系统为工具的平面设计；以 3ds Max 系统三维软件为代表的三维立体形象设计；运用各种 CAD 软件进行的工程辅助设计。

图像软件主要有图形处理软件 Freehand、Illustrator、CorelDRAW、AutoCAD、Photoshop，绘画软件 Painter，排版软件 PageMaker、Quark，动画制作软件 3ds Max、Animator，文字识别软件 OCR（Optical Character Recognition）。OCR 技术是通过扫描仪把文稿作为图像输入计算机再转变为 ASCⅡ代码的文本文件。用这种方式可以替代繁复的文字输入工作。

多媒体技术是由计算机将文字、图形、动画、声音多种元素综合在一起表现的最新视觉技术，已被广泛应用于广告、电子出版、电影特效、家庭教育、网页等的设计制作中。虚拟现实是多媒体技术的又一新领域，它利用计算机图像与视觉处理技术，模拟出一个类似真实世界的人

图 5-5　Manimals—质感立体晶体动物设计

工环境。对于工业设计师来说，除了要熟练掌握计算机辅助工业设计（CAID），还有必要对计算机辅助制造（CAM）乃至整个CIMS环境，即计算机综合产品制造系统有所了解，使其互相配合，才能更好地发挥CAID在现代工业制造体系中的积极作用。仍在高速发展中的计算机技术还将为设计师带来更广阔的设计技术背景。完全不会利用计算机技术进行设计的设计师，就像只会舞刀不会使枪的古代战士一样。在技术发展日新月异的今天，设计师要有不进则退的紧迫感。

2. 专业设计技能

专业设计技能有视觉传达设计、广告设计、环境设计三大类。三大类下面还有更细的专业技能：如视觉传达设计中的书籍装帧设计、广告设计、包装设计、展示设计等；产品设计中的工艺品设计、纺织品设计、工业设计、家具设计等；环境设计中的建筑设计、室内外设计、公共艺术设计等。

各专业设计师的造型基础训练是大体相似的，但也不是没有差别，如视觉传达设计偏重于平面造型，而产品设计和环境设计则偏重于空间造型。各专业的相关学科也有差异，对于工业设计而言，更具体的理论指导是工学指导，如人机工程学、材料学、价值工程学、生产工学等。对于视觉传达设计而言，更具体的理论指导是符号学、传播学、广告学、市场学、消费学、心理学、民俗学、教育学、印刷工学等。对于环境设计而言，更具体的理论指导是环境科学、环境心理学、艺术学、地学、气象学、建筑工学、经济学等（图5-6）。

除此之外，各专业设计师较大的区别还在于专业设计技能上的"各有所长"，这也是他们专业划分的依据所在。例如视觉传达设计师的专业技能主要在于设计、选择最佳视觉符号以充分准确地传达所需传达的信息；产品设计师的专业技能主要是决定产品的材料、结构、形态、色彩和表面装饰等；环境设计师的专业技能主要是决定一定空间内各环境要素的位置、形状、色彩、材料、结构等。

各专业设计技能的获得都要求设计师熟悉各种材料、工具，掌握基本技术、技巧，再到设计实例中实践、提高、完善。各专业设计技能虽有差异，但是并没有绝对的界限，而是相互渗透、相辅相成的。例如工业设计就深受建筑设计的影响，展示设计则综合多种设计技能而相得益彰，因而设计师不能局限于某一专业而对其他专业一无所知，否则势必影响本专业技能水平的提高。

3. 艺术与设计理论知识

设计师应掌握的艺术与设计理论知识，主要有艺术史论、设计史论和设计方法论等。属通史论的有中外艺术史、中外设计史、艺术概论、设计概论、工业设计史、设计方法学等；属专业史论的有艺术史、建筑史、服装史、广告史、建筑学、广告学、服装学等。其中建筑作为"大艺术""大设计"，对其他各种专业设计都有直接或间接的影响，例如哥特式、洛可可式的家具设计都是受相同风格的建筑设计直接影响而产生的。

设计师不仅要熟悉中外艺术设计史论，同时要关注当代艺术设计的现状与发展趋势，这样才能开阔视野，提高文化艺术修养，增强专业发展的后劲。设计师通过对古今中外艺术设计的欣赏、分析、比较与借鉴，可以获得广泛的启迪与灵感（图5-7和图5-8）。

图5-6 电风扇 彼得·贝伦斯

图5-7 折弯椅 里特维尔德

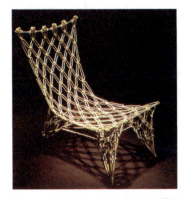
图5-8 编织椅 马塞尔·万德斯

设计概论以精练的语言阐述设计的概念、性质、源流、作用、要素，设计的相关技术和设计师应掌握的知识技能等，从各个角度剖析设计，是设计师的入门指南。

设计方法论主要论述设计方法在不同性质、不同阶段的设计中的应用。设计方法论是挖掘、创造智慧，展示设计无限可能性的主要方法。价值工程学是一种技术与经济相结合的设计分析方法，是设计方法的重要组成部分。它起源于20世纪40年代美国通用电气公司设计工程师L.D·麦尔斯的设计实践总结，主要研究设计对象的功能与成本之间的关系，寻找功能与成本之间的最佳对应配比，寻求以尽量小的成本取得尽可能大的经济效益与社会效益，是控制设计经济费用的主要手段。

二、设计师的自然与社会学科知识技能

除艺术与设计知识技能以外，自然与社会学科知识技能是设计师的"另一只手"。包豪斯时期已开设材料学、物理学等科技类课程与簿记、合同、承包等经济类课程。美国著名设计家与设计教育家帕培勒克（Victor Papanek，1925—　）曾提道："在现时代的美国，一般学科教育都是向纵深方向发展，唯有工业与环境设计教育是横向交叉发展的。"确实，不断发展的设计需要越来越多不同学科的支持。设计师不可能"一把抓，一把熟"，但也不能不掌握一些与设计密切相关的科技与社会学知识技能。例如自然学科的物理学、材料学、人机工程学、人类行动学、生态学和仿生学等，以及社会学科的经济学、市场营销学、消费心理学、传播学、管理学、经济法、思维学和创造学等。

1. 设计师的自然知识技能

设计物理学主要提供产品或环境设计师设计所需的力学、电学、热学、光学等知识，并指明设计怎样才能符合科学规律与原则，以保证设计的科学性与合理性。

设计材料学可以使设计师了解各种材料的性能，熟悉各种材料的应用工艺，以便在设计中充分利用其特性，避免其不利的方面。

人机工程学是20世纪初兴起的综合性边缘学科，它在美国被称为"Human Engineering"（人类工程学），在欧洲被称为"Ergonomics"（人类工效学）。根据国际人类工效学学会IEA下的定义，"人机工程学是研究人在某种工作环境中的解剖学、生理学和心理学等方面的各种因素；研究人和机器及环境的相互作用；研究在工作中、家庭生活中和休假时怎样统一考虑工作效率及人的健康、安全和舒适等问题的学科"。早在包豪斯时期人们就提出："设计的目的是人而不是产品。"第二次世界大战期间，人机工程学在军事设计领域发挥了积极、重要的作用。第二次世界大战以后，人机工程学的研究与应用扩展到工农业、交通运输、医疗卫生以及教育系统等国民经济的各个部门。当代的设计师，尤其是产品设计师与环境设计师，唯有掌握好这门学科，才能更好地"为人的需要"进行设计。国际标准化组织（ISO）设有人类工效学标准化委员会，我国到1990年底制定了20个人类工效学标准，主要有中国成年人人体尺寸、人体测量的方法、仪器、环境、照明等方面的标准。

人类行动学是日本长冈造型大学校长丰口协在一次有关设计教育的国际研讨会上提出来的新学科。它不同于人机工程学将人类行动数值化，而是把立足点放在人类心理学上。在设计应用上，其可以弥补人机工程学忽视人类情感与心理因素的不足（图5-9）。

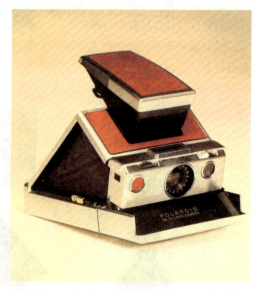

图5-9　SX-70大地照相机　亨利·德雷夫斯

设计的本质是创造，设计创造始于设计师的创造性思维。因而设计师理应对思维科学，特别是对创造性思维有一定的领悟和掌握。心理学家巴特立特（Bartlett）认为："思维本身就是一种高级、复杂的技能。"设计师应掌握创造思维的形式、特征、表现与训练方法，进行科学的思维训练，从思维方法上养成创新的习惯，并将之贯彻于具体的设计实践中，以此培养自身的设计创新意识，突破固有的思维模式，提高创新能力，增强设计中的创造性，走出一味模仿、无创意的泥潭。

2. 设计师的社会学科知识技能

设计从最初的动机到最后价值的实现，往往离不开经济因素。设计的经济性质决定了设计师必须具备一定的经济知识，尤其是市场营销意识。设计的最终价值必须通过消费才能实现，设计师应该了解消费者的需求，掌握消费者的心理，理解消费的文化，预测消费的趋势，从而使设计适应消费，进而引导消费，实现设计的经济价值与社会价值。虽然设计师不必成为经济方面的专家，但是如果没有经济头脑，很难成为优秀的设计师（图5-10）。

设计不仅是设计师的个人行为，也是设计师的社会行为，是为社会服务的。设计师必须注重社会伦理道德，树立高度的社会责任感。设计还受到国家法律、法规的保护与约束。因此，设计师必须对部分法律、法规，尤其是与设计紧密相关的专利法、合同法、商标法、广告法、规划法、环境保护法和标准化规定等有相应的了解并切实遵守。既要维护自己的权益，又要避免侵害他人与社会的利益，使设计更好地为社会服务。

图5-10　椅子　查尔斯·麦金托什

设计是设计师的实践行为，不能停留在理论上，也不能闭门造车。设计师除了要有艺术设计实践技能和科技应用实践技能以外，还需要有较强的社会实践技能，包括较强的组织能力、处理各种公共关系的能力等。设计的调查，设计的竞争，设计合同的签订、实施与完成，设计师与设计委托方、实施方、消费者以及设计师之间的合作、协调，设计事务所的设立、管理等，都归属设计师的社会实践。设计师社会实践能力的高低，将直接影响他事业的成败（图5-11和图5-12）。

图5-11　香奈儿5号香水瓶

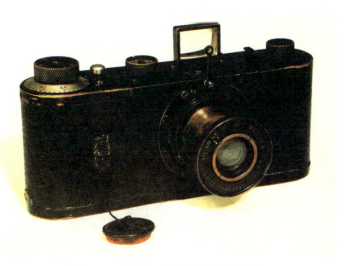

图5-12　奥斯卡·巴纳克设计的相机

第二节 设计师的类型

一、横向分类

1. 视觉传达设计师

视觉传达设计师，或称视觉设计师，即从事视觉传达设计的设计师。他的工作任务是设计、选择、编排最佳的视觉符号，以充分、准确、快速地传达所要传达的信息。1922 年，著名书籍设计师德威金斯（William Addison Dwiggins，1880—1956 年）首先提出了"视觉传达设计师"这一名称。从远古欧洲、非洲大陆洞窟里的岩画，古埃及和中国的象形文字，古罗马庞贝古城墙面上的商标、路牌广告遗迹，中世纪手抄本上的彩饰，19 世纪末的招贴画，到当代利用计算机多媒体及桌面出版系统进行的各类视觉传达设计，视觉设计师的设计工具、材料与技术取得了多次革命性的进步，设计的领域也得到空前的扩展。根据设计领域的不同，视觉设计师还可细分为广告设计师、招贴设计师、包装设计师、书籍装帧设计师、标志设计师、影视设计师、动画设计师、展示设计师、舞台设计师等（图 5-13 和图 5-14）。

图 5-13　书籍装帧设计　高桥善丸　　图 5-14　平面设计　原研哉

2. 产品设计师

产品设计师，即从事产品设计的设计师。他的工作职责和目标是设计实用、美观、经济的产品以满足人们的需要。其历史可追溯到第一个制造工具的人。手工艺时代的工匠通常集设计、制作和销售于一身，为人们设计并提供日常生活所需。现代工业设计扩展到从口红到机车的广阔领域，使人类物质文化的丰富多彩达到了前所未有的程度。根据生产手段的不同，产品设计师可分为工业设计师和手工艺设计师，前者以批量生产为前提，后者以单件制作为前提。根据设计领域的不同，产品设计师也可细分为工业设计师、家具设计师、服装设计师、纺织品设计师、工艺设计师、珠宝设计师等（图 5-15 和图 5-16）。

图 5-15　饼干罐　约瑟夫·伊曼纽尔·马戈尔德　　图 5-16　啤酒包装设计

3. 环境设计师

环境设计师，即从事环境设计的设计师。创造完整、美好、舒适宜人的活动空间是其工作职责。从筑巢而居住摩天大楼，从"有巢氏"到当代环境设计师，人类对生存空间环境的设计探索从来没有停止过。不同的社会历史文化、审美理想与生活方式决定着环境设计师的设计思想："为了来世"的信仰造就了古埃及壮观的金字塔，"爱美的"希腊人将柱子设计成充满阳刚之美与优雅之美的人体造型，"宏伟即罗马"的城市与建筑遗迹至今让人震撼，而指向"上帝之国"的中世纪哥特教堂则庄严肃穆，"住宅是居住的机器"思想使现代都市充斥着冷冰冰的"方盒子"建筑。中国古典园林是中国环境设计师的环境意识的理想表现，像国画一样，利用散点透视手法，将有限的空间设计得曲折迂回，令人有"一步一景"和"柳暗花明又一村"之感。根据设计领域的不同，环境设计师可细分为建筑设计师、室内设计师、室外设计师、园林设计师、城市规划设计师和公共艺术设计师等（图 5-17 至图 5-20）。

图 5-17 流水别墅室内（一）

视觉、产品、环境设计领域与知识技能要求见表 5-1。

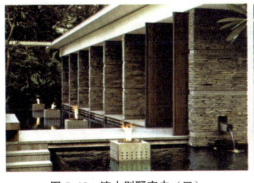

图 5-18 流水别墅室内（二）　　图 5-19 流水别墅（三）　　图 5-20 流水别墅（四）

4. 驻厂设计师

驻厂设计师，或称企业设计师，是指在工厂、企业内专门从事产品设计、视觉设计及环境设计等工作的专业设计师。现代大中型企业一般都设有设计部门，集中内部设计师进行设计工作。没有设计部门的小企业也可能有少数设计师分属生产、管理或销售部门进行设计工作。驻厂设计师一般具有明确的专业范围，容易成为本专业内的专家。聘用驻厂设计师有利于企业新产品开发的保密性，有利于企业提升产品设计专业水平与产品开发的深度，提升企业的市场竞争力。

5. 职业设计师

职业设计师，又称独立设计师或自由设计师，是指受雇于以群体或个体的形式创立的职业性的设计公司、事务所或工作室的专业设计师，属于自由职业者。职业设计师体制兴起于 20 世纪 20 年代的美国，第二次世界大战后盛行于欧美各国。西内尔、蒂格、罗维、德雷夫斯等是第一批开设私人设计事务所的著名设计师。近年来港台地区涌现的 SOHO（Small Office，Home Office）族，和大陆部分城市出现的个人设计工作室，如广州的王序，深圳的陈绍华、韩家英，北京的敬人，均属这一类，呈现蓬勃的发展趋势。一些大中型企业集团设有相对独立的设计公司或事务所。它们首先完成本集团的设计任务，如有余力再承接市场业务。

相对而言，业余设计师是指在正式职业以外，以设计作为自己的兴趣爱好或获取经济效益的手段而进行设计工作的设计师，多为高校教师和画家。

表5-1 视觉、产品、环境设计领域与知识技能要求

设计师与专业范畴		设计师的艺术和设计知识技能	设计师的自然与社会学科基础知识技能
视觉传达设计师	广告设计、包装设计、书籍装帧设计、插图设计、编排设计、POP设计、影视设计、动画设计、展示设计、舞台设计、CI设计、字体设计、标志设计、图案设计	造型基础： 手工造型、摄影摄像造型（含具象、抽象、装饰、复合造型和二维、三维、四维造型） 基础理论： 通史通论（设计学概论、艺术概论、中外设计史、中外艺术史、设计方法学等）、专业史论（广告学、广告史等） 专业设计： 设计策划、创意、制作（基础设计、单项设计、系统设计、计算机辅助设计）	视觉美学、视知觉心理学、创造学、思维科学、计算机知识、市场营销、消费心理学、印刷工学、民俗学、符号学、传播学、外语、设计伦理和广告法、合同法、商标法、专利法等有关法规
产品设计师	手工艺设计、工业设计、服饰设计、纺织品设计、家具设计、机械设计、工程技术设计	造型基础： 手工造型、摄影摄像造型（含具象、抽象、装饰、复合造型和二维、三维、四维造型） 基础理论： 通史通论（设计学概论、艺术概论、中外设计史、中外艺术史、工业设计史、设计方法学等）、专业史论（工艺史、工艺学、服饰史、服饰美学等） 专业设计： 设计策划、创意、制作（基础设计、单项设计、系统设计、计算机辅助设计）	设计物理基础、生产工学、材料学、人机工程学、人类行动学、仿生学、科技史、创造学、思维科学、计算机知识、技术美学、价值工程学、市场学基础、民俗学、外语、设计伦理和专利法、合同法、环境保护法、标准化规定等有关法规
环境设计师	城市规划设计、建筑设计、室内设计、室外设计（园林设计、景观设计）、公共艺术设计	造型基础： 手工造型、摄影摄像造型（含具象、抽象、装饰、复合造型和二维、三维、四维造型） 基础理论： 通史通论（设计学概论、艺术概论、中外设计史、中外艺术史、中外建筑史、工业设计史、设计方法学等）、专业史论（建筑史、建筑学等） 专业设计： 设计策划、创意、制作（基础设计、单项设计、系统设计、计算机辅助设计）	设计物理基础、材料学、人机工程学、人类行动学、建筑工程技术、工程管理、概算预算、水电基础、环境科学、环境心理学、科技史、计算机知识、建筑美学、园林美学、技术美学、设计伦理、外语、创造学、思维科学和规划法、环境保护法、合同法、建筑法规等有关法规

二、纵向分类

从纵向看，无论是视觉设计、产品设计还是环境设计，都有可能是一项庞杂的系统设计工程。这种复杂的设计工作不可能是一个设计师独立完成的，而是需要一个群体联手合作，共同完成。在这样的一个群体里，每个设计师的工作内容、所负的职责和素质各不相同，大致可以分为四个层次。

1. 总设计师

总设计师通常同时负责一个或一个以上的设计项目，主持或组织制定每一个设计项目的总方案，确定设计的总目标、总计划、总基调，界定设计的总体要求和限制；对委托方负责，对外协调各种关系。对其要求如下：

（1）具有较高的综合素质和很强的组织管理能力、协调能力。

（2）具有透视复杂问题和整体洞察局部的眼光，善于发现问题、抓住问题的要害并加以妥善解决。

（3）具有广博的知识，熟悉并掌握企业经营管理、设计学、系统论、创造学、心理学及国家有关政策法规，对企业的发展战略和策略有建设性的见解。

2. 主管设计师

主管设计师又称主任设计师，是指负责某一具体设计项目的设计师，对总设计师负责。要求具有较高的综合素质、较强的策划组织能力与丰富的设计经验，善于解决设计过程中的难点，对各种方案有分析、判断与改进的能力。

3. 设计师

设计师负责设计项目中某一部分的设计工作，对主管设计师负责，协助主管设计师制定该设计项目的整体方案、策略，负责组织实施其中某一部分的设计制作。具有较强的设计创意与表达能力，能独立提出设计方案，具有一定的问题解决能力。

4. 助理设计师

助理设计师主要协助设计师完成其负责部分的设计制作，要求具有一定的设计表达能力与较强的制作能力，能理解并实施设计师的意图、创意，能操作计算机，将创意做成正稿，能绘工程图，会收集设计资料等。

以上分类是相对的，犹如设计的分类，存在交叉和重叠。任何一类设计师都可能既从事这类设计工作，又从事另一类设计工作。

第三节　设计师的职业准则

前面提到，设计创造是自觉的、有目的的社会行为，不是设计师的自我表现。设计师应该明确自己的社会职责，自觉地为社会服务。作为设计创造的主体，设计师的设计必须是为改善或创造更好的生存条件和环境服务的，简而言之，"为人类的利益设计"，这是社会对设计师的要求，也是设计师崇高的社会职责，只有实现了这个目标，设计师的设计才有意义，设计师才能实现自己的价值。

"为人类的利益设计"，目的是满足大多数人的需要，而不是为小部分人服务，那些有共同需求的大多数人群，更应该受到设计师的关注。设计理论界已有人提出"适度设计""健康设计"和"美的设计"的原则。作为设计师，还要具备以下职业准则：

首先，要树立正确的价值观和责任感，即设计的职业道德，这是履行社会责任的基础。设计师在着手设计之前，要对其面对的设计任务有正确的道德判断，判断其是否有利于社会。更重要的是，设计师应该把自己的设计与人们的需要紧密联系起来。设计师不只要面向市场，为市场设计，还要关注社会，关注人们的生存状态，关注人们的真实需要。作为一名优秀的设计师，应该具有良好的精神品质、强烈的事业心和高度的社会责任感；要有紧跟时代的现代设计观念；要有良好的创造性思维能力、良好的专业理论素养和广泛的知识面、良好的专业设计能力和审美素养、良好的群体意识和协调能力。除此之外，还要勤于学习，勤奋实践，因为设计的水平受到设计师知识技能水平的制约。设计师必须不断学习，像海绵一样不断汲取知识营养，使自己不断提升。

其次，学习的过程中要重视实践。设计师要善于边学边用，边用边学，在学习和实践中不断提高自己的设计素养，将零散的知识系统化，将实践经验提高到理论的高度。

再次，要有对设计研究的热情与能力。这是一个人成长为设计师的关键，没有这种热情与能力，设计才思就会枯竭，创作灵感就难以闪现。而且学习的本身也是一种设计，设计师要在学习的过程中不断探索适合自己的学习方法和学习目标，一旦目标明确，就要为之付出艰苦的努力，只要"志存高远、脚踏实地"，就一定能激发学习的热情，提高自身的能力。

本章小结

本章内容围绕设计师的相关知识展开，分别介绍了设计师的知识技能要求、类型及职业准则，旨在帮助学习者了解成为一名合格的设计师的要素。

思考与实训

1. 设计师应掌握哪些知识技能？
2. 简述设计师的类型。

CHAPTER SIX

第六章 设计审美

知识目标
了解设计审美的历史发展及现代审美的观念,熟悉现代审美观念下的现代设计特性。

能力目标
能够围绕设计审美需求进行艺术设计。

第一节 设计审美概述

设计在当今人们生活中的地位越来越重要,美的设计成为现代生活中必不可少的诉求。审美是人们对事物美丑进行评判的过程,是人们基于自身的体验对事物持有的情感,是人通过对设计产品的形式的观察获得的价值体验。

审美是人的一种主观心理活动,每个人对美的感受是不同的,不同地区、不同民族、不同性别、不同年龄的人对同一种设计会产生不同的审美反应,因此审美具有主观性特征。审美的对象无处不在,人们随时随地都可以进行审美活动,因此审美具有无限性特征。同时,审美活动的对象能够反映不同历史时期、不同事物、不同人物、不同价值观念的发展变化,具有一定的客观性特征。

一、中国的美学思想

中国美学最基本的思想产生和形成于奴隶社会早期,即先秦时期。到了魏晋时期,进入封建社会后,中国美学又有了很大发展和完善,中国古代关于美的本质的普遍看法不是单一的,而是复合的互补系统。中国古代奴隶社会直接继承和保留了氏族社会中朴素的、人道的、民主的精神,个体与社会、人与自然的对立表现得不是很尖锐。从春秋时期开始,理性精神显著高涨,不少思想家提倡以个体与社会、人与自然的和谐统一,认为两者的分裂对抗应当尽力避免。这个基

本的观念深刻地影响了整个中国美学的发展。中国美学长期以来坚持从个体与社会、人与自然的和谐统一中寻求美，认为审美和艺术的价值就在于它们能从精神上有力地促进这种统一的实现，从而把具有深刻哲理性的和谐和道德精神的美提到了首要位置，并通过形象的直观方式和情感语言表达。中国古代美学思想在春秋末年和战国时期基本形成，之后在漫长的历史时期内获得了多方面的发展。

先秦时期产生了不少美学派别，其中最重要的是道家和儒家。它们互相对立又互相补充，奠定了整个中国古代美学的根基。道法自然、天人合一、以仁为美、以和为美等审美观念，构成了中国古代美学的整体特色。

二、西方的美学思想

公元前 6 世纪至前 5 世纪，古希腊进入奴隶社会的全盛时期，工商业奴隶主掀起的民主运动，促进了文学艺术的发展，喜剧、悲剧、音乐、雕刻等都高度繁荣，同时推动了自由辩论和人们对知识的重视，与自然科学结合在一起的哲学取得了空前的发展。人们对美和艺术进行哲学思辨性的反省、思考，产生和形成了古希腊最早的美学思想，支配了以后西方美学思想的发展。

最早提出较有系统的美学思想的是一些研究宇宙构成的哲学家。他们认为宇宙是由某种或某些元素按照一定的"秩序"构成的，人的心灵也是由同样的元素构成的，因此人能够认知世界。公元前 6 世纪的毕达哥拉斯学派认为，数的秩序、比例和尺度不仅构成了宇宙万物，而且构成了宇宙的和谐，美就是从和谐中产生的。例如音乐的美，就是由不同长短高低的音符按照数的比例关系形成的和谐。整个宇宙是一曲和谐的音乐。他们崇尚"天体音乐"的理念，其他如"黄金分割""多样统一"等美学上的形式观念，也是根据数的秩序提出来的。节奏、对称、和谐等形式观念，是古希腊美学思想的理论基础。

到了文艺复兴时期，美学思想最根本的特点，是倡导从神学的迷雾中走出来，面对现实，歌颂人的理性、智慧和力量，歌颂人的世俗的美和欢乐。这一时期的美学主张是：艺术要从人的技艺上升到哲学智慧的高度。

到了近代，英国于 19 世纪下半叶发起工艺美术运动，以追求自然纹样和哥特式风格为特征，旨在提高产品质量，复兴手工艺品的设计传统。这场运动中，威廉·莫里斯倡导宣传和身体力行，他提出了设计的两个基本原则：一是产品设计和建筑设计是为千千万万人服务的，而不是为少数人服务的；二是设计工作必须是集体的活动，而不是个体劳动。这两个原则在后来的现代主义设计中得到发扬光大。英国文艺批评家和作家约翰·拉斯金（John Ruskin，1819—1900 年）主张美学家从事产品设计时要将美术与技术结合，同时提出了关于设计的实用性目的的论述。

第二节　现代审美观念

在当代社会，信息化、全球化的浪潮汹涌澎湃，已影响到社会生活的方方面面。在这一浪潮的冲击下，人们的审美观念也发生了急剧的改变。在后现代哲学思潮的影响下，当代设计理念发生了很大的变化。后现代设计在强调艺术性和审美内涵的同时，更注重和生活的关系，传统艺术的概念在这里也被颠覆了。如艺术的形式和内容，在后现代艺术家看来，没有任何区分，形式本身就是内容，内容也就在形式之中。所以，要探讨和研究现代设计的艺术特征，就必须对现代审美观念有一个宏观的认识和把握。概括来看，现代审美观念主要体现在以下五个方面。

一、抽象化

艺术中的抽象问题，一直是艺术家和美学家研究的问题。从艺术发展史来看，再现和表现始终是艺术生产和创造的两种基本方法。再现注重的是具象性，也就是对所要表现的事物的具体化的描绘和展现。它以具体、详尽地展现所要表现的事物为主。而表现则是以展现事物的主要特征为主，也就是中国传统艺术所说的"传神"。在现代审美意识中，非常注意以表现为主的抽象化风格。这一方面是由现代科技决定的，集约化大生产决定了产品必须要便于生产，而不能有过多和过分的雕饰，所以要求产品必须以简练和抽象的几何造型为主。另一方面源于人们的意识和观念，即现代社会形成的人们的概括性和概念化的审美特征（图6-1）。

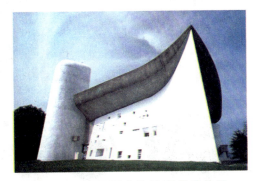

图6-1 抽象概念化的现代建筑设计——朗香教堂

抽象主义设计包含从自然与感觉体验中提取精华前所作的分析、推理、分离、选择、概括和对几何形的运用。在前几个世纪中，绘画作品总是以某种方式反映客观世界。20世纪的抽象派摆脱了表现上的陈规旧俗。自然现象在他们的构图中所起的作用微乎其微，自然景色在他们的画上只是几何形、图案、线条、角和纷乱的色彩系统。抽象派艺术家在从自然景色中遴选创作素材时剔除了那些非至关重要的细部，从不规则的自然和日常视觉体验中汲取精华。他们的想象力和创造力集中体现在绘画技巧以及图案、形状、结构和色彩等的排列上，如许多新产品的设计就十分强调这一特征。

二、简洁性

简洁性或简约性的特征，也是与抽象化风格相联系的。简洁主要体现为线条的流畅，色彩的明快，装饰的简单、明确。例如，可口可乐的商标就是由烦琐向简洁明快转变的例子。简洁性体现在设计中，就是产品或设计的形式和内容的统一，也就是将功能与审美有机地结合在一起。在传统的设计理念中，审美的形式和产品的实际使用功能是脱节的，产品首先考虑的是实用功能，然后再加以装饰。这就使得产品和审美互不相干，当然不会给人以美感（图6-2）。

三、强冲击

强冲击就是人在审美过程中审美对象对人的情感和心灵的震撼和激荡，在当代艺术和审美中，平和与恬静的风格已很少见到，艺术给人的是强烈的感觉刺激。色彩、构图、造型等都有了突破，甚至一些荒诞的主题也渗透到艺术中，这些都使人感受到了强烈的生命活力（图6-3和图6-4）。

四、民族化

民族化就是本民族的艺术和审美在长期的历史发展中形成的风格，如中国的山水画、日本的浮世绘等。随着全球化的浪潮，世界各国之间的文化交流日益加强，各民族的艺术风格也得到了互相认同，并互相影响。因此，从审美角度看，艺术审美的民族化特征并没有随着现代化和全球化的浪潮而消失，相反得到了重新认同和进一步的肯定。今天，许多现代艺术家主动从传统艺术中汲取营

图 6-2　加湿器　深泽直人

图 6-3　品味生活酸辣酱平面广告

图 6-4　咖啡店宣传海报

养，如后现代艺术通过对传统风格的拼贴和再创造等，使现代风格中带有浓郁的传统情调。当然，民族化并不是复古主义，而是再创造和再发展（图 6-5 至图 6-8）。

图 6-5　金质累丝点翠嵌红宝石、珍珠蝙蝠喜字纹面簪（清）

图 6-6　慢性疾病健康药物包装设计

图 6-7　敦煌莫高窟第 209 窟"葡萄石榴纹藻井图案"

图 6-8　杨柳青年画

五、个性化

个性化也是现代审美观念的一个比较明显的特性。艺术理论在突破了传统的模仿和表现之后，更强调艺术的自我表现，强调作为一个个体的艺术家对世界和人生的特殊领悟，因此，艺术创作非常注重个性特征的表现。比如毕加索、凡·高、马蒂斯等现代主义艺术家，就十分注重艺术创作的个性化特征。个性化特征的另一方面表现在人们的审美情趣上，现代审美观念十分重视富于个性化的审美趋向和审美特征（图 6-9 和图 6-10）。

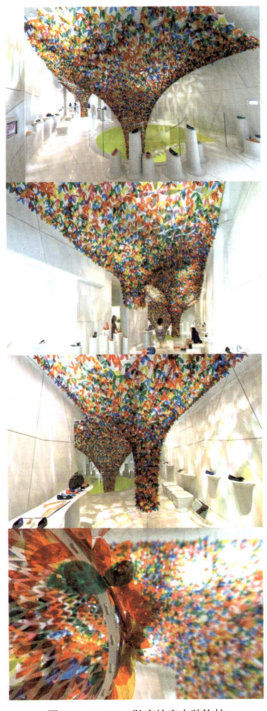

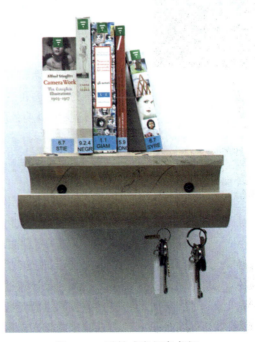

图 6-9　Melissa 鞋店的室内装饰柱　　　　图 6-10　壁挂式自行车书架

图 6-11 三角形木质鸟巢屋

图 6-12 匈牙利的木条架构阵营

第三节 现代审美观念下的现代设计

在现代审美观念的指导和影响下,现代设计也相应地表现出不同于从前的审美特性,发生了巨大的变化。这些特性主要体现在以下方面。

一、对现代科学美和技术美的崇尚

现代消费者对产品美的理解主要表现为对先进科学技术信息密集的风格的追求。其已不是工业革命以来的机械产品所表现的机械结构美和各部件制动关系协调的和谐美,而是第三次技术革命以来,随着计算机、集成电路、自动化等技术进入生活,产品所表现的功能和奇异的效果,它们使人们产生无限兴趣和喜悦,极大地改变了人们的审美趣味。

现在,科学和技术与人们的生活距离越来越近,品类繁多的新技术产品已在人们的消费生活中占据显赫的地位,科学和技术之美成为人们审美中离不开的审美类型。因此,现代艺术设计能否体现这种现代科技信息密集的时代风格,成为设计能否成功的主要因素(图 6-11)。

二、对现代材质美的向往

材料是产品的物质基础,又是人类认识改造客观自然界的广度和深度的直接表现。每开发一种新材料,某些产品的面貌便为之一新,许多产品美的基本内容往往表现在材质美上。尤其在现代,科学技术的高速发展使人类开发新材料的速度大大加快,很多新材料得到了广泛的应用,这不但改变了产品和设计作品的艺术风格,也改变了人们的审美观念。以往的设计装饰美化会掩盖材质本身,现代设计则以体现材质本身之美为主。

现代材质之美主要体现在:质地精纯、光泽明亮、纹理清晰、手感舒适,与产品整体和谐,以及多功用、高效率。表现材质之美的方法有二:一是体现材料本身的质地和纹饰;二是通过表面处理表现材质美(图 6-12)。

三、追求以表现、写意(抽象)为特征的现代装饰

装饰是艺术设计审美功能的重要组成部分,装饰艺术的表现手法随着时代的变化而变化。装饰艺术的表现手法主要分为具象写实和抽象写意两类。随着社会生产实践和思维的发展,尤其是在信息化和技术化的现代,人们可以感知的客观事物非常丰富,代表其存在的信息符号也急剧增多。因此,综合概括和演绎越来越突出地成为现代人思维的逻辑形式。艺术是人的思想及社会生活的形象反映,因此,现代艺术中的抽象写意方法越来越重于具象写实方法,尤其在艺术设计中的产品装饰实用美术方面。另外,现代超级市场的无人售货自助式销售方式,也是形成产品

装饰的抽象写意艺术表现特点的重要原因。超市中的产品本身,尤其是产品外部装饰替代了推销员的作用。产品装饰直接和消费者"见面",迅速而有效地被消费者感知、熟悉和理解。这就要求其装饰简洁明了,并且有强大的吸引力,只有具有概括力的抽象写意的表现手法才可取得事半功倍的效果。

抽象设计完全不是有些人认为的任意的主观臆造和简单的几何形拼凑,而是按照科学合理的秩序,遵循美的规律对某些具体形象进行概括、提炼、单纯化的过程(图6-13至图6-15)。因此,抽象化装饰很善于表达现代消费者对产品的内在精神感受,又很容易避免雷同化,从而显现商品的独特个性。这一点,具象写实手法是很难做到的。现代产品的抽象特征主要表现在以下三个方面:①装饰上的抽象,例如装饰画、纹饰、商标、包装画面等。②造型的几何形体。③包装容器的立体构成。

图6-13　范斯沃斯住宅(一)

图6-14　范斯沃斯住宅(二)

图6-15　范斯沃斯住宅(三)

四、审美的自我意识增强

审美的自我意识增强是指消费者在审美活动中对于自我审美趣味更加执着,在购买中,要求买到"我喜欢"的商品。这种情况和现代生活方式中注重自我价值的特点是相符的,在现代科学技术和生产发展状况下,人的自我意识迅速增强。20世纪60年代以来,发达国家的销售观念从以产定销转变为以销定产。消费者潜在购买力的产生和潜在市场的形成,是因为人们最大限度满足自我消费需求的愿望不断上升,而消费者的自我意识随着现代科学技术和现代生产的发展不断增强。

艺术设计归根结底就是要满足市场和消费者的需求,以产品设计为例,产品设计和营销不能以带有共性特征的产品为目标,而应把目标放在对产品品种多样性、个性化的开发上。多样性、个性化、差异性不是指几种、几十种产品之间的差异,而是指几百种、上千种产品之间的差异。而且这种多样性、差异性、个性化一方面产生于设计师的头脑,另一方面产生于设计师广泛深入的消费调查和市场预测。这在一些发达国家得到了充分的认识和重视(图6-16和图6-17)。

五、体现设计的幽默谐趣美

现代设计的幽默谐趣表现手法极为广泛多样,深为大众喜欢,经济越发达的国家越青睐幽默谐趣美。

现代设计中幽默谐趣美的形式是有其客观基础的,现代工业社会的高速度、同步化、标准化的生产方式使人的劳动越来越机械、单调。人们在紧张单调甚至僵硬呆板的生活中迫切需要富

图 6-16　两条腿的桌子　弗洛里安·施密德

图 6-17　Bark Box 天然胶合板笔筒架设计

于生命活力的幽默和谐趣来调节情绪。同时，现代社会产生了大量的客观物体及信息符号并已达到饱和程度，为了克服人们对信息符号的抑制现象，以便在人们的大脑皮层建立较牢固的暂时神经联系，被人们长期认知，从而获得市场和消费者的认可，设计也需要采用谐趣幽默乃至滑稽手法，以引起人们对设计的注意和兴趣（图 6-18 和图 6-19）。

幽默谐趣在艺术设计中的表现形式丰富多样，可以将之归纳为三种基本方法：①理性倒错的方法。理性倒错是幽默艺术中最常见的一种表现方法，它的特点是运用似隐似显的含蓄手法使客体的形象与主体的常态理性观念相悖、倒错。主体在出其不意中再逐步将"倒错"颠倒过来，在心理上恢复与客体的一致平衡，从而使人获得趣味感。②精妙构成的方法。这种方法主要体现在产品本身科学而精妙的结构、功能，广告的新颖构思、深长寓意等方面。它以超常的智慧，使人们从中得到美感或有所领悟，如幽默滑稽的儿童玩具、构思巧妙的商品广告等。③夸张、变形的模拟方法。产品造型、装饰以及广告画面和语言等，常常模拟动物、植物以及其他物象，但这种模拟不是再现，而是对客体事物某一特点的故意夸张，予以变形，使其和人们对该事物的日常印象形成倒错，从而引起幽默感、滑稽感。儿童用品（服装、文具、玩具、食品等）的造型和图案、传统手工艺品、商标和招标图案，以及商品广告，都常采用夸张、变形的滑稽幽默方法（图 6-20 和图 6-21）。

图 6-18　织物柔软剂海报（一）　　图 6-19　织物柔软剂海报（二）　　图 6-20　奇怪的冒险漫画书商店平面广告　　图 6-21　西尔斯光学平面广告

六、以现代化为主,现代化与传统性结合的总倾向

在现代化与民族传统关系方面,要以现代化为主,如果没有适度的现代化特色,产品的美学价值也会失去生命力。一个时代的艺术风格,不只是这个时代的标尺,而且是历史积淀和这个时代的风格相结合的产物,设计师不能丢弃了自己的特色而全盘抄袭别人,而要从传统艺术和现代化的结合中找寻新路,这样的设计艺术才能在世界百花园中占有自己的位置。总之,以现代化为主,现代与传统相结合的总倾向,应该成为艺术设计师的总体美学指导思想。有了这个根本指导思想,设计师对产品的审美价值的把握就不会出现大的偏差(图6-22和图6-23)。

图6-22　2014伦敦设计节特色技术编织木家具

图6-23　耐克鞋盒创意包装

本章小结

本章首先简要介绍了设计审美的历史,随后分别讲解了现代审美观念及现代审美观念下现代设计的特性,有助于学习者设计出更加符合现代审美观念的作品。

思考与实训

1. 简述现代审美观念。
2. 现代审美观念下的现代设计有哪些特性?

第七章 设计批评

知识目标

了解设计批评对象与批评者及我国设计批评的现状,熟悉设计批评的标准和方式。

能力目标

掌握设计批评的标准和方式,为今后的理论学习奠定基础。

起源于文艺复兴时期的"设计"(disegno)一词,最早是作为一个艺术批评的术语出现的,指合理安排视觉因素以及合理安排的基本原则。"设计"发展到19世纪,成为一个纯形式主义的艺术批评术语而广为传播。现代意义上的设计概念是20世纪才开始流传的。如果从词源和语义学的角度考察,"设计"一词本身已含有内省的批评成分。

第一节 设计批评对象与批评者

一、设计批评对象与批评者的范围与特征

设计批评的对象既可以是设计现象又可以是具体的设计品。设计品范畴很大。美国设计家帕培勒克有一段名言:"所有的人都是设计师。几乎一切时候我们的所作所为都是设计。因为设计是人类最基本的活动。为一件渴望得到而且可以预见的东西所做的计划、方案就是设计的过程。任何一种试图割裂设计,使设计仅仅为'设计'的举动,都是违背设计先天价值的,这种价值是生活中潜在的基本模型。设计是创作史诗,是绘制壁画,是创造绘画杰作,是构思协奏曲。设计又是清理抽屉,是烤苹果派,是玩棒球时的选位,是教育儿童。总之,设计是为创造一种有意义的秩序而进行

的有意识的努力。"这段话既是独到的设计批评，又是广义上对设计的解释。然而，作为批评对象的设计品，往往是指狭义上的。其具体分为工业设计、工艺美术、女性装饰品、服装、美容、舞台美术、电影、电视、图像、包装、展示陈列、室内装饰、室外装潢、建筑、城市规划等。

图7-1 可口可乐瓶 亚历克斯·塞缪尔森

设计批评者是指设计的欣赏者和使用者。批评者的批评活动可以诉诸文字、语言，也可以体现为购买行为。由于设计必须被消费，有大量的批评者就是设计的消费者。如果你购买了一把椅子，那么你就是这把椅子的设计批评者。设计与艺术不同，它不可能孤芳自赏，也不能留到后世待价而沽，设计必须当时被接受，被社会消费。这是由设计本身的目的性决定的。设计的这一特殊性质，使得设计批评没有可能形成独裁，不可能由哪个权威一锤定音，而要通过消费者自己判断。从深层来讲，设计包含广泛的民主意识，设计批评者即消费者，其有选择地购买体现了这种民主性（图7-1）。

设计批评者有集团性。由于设计的实用特征与社会特征，其消费者往往表现为集团批评者，即消费者分为若干文化群体，每个文化群体表现出不同的消费倾向。作为现代设计必要手段的市场研究正是通过对消费者的分类，对集团批评者的具体分析，为设计定位提供必需的背景资料的。计算机的发展为集团批评者的分类精细化提供了越来越多的可能性，使设计能够与更小的集团进行"对话"，而集团单位的缩小意味着其批评可以在内容上更加丰富、个性化。

设计批评者除了以消费方式进行批评外，还可以通过文字、言论发表批评意见。这类批评者的影响超越了个人范围，其批评意见可能影响到消费者的购买倾向，甚至直接影响到设计师。如拉斯金对1851年"水晶宫"博览会的猛烈抨击与他所宣扬的设计美学思想，很大程度上影响了当时英国公众甚至大洋彼岸的美国公众的趣味，并且直接引导了莫里斯和他发起的工艺美术运动。

二、批评者的多重身份

诉诸文辞的设计批评者有着广泛的背景，包括设计理论家、教育家、设计师、工程师、报纸杂志的设计评论员和编辑、企业家、政府官员等，他们以不同的社会身份、不同的立足点评价设计，表现出设计批评的多层次性。这里"层次"指的不是高低差别，而是相对不同目的需求的批评取向。如英国、美国的政府官员时常介入设计批评，因为每一次国际博览会后他们都要为其做书面报告。连英国维多利亚女王也曾为"水晶宫"博览会大发宏论，因为她的丈夫阿尔伯特亲王就是这次博览会组织委员会的主席，而她的评论也主要立足于为她的国家赢得荣誉。撒切尔夫人任英国首相时，面对亟待振兴的英国经济专门谈到了设计的价值，并断言设计"是英国工业前途的根本"。

设计家介入批评是设计界的一个常见现象。虽然艺术家涉足艺术批评也不乏其人，如19世纪以法国为中心，艺术家大量卷入艺术批评，20世纪中期以美国为中心活跃在批评界的艺术家也大有人在，但其数量、比例与批评造成的影响与设计界相比是不可同日而语的。原因在于，设计同时是审美活动、经济活动、社会活动，设计特有的时效性意味着设计家介入批评具有直接影响。许多声誉卓著的设计家也是了不起的设计批评家，他们编辑设计杂志，发表演说，在一所或多所大学任教，著书立说等。如包豪斯学院的创建人格罗皮乌斯除了在建筑和设计上有杰出贡献，也是现代主义最有力的代言人之一。他是教育家、作家、批评家，是将包豪斯精神带到英国又传播到美国的人（图7-2和图7-3）。

图 7-2 "选择"电动打字机 埃利奥特·诺伊斯　　　　图 7-3 叠架椅 沃纳·波顿

第二节　设计批评的标准

一、设计批评体系的参照标准

根据设计的要素和原则，可以创立一个评价体系。当前中国评价设计采用的参考坐标是设计的科学性、适用性及艺术性，这三方面包括了技术评价、功能评价、材质评价、经济评价、安全性评价、美学评价、创造性评价、人机工程评价等多个系统。不同国家和地区沿用的评价标准存在差异，但由于处于同一时代背景之下，它们又具有许多基本的共同点。

对这些标准，不同类型的设计各有侧重，如产品设计特别强调技术，广告设计强调信息，室内设计强调空间，包装设计强调保护功能等，然而，对于具体的某一设计而言，全面考虑其各项评估指标是十分必要的，仅满足一个或某几个评估系统并不能保证整个设计的成功（图7-4）。例如20世纪70年代轰动全球的协和式飞机的设计，由英、法两国上千名飞机设计师和工程师用两年时间共同完成，它在功能上远远超过当时仅有的另一种超音速民用飞机——苏联的

图 7-4 协和式飞机

Tupolev Tu-144，而在审美上更是有口皆碑。但由于该飞机造价过高，仅生产了16架便耗费英、法两国30多亿美元。法国拥有5架，英国拥有6架，还有5架卖不出去。超音速飞机耗油量很大，同时由于噪音过大，许多国家，包括美国在内，都规定协和式飞机只能在海域上空飞行。因此，总体而言，协和式飞机的工业价值相当低。

对于同一设计作品，批评者由于立足点不同可能采取不同的评价尺度，如设计师强调创意，企业强调生产可靠性，商家强调市场，政府强调管理，然而标准的分离现象最典型的莫过于设计者与使用者参照标准的反差。举一个引人注目的例子，20世纪60年代美国路易斯安那州和密苏里州的普

鲁特艾格住房工程在完成时备受好评，美国建筑学会的建筑专家给它评了一个设计奖，认为这项工程为未来低成本的住房建设提供了一个范本，然而与之相反的是，那些住在房子里的人们却感觉设计是失败的。这个工程的高层住房设计被证明不适合住户的生活方式：高高在上的父母无法照看在户外活动玩耍的孩子；公共洗手间设置得不合理，使大厅和电梯成了实际上的厕所；住房与人不相称的空间尺度，破坏了居民传统的社会关系，使整个居住区内不文明与犯罪的活动泛滥成灾。16 年后，应居民的请求，该住房大部分被拆毁了。

普鲁特艾格住房工程显示了住房在被居住之前建筑专家们是怎样评价设计的（根据静止的视觉标准）和怎样认为它是成功的。普鲁特艾格住房工程的居民则是根据住在房子里的感受，而不是仅通过它的外表形成自己的批评。在一个会议上，当问到居民们对这些被设计家称颂备至的建筑有何感想时，居民的回答是："拆了它！"美国 20 世纪 60 年代建造了许多不成功的高层建筑街区，其失败集中表现了设计者与使用者的批评标准是如何不一致的。运用效果图这种手段确定设计方案带来了制作和策划的分离，以及后来设计和使用的分离。这也造成了对设计进行评价的两种标准——设计者和产品使用者各自不同的标准。现代产品设计主要是依靠模型。模型能够进行更大规模的产品试验，并有利于增进生产可行性，但它经常产生一个结果，即在满足人们的需求方面出现偏差。自进入工业化时代，全部产品设计都具有设计和制作严格分离的特征，因而不可避免地产生了批评标准的二重性。

二、设计批评标准的历史性

1. 设计批评的标准问题

设计批评的标准会随时间的推移、社会的发展而不断演化。批评标准从根本上来说是一个历史的概念，时间、地域和文化的差异造成了人们对设计要素的不同理解。设计的发展反映了人类科学技术、意识形态、政治结构等多方面的变化，设计批评在每一个时期对于设计要素表现出不同的倾向。

功能本来是具有共性、相对稳定的标准，然而设计的功能可能发生转移，同一设计会因时代的不同而满足不同的功能要求。例如，金字塔原本是作墓葬之用的，并具有礼仪、宗教功能，但现在其功能发生了转移，成了审美及学术研究的对象。

德国的广播始于 1923 年。1933 年，德国已有多家小型地方电台，主要由帝国广播协会监管。希特勒上台后，宣传部长戈培尔将此权力集中于自己手下。1933 年 7 月起，帝国广播协会归宣传部下属的广播局管理。全德国所有地方电台都要接受内政部监管，各电台还需专设一个文化委员会以监控广播节目。国家社会主义的广播方针，用某位官员的话说，即广播乃宣传工具，可以塑造德国的国民性与意志力。为使广播走进千家万户，传达德国政府的声音，当局于 1933 年 5 月开始大量生产一种廉价收音机，名曰"人民收音机"（第一个型号为 VE301，乃为纪念 1 月 30 日元首上台的大喜日子，售价 76 马克，见图 7-5）。1939 年，更为廉价的新品出现了，它比 VE301 小巧，只需 35 马克。1933 年，德国的收音机产量为 450 万台。

图 7-5　VE301 人民收音机

1941年，增至1 500万台。具有讽刺意味的是，这样的设计更多地体现了包豪斯建筑学院派的现代主义美学，而不是希特勒试图在艺术中提高的民族主义和虚假的古典美学，在这种收音机投入生产的同年，包豪斯被纳粹查封。

随着时代的变迁，功能概念的内涵也在拓展、演变。18世纪的设计理论中，功能以"合目的性"的形式出现，直至整个"功能领导形式"的现代主义时期，功能都是指设计满足人们的一种或多种实际需要的能力，其含义是物质上的。到了后工业时代，功能有了全新的解释，"是产品与生活之间存在的一种可能的关系"，即功能不是绝对的，而是有生命的、发展的。功能的含义不仅是物质上的，也是文化上的、精神上的。产品不仅要有使用价值，更要表达一种特定的文化内涵，使设计成为某一文化系统的隐喻或符号。

设计一旦投入生产，便成了一种有形的、具体的现实，在社会中带有具体目的，而社会环境决定了它的形式如何被理解、被评价。因此，可以说设计的社会功能不是固定的、绝对的，而是变化不定的、有条件的。

2. 设计批评标准的历史演变

最先将设计批评标准问题推向前台的是英国工艺美术运动。这个运动为机器产品提出了一个更高的标准，使工艺的价值延伸到了设计领域。它以中世纪的手工业为楷模，以中世纪的浪漫主义为设计理想，与其时代机器大生产的社会现实背道而驰：一方面，手工业可以缩小设计者、生产者、销售者、消费者之间的距离，使设计者和生产者从观念上和生产上对设计作品倾注更多的爱心；另一方面，工业大生产意味着产品成本的降低和产品价格的低廉。工艺美术运动的批评标准后来让位于机器美学的批评标准。然而，设计在历经现代主义运动之后，工艺美术运动的批评标准在20世纪60年代又有了回归之势（图7-6至图7-8）。

现在处于后现代设计时期，工艺美术运动与后现代两个时期的批评都表现出对机器专制的反感，前者出于对工业大生产的担忧和缺乏了解，而后者不排斥科技进步，因为正是依赖高新技术，如计算机、合成材料等，设计才可能实现其多元化、个性化的目标。设计批评的标准随历史而演化，因时尚而不同，而时尚又表现出一定的历史循环性。所谓循环并非回到原点，而是在新的社会条件下的历史回响。机器美学在19世纪末兴起。欧洲各国都兴起了形形色色的设计改革运动，它们在不同程度上和不同方面为设计批评新观念的发展做出了贡献，其中最为突出的是德意志制造联盟。第一次世界大战之后，现代主义的信条在欧洲各国确立。艺术的纯形式主义批评为工业产品的

图7-6 圣三一教堂 亨利·霍布森·理查森

图7-7 斯坦登住宅 菲利普·韦布

图7-8 壁纸 威廉·莫里斯

几何形态进入美学范畴奠定了基础。对于设计批评而言，功能、技术、反历史主义、社会道德、真理、广泛性、进步、意识以及宗教的形式表达等概念，成了批评家最常用的语汇。各国的设计逐渐打破了民族的界限，形成了国际风格。"国际风格"冷漠、缺乏个性和人情味的设计，使人们越来越感到厌倦，20世纪60年代设计家们推出了"波普"设计，以迎合大众的审美趣味，打破了所谓高格调与通俗口味的差别。从此，色彩和装饰被重新重视，一些古典的视觉语汇被重新启用，历史主义东山再起。"后现代主义"作为一个设计批评的概念，始于20世纪70年代詹克斯（Charles Jencks）发表的建筑理论。后现代主义代表了人们对现代主义理想的幻灭，人们失去了对进步、理性、人类良心这些现代主义信念的信心。

可以看出，设计批评的标准又发生了重大转变。现代主义的"生产"理想转向了"生活"理想，过去宣扬设计的广泛性，通过设计的理念引导消费者，而今转为尊重消费者、尊重个性，使设计适应消费者的情感要求。从意大利孟菲斯集团、阿基米德集团的设计，美国、英国工艺美术的复兴"高感觉"的追求中，可以看出"感觉"成分设计地位的提高。

后现代主义的设计批评将重点由机器和产品转移到了过程和人，消费者的反应成为检验设计成功与否的决定因素。设计的"消费者化"与灵活性成为设计的必要特征和手段。为了适应各不相同的消费群体，甚至为了满足个人爱好，机器大生产逐步地调整为灵活的可变生产系统，市场研究成为设计不可或缺的环节。

设计批评随着时代的变化、社会的发展而更换着标准。整体来看，标准是运动的，表现出明显的历史性和相对性。工业设计的每一项实践无不渗透了美的创造。一件技术先进、功能合理的产品并不能包含作为优秀设计的所有价值判断。对待实用品，人类从未放弃过超越功利性的艺术追求，工业产品更是如此。自近代以来，即使再先进的产品，人们也从未对其刚诞生时的那种由技术决定的形象满意过，而寻找形式更优雅的改进设计始终进行着。不仅如此，工业设计还联系着现代社会广泛群体的一系列价值观念，产品往往成为某种生活方式的象征，并包含着联系人们情感的种种含义。

20世纪80年代初，当英国电话通信部欲将街头传统的红色电话亭（图7-9）改为一种全新的现代形式时，却引起了一些公众的强烈抗议。他们全然不顾新的设计在使用上更加先进，只为失去一种久已熟悉且已成为强烈标志的形象感到不满。因此，美的创造是至关重要的，并且是复杂的，也是一个时代价值观念的综合表现。而工业设计最突出的特征，就是要在职业和大众之间——个体和群众之间做出平衡和抉择。

图7-9　英国的红色电话亭

第三节　设计批评的方式

一、国际博览会

以检阅世界最新的设计成就，广泛引发社会各界的批评和购买行为的国际博览会，其起源可追

【作品欣赏】2015 米兰世博会十大展馆

溯到1851年在英国伦敦海德公园举行的"水晶宫"国际工业博览会。这次博览会在设计史上具有重要意义，它暴露了新时代设计中的重大问题，引起激烈的争论，使致力于设计改革的人士兴起了分析新的美学原则的活动，起到了指导设计的作用。自此，国际博览会这一形式被固定下来，频频举办，每一次在不同城市举行，由该国政府出面承办。展览主要在工业国家举行，但展品是全球性的，包括非洲、亚洲国家的工艺品、家具等（图7-10和图7-11）。

博览会这一批评形式的运作方式如下：首先，展品要想入选必须经过博览会展品评选团的专家认定，这是一个审查批评的过程；其次，在博览会期间和会后，展团的互评、观众的批评、主办机构的批评、各国政府官员的评论和报告，以及厂家及消费者的订货，反映出这种设计批评形式的广泛影响和独特作用（图7-12）。

无论博览会成功与否，其社会效应总是直接的、超国界的，而且是多方面的。每一届国际博览会都有一个关注的焦点或争议的主题，频频举办的博览会除了推动设计批评和设计发展，同时有效地促进了各国的工业化竞争。自1851年伦敦"水晶宫"博览会以后，接踵而来的著名博览会有1853年的纽约博览会；1855年、1867年、1878年的巴黎博览会；1876年的费城博览会；1889年的巴黎博览会；1893年的芝加哥博览会；1896年的柏林博览会；1898年的德累斯顿博览会；1900年、1925年的巴黎博览会；1939年的纽约博览会；1962年的西雅图博览会；1970年的大阪博览会；1974年的华盛顿博览会等。自1851年开办以来，国际博览会这一批评形式对现代设计运动产生了巨大的影响和推动作用，事实上，博览会本身就是现代设计的一部分。

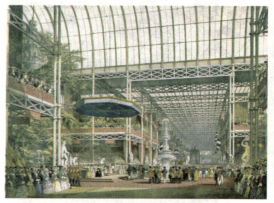 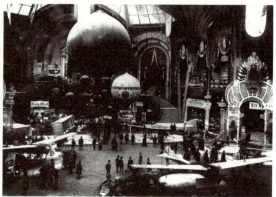

图 7-10　伦敦"水晶宫"室内设计（一）　　　图 7-11　伦敦"水晶宫"室内设计（二）

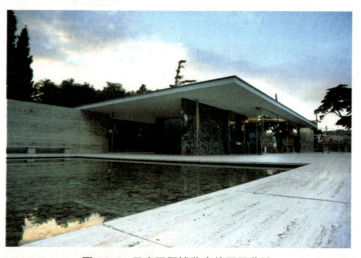

图 7-12　巴塞罗那博览会德国展览馆

二、集团批评

集团批评包括审查批评与集团购买。审查批评指的是设计方案的审查集团以消费者代表的身份对设计方案进行审查与评估,以及设计的投资方与设计方进行谈判磋商的过程。这种批评由特定集团承担,包括专家群体、投资方、政府主管部门、使用系统的主管甚至生产部的代表。他们从消费者的角度,以市场的眼光对设计方案进行分析和综合审查,包括审查图纸、样品、模型以及试销效果。

集团购买是消费者直接参与的设计批评。所谓集团购买是指消费者表现为不同的购买群体,而每个群体都有其特定的行为、语言、时尚和传统,都有各自不同的消费需求。不同的消费群体即不同的文化群体,而各种市场的并存反映了不同文化群体的集团批评。现代设计便是抓住了消费集团的群体特征并且有意地强化这些特征,消费者的集团购买则接受了这种对自己集团特征的概括与强调,同时反过来进一步巩固集团特征。例如,麦当劳快餐的主要消费对象是少年儿童,它的设计就紧紧抓住儿童心理,在套餐 CI 形象上,在销售、策划中都将儿童特征予以突出、夸张,以吸引集团消费者。集团消费除了与这个文化群体固有的特征有关,跟消费者的从众心理也有关系。集团是一个安全地带。集团批评是消费者自我无意识的反映。集团批评这一形式被公司的市场机构高度重视,他们所做的广告分析、市场定性、定量研究,都是以消费者的集团批评为研究框架,通过对个体意见的统计归纳,实现对集团特征的最准确、最适时的把握,使自己的产品在设计更新上更好地迎合集团批评。事先了解集团批评是设计成功的基本条件,也就是说,产品必须主动地选择它的批评者,使自己跻身特定的群体之中。

譬如,一种新的饮料选择了年龄在 6~17 岁的消费者,那么饮料的广告设计、包装设计、口味配方、货柜陈列、促销策略,都必须围绕这个集团的诉求点,针对其心理特征、购买习惯、购买力、空间行动等特点进行。20 世纪 60 年代以来,工业自动化程度的不断提高,大大增加了生产的灵活性,使小批量的多样化生产成为可能。大厂家多采用计算机辅助制造,在可编程控制器、机器人和可变生产系统的帮助下,使设计可以在多样性和时尚上面下功夫,更好地满足集团购买的需求。计算机辅助设计也促进了设计多元化的繁荣,并且与集团批评者建立起更好的合作界面。至于现代主义设计,则是以大批量销售市场为前提的,因而它必须强调标准化,将消费者的不同类型的行为和传统转换为统一的模式,并依赖一个庞大均匀的市场。其设计的指导思想是使产品能够适用于任何人,但结果往往事与愿违,产品反而不适用于任何人。从 20 世纪 60 年代开始,均匀市场消失,面对各种各样的集团批评,设计只能以多样化战略来应付,并且有意识地向产品注入新的、强烈的文化因素。

集团批评本身带有大量的文化因素。20 世纪 60 年代,对残疾人日常生活的关注成为社会舆论的一个主题,甚至是一个时髦的话题。1969 年《设计》杂志有整整一期都在讨论这个设计题目,即所谓的"残疾人设计"(Design for Disabled)。还有女性集团批评,这是一个很大的概念。女性作为一支庞大的购买主力军,其集团批评一直是商家研究、分析的对象(图 7-13 至图 7-15)。

图 7-13 屏风 爱莉·格雷

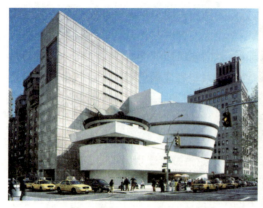
图 7-14　古根海姆美术馆

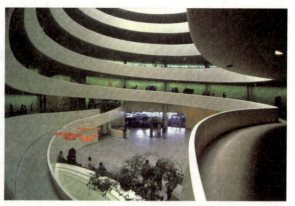
图 7-15　古根海姆美术馆

第四节　我国设计批评的现状

20 世纪 80 年代之后，我国的设计行业开始兴起。如今，设计、设计批评以及其他相关领域蓬勃发展，社会对设计的认识也越来越成熟和全面。但是，与欧美经济发达地区相比，我国的设计及设计批评还没有形成完整的体系，一些问题仍有待解决。

第一，设计的地位没有达到应有的高度。早在 1927 年，美国通用汽车公司就成立了世界上第一个企业内部的设计部门——艺术与色彩部。从此，设计在产品生产过程中发挥的作用日趋关键。近年来，设计的价值更为突出，成为产品的核心。从最先的市场定位、开发，到针对不同消费群体的功能设计和消费心理把握，再到最后的产品成型，设计是否全面、细致、到位、巧妙，直接影响到企业的经济效益，甚至决定企业的成败。所以，英国提出"设计了，就好多了"的口号。然而，我国的很多企业并没有意识到这一点，他们基本是依靠低价位、廉价劳动力、原材料粗加工等赚取微薄的利润，只有通过大批量生产，才能实现资本积累。以服装产业为例，我国的服装成衣出口量位居世界第一位。可是直至今日，我国始终没有一个知名的国际品牌。这不是质量问题，我国不少企业流水线的机器设备之优良令前来参观的外国专家惊叹。这其实是设计问题，设计没有在生产中发挥它应有的影响力。

第二，设计与制造业脱离。有些人认为，我国到目前还没有自己的设计。这话未免偏颇，在国际上举办的设计比赛中我们经常能看到来自我国的设计品。然而，设计的最终目的是将产品批量制造，投放市场，而我国的设计师，特别是学院派的设计师忽视了这一点。他们设计产品很少考虑成本及制造的可行性，比如，他们设计的汽车外观在我国制造业的现有条件下根本不能制模。一件设计作品应能够分解为一系列简单工艺的组合，能够完成工业化的批量生产，有很高的质量可靠性，加工成本相对低廉，劳动生产率尽可能最高。设计一直处于两个具有一定矛盾性的需求最大化之间（顾客需求最大化→设计→企业利润最大化），力图达到一个平衡点。能达到这个平衡点的设计品，就是一件优秀的设计品；能达到这个平衡点的设计师，才是优秀的设计师。

第三，我国的设计师不能成为设计品最有发言权的决策者，他们的建议很多时候得不到真正的采纳，在国外，设计总监是极其重要的职位，一件产品的最终外观是由设计总监决定的，其他人没有权力干涉（图 7-16 和图 7-17）。而现在国内的一些地方在讨论设计方案时，甚至采用听取广大群众建议的方法，最后得到一个"百花齐放"的结果，更加难以商定。提高设计师的决策地位，对于我国设计业的发展十分重要。

图 7-16　"布什"电视机

图 7-17　"赫姆斯宝贝"打字机

而设计批评的发展更不如设计产业。翻看国内几种比较著名的设计杂志，绝大部分文章都是在阐述某种设计现象或是介绍某件设计品，设计批评失去了它真正的意义。设计批评的研究方法和切入点有很多，比如市场分析、消费者心理研究、功能评判等。然而，有相当数量的设计批评者运用理论时不能结合实际，往往是形而上的泛泛而谈，无法针对某一专业领域进行深入讨论，因此没有太多的指导意义。这也从侧面反映出另一个问题：设计批评者既不甚了解设计业，也不甚了解制造业；既无法对其中任一领域进行深入研究，也不能将两者有机结合。此外，我国的设计批评者没有抓住我国设计行业的脉络和特色。诚然，欧美国家的设计行业及其相关领域已发展近百年，具备极为丰富的经验，但是我国的设计批评者不能简单地引入这些概念，而应把理论消化吸收，充分考虑中国本土的情况，这样制定出的设计业未来发展方向才切实有效，避免"邯郸学步"的事情发生。

设计批评的现状引发我们对我国设计界存在的问题进行深刻的反思。首先，设计界应加强对设计理论教育的建设。在现代设计发展的一百多年的历史中，我国企业大力推广和广泛应用设计以获取巨额利润，却没有发展相应的设计理论。在继续发展的过程中，由于设计理论的缺乏，设计发展的混乱，国内难以形成健全的学科体系，越来越多的人认识到它对市场的巨大作用，迫切要求进行设计理论的研究。目前，国内许多大专院校虽然开设了一些设计理论课程，但大多不够系统、成熟，还需要进一步加强（图 7-18）。

其次，应普及设计教育，尤其要逐步提高社会大众的设计审美水平。我们的基础教育缺少设计审美和设计鉴赏内容，以致大众对惨不忍睹的设计环境表现得冷漠而麻木。当然，设计教育业内也出现了可喜的变化，如现在许多综合性大学把艺术鉴赏

图 7-18　书籍封面设计　王志弘

课作为必修课，素质教育当中也提到了艺术修养问题。我们更需要教育界、文化界甚至政界的参与和支持，只有发动全社会关心艺术设计，我国的设计现状才能有根本的改观。这一点应该向世界设计大国学习，如日本长期把设计作为"经国之本，强国之术"，举国上下奉行"设计兴国"的决策；意大利设计师的社会地位很高，社会各界对设计非常关心，设计革新成为时尚；斯堪的纳维亚因所处地理环境的特殊性，社会各界对设计倾注心力，公众参与，政府支持，设计文化基础深厚。

再次，应建立设计批评的理论阵地，开辟设计批评的自由论坛，如出版物、协会、研讨会等。只有在传播媒介的作用下，一种思潮才可能以具体的形态出现。设计批评的效应通过批评家的活动体现出来，最重要的是以文字写作为特征的理论批评。目前我国艺术设计类的刊物不在少数，但商业性和信息性的内容占较大比重，以致学术品位普遍不高，偏重于设计作品介绍，设计批评只褒不贬，言辞中庸，空洞浮泛，缺少说服力。各艺术设计门类刊物缺乏相互借鉴，以致艺术设计界的学者极为尴尬，退而求其次，在一些非专业性的刊物上发表学术论文。国内设计师协会大多为半官方半民间性质，以地方自办居多，活动相对独立，而我国艺术设计界应有一个学术性较高、定期举行的规范化的设计批评研讨会。一个规模较大、学术性较高的艺术设计批评理论奖，应由一个在界内拥有较高权威的组织来操办。同时，我们急需开辟一个自由论坛，鼓励设计的异音，如网上论坛、报纸专栏等，只有提供广泛的言论空间，才有可能真正调动起社会各界的言论积极性，发掘优秀的评论专才，发挥设计批评的威力。

当前，我国设计已有了突飞猛进的发展，无论观念，还是技术、设备都逐渐向设计大国靠拢。在 21 世纪，人类已经进入了一个设计的时代，时代呼唤设计批评。当然，我国的设计批评理论研究还停留在初始阶段，在对我国设计批评的现状直接阐释的背后，还存在着批评的批评，即对批评方法和批评美学的研究。如何运用设计批评为现代设计服务是值得探讨的，对于这个需要几代人共同努力探讨的问题，从业者们应该共同解决。

 本章小结

 本章内容围绕设计批评展开，具体涉及设计批评对象与批评者、设计批评的标准、设计批评的方式、我国设计批评的现状等，旨在帮助学习者深入系统地了解设计批评相关知识。

 思考与实训

 1. 简述设计批评标准的历史演变。
 2. 设计批评的方式有哪些？

第八章 设计心理学

CHAPTER EIGHT

知识目标

了解设计心理学的定义及其在设计中的意义和作用,熟悉人性化设计的心理学因素,掌握基本的广告心理策略。

能力目标

能够灵活运用设计心理学知识进行艺术设计。

设计师设计一个新的产品,能引起人们的注意是增强视觉效果的首要条件。设计能否使消费者注意并被理解、领会,使其形成稳固的记忆,是和作用于人的眼、耳等感觉器官的文字、色彩、图形以及声音等是否具有独特性分不开的。"注意"是心理认识活动过程的一种特征,是人对所认知事物的指向和集中。注意现象不是一种独立的心理过程,人们无论在知觉、记忆或思维时都会表现出注意的特征。设计中心理学的应用无处不在,随着市场经济的不断发展,了解和研究设计心理已成为生产者和设计师的出发点。

心理学是研究人的心理现象和活动规律的科学。它从人的心理过程(认识过程、意向过程)和心理特征(能力、性格、气质)来研究人的心理现象和心理活动。心理学研究工作越来越多地与实际应用结合,逐步成为应用性学科。设计心理学是产品设计与消费心理学交叉的跨自然科学和社会科学的一门综合性的边缘学科,它将心理学的规律和研究成果运用于设计实践,通过分析和研究设计中各构成要素的心理学特点和规律,指导设计师设计出满足市场和用户心理需要的产品。作为一门新兴学科,设计心理学很好地解决了如何把握消费者心理这一设计中的难题,进而使产品的创新设计成为具有科学依据的行为(图8-1)。

图 8-1　德国 4711 品牌香水广告

第一节　设计心理学的定义

设计心理学，源于美国认知心理学家唐纳德·A·诺曼所做的被称为"物质心理学"的研究，由于其研究内容接近于设计心理学，所以其著作 The Design of Everyday Things 被译成了《设计心理学》。作为一名认知心理学家，他在该书中写道："设计实际是一个交流过程，设计人员必须深入了解交流对象。"中国学者李彬彬在其专著《设计心理学》中对设计心理学的定义是："设计心理学是工业设计与消费心理学交叉的一门边缘学科，是应用心理学的分支，它是研究设计与消费者心理匹配的专题。"湖南大学赵江洪教授对设计心理学的定义是："设计心理学属于应用心理学范畴，是应用心理学的理论、方法和研究成果，解决设计艺术领域与人的'行为'和'意识'有关的设计研究问题。"

由此看来，设计心理学是设计学科与心理学学科交叉发展后分离出来的一门新兴的应用性边缘学科，它将心理学的规律和研究成果运用于产品设计实践，通过分析和研究产品各构成要素的心理学特点和规律，指导设计师设计出满足市场和用户心理需求的产品。

第二节　设计心理学在设计中的意义和作用

设计强调以"人"为出发点，最终达到为人使用的目的。在人与产品的关系中，作为主体的人，既是自然的人也是社会的人。在自然方面，人性化设计要研究诸如人体形态特征、人的感知特性和人的反应特性，人在工作和生活中的生理特征和心理特征等。人性化设计在社会方面的研究内容包括：人在工作和生活中的社会行为、价值观念、人文环境等，目的是解决产品如何适应人的各方面特征，为使用者创造安全、舒适、健康、高效的工作和生活条件。人性化设计具有很强的针对性，包括特定的人或人群，不同的性别、年龄、消费水平等，这就要求设计师以适当的设计表现手法满足他们的需求。而设计心理学解决的恰恰是设计过程中一系列"人"的问题。

设计是以消费者为中心，满足消费者全方位需求的活动，这就决定了研究消费者心理活动是设计之初必做的课题。当代的设计无不重视心理策略，产品设计比较发达的国家，诸如德国、北欧各国、日本，都把对消费者心理的研究作为高品质设计的前提。

设计是一个复杂的过程，诸多因素要求设计必须遵循一定的规律进行，人性化产品设计更是如此。设计心理学在很大程度上对各类设计具有指导和约束的意义，设计心理学作为人性化设计的理论依据，很好地解决了设计过程中的一系列关键问题，诸如人性化设计的目的、如何进行人性化设计、怎样的设计才称得上是人性化设计等，可以说离开设计心理学的支撑，所谓的人性化设计就会成为一纸空文。随着人们对各类设计的要求越来越高，人成为设计最主要的决定因素。人们不仅要求获得商品的物质效能，而且更加需要满足自身心理需求。

例如平面广告设计，设计师要根据不同的消费群体的具体情况做出不同的色彩设计及色调的艺术处理。色彩的物理性能，使人们对色彩的明度、纯度等产生了相似而又不完全相同的感知。熟悉和了解这些倾向，对色彩在平面广告中的运用将大有裨益。色彩在掺入了人们的生活经验、思想感情之后，变得更富有人性和人情味（图8-2至图8-5）。

图 8-2　金银花卧室　威廉·莫里斯

图 8-3　科隆动物园平面广告（一）　　　图 8-4　科隆动物园平面广告（二）　　　图 8-5　西尔斯光学平面广告

第三节　人性化设计的心理学因素分析

一个好的设计应该具备如下几个特点：满足使用者的功能结构要求，保证使用方便与安全；造型美观，符合使用者的审美需求，与同类产品有显著不同；与使用环境协调一致；令使用者感到物有所值。这就要求设计师通过分析和研究产品各构成要素的心理学特点和规律，设计出满足市场和用户心理需求的产品。

一、功能心理

产品是具有物质（实用）功能，并由人赋予一定形态的制成品。产品设计的目标是实现一定的功能。人们购买产品是为了满足各种生活、办公等需要，不为人所需要的产品就是废物。这就是人们常常说"功能第一性"的缘由。产品实用功能的价值是以需要和需要的满足为主要标志的。

二、使用心理

产品是供人使用的，是人们工作和生活中的一种工具，是人的功能的一种强化和延伸。产品的物质功能只有通过人的使用才能体现出来，所以产品的功能与人的功能间具有直接联系。现代生活中，人们要求有较高的生活质量，使用产品时感到方便、温馨、舒适。这些均要求设计师在进行产品设计时，从使用性出发，使人和产品实现高度的协调（图 8-6 和图 8-7）。

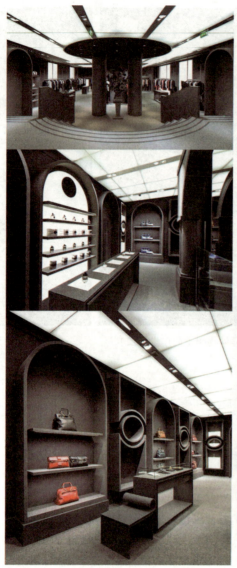

图 8-6　巴黎维克多&罗尔夫服饰旗舰店设计　　图 8-7　Ford Jekson 木质保龄球果汁饮料瓶设计

三、审美心理

好的产品不仅具有物质功能，还可以通过外在形式唤起人的审美感受，满足人的审美要求。产品与人的这种关系就是设计的审美功能，这是一种精神功能或心理功能。设计的审美感建立在人的情感的基础上，审美感受直接来自人对产品外观形态、色彩、肌理的感知，是理解、想象、情感等多种心理活动的结果。一个产品的外在形式能够引起消费者的审美愉悦，它便有了一种"效用"或"价值"，即具有了"审美功能"。审美是人类特有的一种社会性需要，是产品价值的重要组成部分。一个设计良好的产品，它的形态、色彩、肌理等能使人产生各种感受，这些感受大致可分为两类：功能性的感受与情感性的感受（图 8-8）。

1. 功能性的感受

功能性的感受是人的生理反应。形态的力感与柔和感、动感与稳定感是通过产品的形体及线条体现出来的。力感是产品所显示的气势，例如直线刚直、严谨，高层建筑通过垂直线主调，引导

人的视线向垂直方向延伸，从而取得挺拔向上、高大雄伟、刚劲庄重的视觉效果，其体现为"力"的美。以斜线为主调的造型则给人以活泼、生动、变化的"动"感。以曲线为主调的造型给人以活泼感，流线型主调给人以柔和感，而对称结构及上小下大结构则呈现出稳定感（图 8-9）。

2. 情感性的感受

情感性的感受主要源于联想。色彩与肌理的冷暖感、软硬感，以及兴奋与

图 8-8　Anjali 刀具宣传海报

沉静感、华丽与朴素感、愉快与忧郁感等感受中也包含联想的因素，其往往是与自然物相联系而产生的情感。然而，与功能性的感受不同，情感性的感受要复杂得多，它因人而异，又受情感起伏、年龄增长、生活遭遇等变化的影响。例如，就色彩心理而言，不同时代和社会的人，因政治制度、思想意识、物质财富、生活方式而形成不同的社会心理，其将决定人的色彩心理；不同国家、民族、宗教信仰的人，其气质、性格、兴趣等常反映在对色彩的喜恶上；生活在不同地区和环境中的人，色彩心理也不同，农村人受大自然的平静色调和室内采光环境的影响，偏爱鲜艳色调，城市人则因人口密集、噪声和快节奏的生活环境的影响，而追求雅致、文静、舒适的色调；不同性别的人对色彩的爱好也不同，并会随年龄增长而变化；人还会因经历、修养、情绪及场合的不同而形成不同的色彩联想。联想使色彩物化、情感化。

高级情感是人类特有的一类情感。它既受社会制约，又对人的社会行为起积极或消极的作用，它主要可分为三大类：

（1）道德感。指人们的道德需要是否得到实现或满足所产生的体验，它和道德信念、道德判断密切相关，是道德意识的具体表现。道德感包括爱国主义情感、国际主义情感、集体主义情感、人道主义情感、义务感、责任感、友谊感、自尊感等。

（2）理智感。指人们的认识和追求真理的需要是否被满足所产生的体验。这类情感和人的认识活动、求知欲、探究感、怀疑感紧密联系在一起（图 8-10）。

（3）美感。指人们按一定的审美标准，对客观事物，包括人在内进行欣赏、评价时所产生的情感体验。符合美感需要的对象都能引起美的体验。例如，锦绣河山、艺术珍品、名胜古迹、文艺表演、体育竞赛、历史文物等都极易引起人们对美的体验。

图 8-9　Israir 旅行社宣传海报

图 8-10　Berrge Tattoo 宣传海报

四、消费心理

设计师应善于站在消费者的角度审视自己的作品。消费者对产品的要求无非有三个方面：实用、美观、经济。消费心理是心理学的应用领域之一，它主要研究大众购买商品的心理过程，即研究消费者在购买商品的过程中涉及的心理现象、本质、规律及方法。了解消费者的心理及行为特点是未来设计发展的核心着眼点。

当今企业正面临前所未有的激烈竞争，市场正由卖方垄断向买方垄断演变，消费者主导的营销时代已经来临。在买方市场上，消费者面临更为复杂的商品选择，这一变化使当代消费者心理与以往相比呈现新的特点和趋势，这些特点和趋势主要体现在以下七个方面。

1. 消费个性化趋势增强

根据大型市场调查结果，大众消费需求已由技术高档型转向应用个性化。产品质量、技术含量和性价比成为消费者对产品的基本要求，个性化应用方案和智能化功能配置成为产品受青睐的重要因素。据中国社会调查事务所对消费心理的调查研究结果可知，82.2%的35岁以下的年轻人有求新求奇心理，认为商品的款式、流行样式很重要，讲求新颖、独特。最典型的例子就是现在流行的个性化家电。国内家电厂家也相继在互联网上推出了定制家电的服务，在保证基本功能的情况下，消费者可以对功能、外观提出自己的要求或者在厂家的模块库里自主选择。所以，个性化消费品的未来前途非常光明（图8-11）。

图 8-11　人像摄影

2. 消费行为趋于主动

在社会分工日益细化和专业化的趋势下，即使在日常生活用品的购买中，大多数消费者也缺乏足够的专业知识对产品进行鉴别和评估，但他们对于获取与商品有关的信息和知识的心理需求并未因此而消失，反而日益增强。这是因为消费者对购买的风险感随选择的增多而上升，而且对单向的"填鸭式"营销沟通感到厌倦和不信任。尤其在一些大件耐用消费品（如计算机）的购买上，消费者会主动通过各种可能的途径获取与商品有关的信息，并进行分析和比较（图8-12和图8-13）。

图 8-12　Comedy Central 宣传海报

图 8-13　Dcash Max Speed 乌黑洗发水宣传海报

3. 消费心理转换速度加快

现代社会发展和变化速度极快，新生事物不断涌现，消费心理受这种趋势的带动，在心理转换速度上趋向与社会同步，在消费行为上则表现为产品生命周期不断缩短。过去一件产品流行几十年的现象已极为罕见，消费品更新换代的速度加快，品种花样层出不穷。产品生命周期的缩短反过来又会促进消费者心理转换速度的进一步加快。

4. 对购买方便性的需求与对购物乐趣的追求并存

一部分工作压力较大、紧张度高的消费者会以购物的方便性为目标，追求尽量节省时间和劳动成本。特别是对于需求和品牌选择都相对稳定的日常消费品，这一点尤为突出。然而另一些消费者则恰好相反，由于劳动生产率的提高，人们可供支配的时间增加，一些自由职业者或家庭主妇希望通过购物消遣时间，寻找生活乐趣，保持与社会的联系，减少孤独感。这两种相反的心理将在今后较长的时间内并存和发展。

5. 消费品位发生变化

消费者对商品和服务的要求将会越来越多，从产品设计到产品包装，从产品使用到产品的售后服务，不同消费者将有不同的要求。这些要求还会越来越详细、专业，越来越个性化。现代顾客追求时尚、表现时尚；追求个性、表现自我；追求实用、表现成熟；注重情感、容易冲动。这些要求是传统的营销媒体难以实现的。传统的强势营销以企业为主动方，轰炸式的传统广告和高频的人员推销是其主要特征；而网络营销是种"软营销"，其主动方是消费者，营销者通过网络礼仪的运用达到一种微妙的营销效果（图8-14至图8-16）。

6. 休闲与体验逐渐成为网络时代消费者的需求

国外学者在预测未来经济时，提出了"体验经济"的概念，认为人类社会继服务经济时代之后将进入体验经济时代，认为体验是一种经济商品，是像服务、货物一样实实在在的产品。新科技的发展，也会带起互动游戏、动态模拟、虚拟现实等新的体验，更进一步刺激计算机业的新发展。而且，这种体验不仅限于娱乐，只要能让消费者有所感受、留下印象，就是体验。在未来，休闲活动将成为由人主导的日常生活方式。情感、体验、故事、娱乐、传奇、生活方式同物品和服务相比，将构成商品的主要价值和"卖点"，并且娱乐因素、情感、体验等将渗透到产品和服务之中，构成竞争力的关键因素。

7. 价格仍然是影响消费心理的重要因素

对中国消费者和美国消费者心理指标的调查表明，对于产品的价格的敏感度，中国消费者的指数比美国消费者高30%左右，这可能是东西方消费观念的差别造成的，但这从一个侧面说明现代中国消费者依然看重价格。中国社会调查事务所对消费者的消费心理的调查研究结果表明：88.3%的人有选价心理。其中4/5的人希望物美价廉，另外1/5的人偏爱选购高价商品。虽然营销工作者倾向于用各种差别化来减弱消费者对价格的敏感度，避免恶性削价竞争，但价格始终对消费心理有重要影响。

图8-14　M&M公益宣传海报

图8-15　棱镜眼镜包装

图8-16　双管齐下手柄雨伞

第四节　广告心理研究

【知识拓展】从名人广告看广告心理学

在市场经济形势下,广告与商品日益同质化,研究消费者的心理,研究如何有效地说服消费者显得格外重要。因此,在广告宣传中,要恰当地运用心理策略。广告心理策略应用得好,就会使广告成为市场营销的重要手段。企业广告在设计时要注意消费者的心理特点,推出符合心理学规律的广告,在引起注意、增强记忆、启发联想、增进情感四方面下功夫,发挥广告的心理功能,使广告真正起到传递信息、促进销售、树立形象、指导消费的作用。这样才会使消费者真正被打动,从而产生行动,去购买企业的产品。

一、引起注意

引起注意是广告心理策略中十分重要的问题,是广告产生效应的首要环节。广告若不能引起消费者的注意,效果就无从谈起。广告界流行这样一句话:使人们注意你的广告,就等于你的商品被推销出去了一半。所以,调动人们的注意是广告成功的第一步。

增大刺激强度是引起注意的重要策略。在广告设计中,可以有意识地增大广告对消费者的刺激效果和明晰的识别性,使消费者在无意中产生强烈的注意。例如,绝对伏特加酒广告画面的设计就符合这一心理原理。在主要画面内容中,前景对象是一个大大的酒瓶形状,甚至超过背景林立的高楼,这种醒目突出的图景,加上异常鲜明的色彩,给消费者以强烈的刺激,使其心理处于一种积极的、兴奋的状态之中,引起较大的注意(图8-17)。

此外,刺激物的运动变化也是引起注意的策略之一。变化的刺激物和活动的刺激物容易引起人们的注意。如特福榨汁机广告,动态的水果,给人果汁喷薄而出的感觉,分外惹人注目,吸引人们的注意。这种用动态示范表现产品的方式很有感染力(图8-18和图8-19)。

二、增强记忆

记忆在人的思维活动中占据重要的地位,没有记忆就没有人的正常思维。而人们在记忆过程中有

图8-17　绝对伏特加酒广告

图8-18　特福榨汁机宣传海报(一)

图8-19　特福榨汁机宣传海报(二)

一个普遍的心理表现，即遗忘。对一般人来讲，遗忘是绝对的、正常的，过目不忘是不可能的。消费者在注意到某种产品的广告之后，不可能马上就去购买，从引起注意到产生购买行为总会有一段时间。

在广告宣传中，有意识地采取重复的方法，反复刺激消费者的视觉、听觉，加强有关信息的印象，延长信息的储存时间，都是广告宣传中惯用的心理策略，有利于增强消费者的记忆。适度重复并有变化，这种增添广告新信息的形式，会加深消费者的理解和记忆。

此外，尽量减少广告记忆材料的数量也是增强广告记忆的策略。在同样的时间内，需要记忆的材料越少，记住材料就越容易，记忆水平就越高。利用精短而脍炙人口的广告语，可使广告标题、文稿短小精悍、简明扼要，在突出产品特性的同时，让人们记住最重要的内容。

三、启发联想

联想是由一个事物想到另一事物的心理过程，包括由当前事物想到其他事物，或是由已想起的某一事物想起相关的其他事物。广告运用联想能够使人们扩大和加强对事物的认识，引起人们对事物的兴趣，产生愉悦的情绪，并敦促他们为满足需要而购买商品。

如宝洁公司舒肤佳的一则电视广告：一个调皮可爱的小男孩玩耍之后，手上沾满了污渍，年轻的妈妈用别的香皂洗之后会残留不少细菌，但用舒肤佳的香皂，白白嫩嫩的小手被洗得干干净净，之后广告中打出广告语"爱心妈妈，呵护全家"。广告中的"小孩子玩耍""去除细菌""爱心妈妈"都是很好的联想点，这些"点"都容易让人联想到"舒肤佳"。

四、增进情感

情感是由一定的客观事物引起的，情感受客观事物的影响，但又是人的主观思维的体现。情感反映的是客观事物与人的主观需要的关系，反映的是人的需要是否获得满足。广告仅仅引起人们的注意、记忆、联想等认知层面的心理活动是远远不够的，它还需要观看过广告的受众对广告所宣传的产品或服务感兴趣，也就是广告要勾起观众的情绪和情感体验。以情绪和情感为诉求的策略在广告中极为普遍。体验是情绪和情感的基本特征，不管人对客观事物持什么样的态度，人自身都能直接体验到，离开了体验就谈不上情绪和情感。

图8-20　自动完成的真相　联合国妇女署

亲情、友情、爱情是人类情感的主旋律，因此可以在广告中利用人们身边的点滴情意，进行感性诉求，这能够迅速拉近广告与观众的距离，使观众自动投入广告所设置的情境当中（图8-20）。

本章小结

本章内容围绕设计心理学展开，分别介绍了设计心理学的定义及其在设计中的意义和作用、人性化设计的心理学因素、广告心理策略等内容，旨在帮助学习者更有效地进行艺术设计。

思考与实训

1. 简述人性化设计的心理学因素。
2. 试结合实际设计案例分析广告心理策略。

CHAPTER NINE

第九章　艺术设计的发展趋势

知识目标
了解艺术设计的发展趋势。

能力目标
能够设计出符合艺术设计发展趋势的产品。

在这个前所未有的变革中的时代，随着科技与网络的不断高速发展，社会形态不断被改变。而设计正是科技的产物，设计本身紧跟社会形态不停变化更新，当前设计呈现出的必然是未来设计发展的某些特性。在21世纪的今天，随着现代工业文明进入一个以微电子技术、光学技术、生物工程技术、新材料、新能源为主的新的信息化发展时代，设计也将向生态化、人性化、非物质化等方向发展。

第一节　生态设计

生态设计也称为"绿色设计""生命周期设计"等。生态学家西蒙·范·迪·瑞恩（Sim Van der Ryn）和斯图亚特·考思（Stuart Cows）在1966年提出了生态设计的定义：任何与生态过程相协调，尽量使其对环境的破坏影响达到最小的设计形式都称为生态设计，这种协调意味着设计应尊重物种多样性，减少人类对自然资源的剥夺利用，保持营养和水循环，维持植物生长地和动物栖息地的环境质量，以改善人居环境及生态系统。它提倡人类与自然的和谐，符合时代发展规律，必将引领未来的设计走向。生态设计涉及人类的一切生产和生活领域（图9-1）。

图9-1　简单的胶合板骨架自行车设计

生态化设计在产品的整个生命周期内，着重考虑产品环境属性（可拆卸性、可回收性、可维护性、可重复利用性等），并将其作为设计目标，在满足环境目标要求的同时，保证产品应有的功能、使用寿命、质量等。生态化设计以实现可持续发展为目标，设计决策充分考虑环境效益，尽量减少对环境的破坏，力图在人类社会发展与保护自然环境之间寻求可以长久共存的平衡状态。生态化设计不仅提倡减少物质和能源的消耗，减少有害物质的排放，而且要使产品及零部件能够方便地被分类回收并循环再生或重新利用。实现生态化设计有赖于先进的技术基础，更有赖于全新的设计理念，这就要求设计师改变产品外观设计华而不实和过分标新立异的倾向，转而考虑更高层次的创新（图9-2）。

图 9-2　Robin Berrewaerts 作品　比利时

在古代，中国人就崇尚自然，讲究"天人合一"。我国第一部工艺学著作，春秋战国时期问世的《考工记》把人的造物过程看作人与自然契合，以规律求自由的创造活动。其中指出："天有时，地有气，材有美，工有巧，合此四者，然后可以良。"讲究自然和人主观精神的统一，这是一种哲学境界、审美境界，一种人生理想。中国的园林建筑就体现了这种人和自然（或自然精神）的一致性。如苏州园林，就是集诗、书、画诸元素于一体，取自然之势加以点缀，根据山水的自然景致建造的。其可以在小空间里纳入丰富的景色，设计动人的意境，达到人景合一。

图 9-3　无印良品便携性 LED 灯

日本的设计业在设计文化领域走在世界的前列。它提倡"重技更重道"的设计理念，注重技术、关注人文、思考文化、关怀未来，在设计中注意处理人文与自然的关系。这与生态设计的理念不谋而合。其代表人物有日本著名设计家黑川雅之、三宅一生等。黑川雅之认为设计是一种文化创造，是人文思想与精神融合的一种体现。他在他的著作《20世纪设计提案——设计的未来考古学》中提出，21世纪是设计回归自然的时代，是人与自然，人与人融合的时代。他提出设计的最终问题是环境问题，其本质是一种体现人文与自然精神的设计。他的设计作品"风·土·光·影"充满对自然、人性、传统与未来的矛盾的哲理思考。他从"以人为本"和"新型环保"设计理念出发，从超然的"物"学理念出发，开创了当代设计研究的先河。还有日本时装设计家三宅一生的时装设计作品，也是结合自然生态观念，达到了人与自然高度和谐的状态（图9-3和图9-4）。

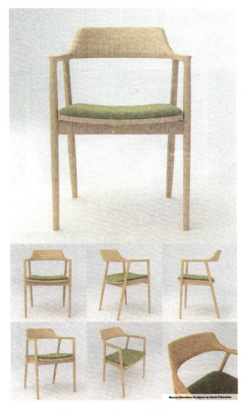

图 9-4　广岛椅　深泽直人

在城市环境生态设计中，人们越来越重视环境与人的和谐关系。设计师通过对不同植物种群的统筹、规划、安排，合理处理城市中人、建筑、绿化的关系等环境问题，减弱由城市人口众多，大气、噪声、垃圾等污染造成的城市热岛效应，改善小气候，达到人与环境的和谐。美国建筑师赖特早在20世纪初设计住宅和别墅时，就充分考虑到建筑与自然生态的有机结合。"美丽的建筑不只局限于精确，它们是真正的有机体，是心灵的产物，是利用最好的技术完成的艺术品。"这是他对建筑的理解。他喜欢采用砖、木、石头等原始材料，设计出屋檐很大的坡屋顶，既保持美国民间建筑传统，又突破了封闭性，很适合当地的草原气候，被称为"草原式住宅"（图9-5）。

在一种更加深厚宽广的社会因素思考中，生态化设计以更多的方法创造产品形态，用更简洁、更持久的造型尽可能地延长产品的使用寿命，并提倡使用再生材料，减少材料消耗。在生态化的设计理念支配下，设计师不仅要考虑产品对人类生活环境的影响，而且有责任考虑"以自然为本"的生态设计。具体应当做到以下三点。

一、选用绿色材料

选用绿色材料（又称环境协调材料、生态环境材料、环境材料）来设计的好处是，绿色材料具有良好的使用性能，对资源和能源消耗少，对生态环境污染小，可再生利用率或可降解循环利用率高，在材料的制备、使用、废弃乃至再生循环利用的整个过程中都与环境协调共存。这些材料有利于回收，能减少废弃物的垃圾量，其本身亦可被重复使用。产品重复使用的频率越高，越能降低废弃物产生的速率。这些材料有生物降解材料、循环与再生材料、净化材料等。绿色材料是具有系统功能的一大类新型材料的总称，是赋予传统结构材料、功能材料以优异的环境协调性的材料以及直接具有净化和修复环境功能的材料。它具有先进性、环境协调性、舒适性等一些明显特征（图9-6）。

图9-5　光子空间设计

图9-6　Painful——采用800木板钉制作的按摩椅子

二、进行减量化设计

为了最大限度地保护环境，避免污染，尽可能减少由于人类的消费而给环境增加的生态负荷，设计时应减少对原材料和自然资源的利用，减轻各种技术、工艺对环境的污染。比如实行产品简约设计，它对降低能源与资源消耗有着直接的促进作用，是建立在真正减少材料与成本消耗的基础上的，它不仅表现为产品体量的"轻、薄、短、小"，还体现为产品结构的精简与产品的高性能化。实行产品的可拆卸设计，使产品可以被拆卸和分解，并可被重新组合使用，避免了因产品整体报废而导致的资源浪费和环境污染，有利于产品功能的再开发和产品零部件的再利用。

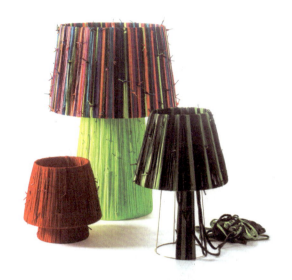

图 9-7　五彩鞋带台灯设计

三、对废弃品的再利用

所谓的"废弃"只是初始使用性的废止，并不等于产品不可用，不应该简单地将之抛弃，而完全可以使之进入物质的新一轮循环过程中再度被开发利用。发展循环型经济的观点认为，只有放错了地方的资源，没有真正的废弃物。只要根据废弃品的固有特性，巧妙开发新的使用价值，探求新的使用性，就可能使其获得新的生命力。发展循环型经济已经成为 21 世纪国际社会的崭新态势，其倡导的"资源—产品—再生资源"的物质反复循环流动过程也将取代传统经济模式下的"资源—产品—废物"物质单向流动过程，从根本上消解环境与发展之间的冲突（图 9-7 和图 9-8）。

在现代汽车工业设计中，各国的大公司都投入巨资开发太阳能、天然气等新能源汽车，以减少对城市空气的污染。在造型设计上各公司也更讲究合理性及产品与环境的和谐性。在回收废品上，宝马公司的废弃汽车的回收率达 80%。一些家具设计师也考虑重新采用天然的材料进行家具设计。

图 9-8　悉尼垂直花园绿墙塔大厦

第二节　人性化设计

美国行为科学家马斯洛把人的需要从低到高分成七个层次，即生理需要、安全需要、归属与爱的需要、尊重需要、认知需要、审美需要和自我实现需要。马斯洛认为上述需要的七个层次是逐级上升的。当社会经济发展处于较低水平时，人们对商品的要求简单而实用；当社会经济发展水平达到一定程度时，消费者就会对商品提出更高的要求，包含除实用之外的更多心理的、精神文化方面的需求。马斯洛提出的需要层次理论，揭示了人性化设计的实质（图9-9和图9-10）。

简单地说，人性化设计就是将过去对功能的单一满足上升为对人的精神层面的关怀。应赋予设计更多情感的、文化的、审美的内涵，建立一种人与物、人与环境和谐统一的美妙境界。

日本设计师在20世纪90年代提出了一项"人的感觉计划"，其目的是"找出使日常使用的产品让人用起来感到更舒适的办法"，设计制造消除压力和疲劳、有助于创造"更人情化的环境"的汽车、空调器和衣服，设计"有人的感觉的电器"。这已将设计的精神因素提高到很高的层面。设计的层次越高，其精神性的因素就越多、越圆满，物质性和精神性、理性化和人性化的结合就越完美、融洽。从某种意义上说，设计不断发展和提升的过程是人的认识、思想和感情不断完善的过程，人的设计是人类的情感、文化精神及理论道德的反映。

人性化的设计要求设计师从人的生理需求和心理需求出发进行考虑，即在以人为本的基础上设计产品。人性化的产品主要体现在该产品的形式、功能以及人在使用该产品时产生的情感上。它的特征为形式美、功能美、情感美、文化美（图9-11）。

图9-9　米兰达手扶椅　布鲁诺·马斯逊

图9-10　O系列剪刀　奥拉夫·贝克斯琢姆

图9-11　SORA电动摩托车设计

一、形式美

具有形式美是设计的基础。形式美包括功能形式美和外观形式美。首先，产品的功能形式必须美。产品的功能形式美要求设计师利用产品的内在结构和外在形式将该产品的使用功能充分体现出来，主要是指实现该产品的技术美。产品的功能由产品的结构决定，产品的功能只有通过外在形式才能实现，两者不可分割。功能形式不是通过外在于产品功能的其他装饰因素，如色彩、图案、质地等表现出来的，而是产品功能与生俱来的品性。它与一件产品的技术因素、材料因素等有关。技术上越是完美，材料用得越是恰当，其功能形式往往就越完美。因此，我们需要的设计必须具备技术完美、材料恰当的功能形式美。其次，产品的外观形式也必须美。外观形式主要包括造型、色彩和材料。在造型上，产品需要有简洁大方的造型设计，线条简洁、流畅，各部分比例恰当，符合当代人的审美心理。当今时代的产品造型正向"短、小、轻、薄"发展，这样不仅可以节约材料资源，而且也便于携带。在色彩上，需要运用符合人们的理解能力以及文化传统的色彩，使色彩与产品的使用环境协调而产生色彩的美感，从而打动消费者的心灵。在材料上，应当综合考虑产品的造型和功能，从而选用完美体现产品造型和功能的环保型材料（图9-12）。

图 9-12　LED 充电式台灯　克劳迪奥·加托

图 9-13　白色橱柜

二、功能美

功能美主要是从消费者操作的宜人性方面考虑的。功能美除要求产品有完美的功能之外，还必须满足人们的生理要求和心理要求。产品应具有良好的性能，容易维修，容易操控，符合人体工程学原理，能给人以知识的享受和情感的满足。

三、情感美

情感是人们对客观世界的感受与体会。在当今繁忙的社会中，人们日益追求产品的情感需求来缓解工作压力。人们对产品的需求不满足于"好用就行"，人们对产品不但有物质需求，还有精神文化层面的需求。这就要求设计师设计的产品必须具备文化内涵，让使用者在使用的时候能付出感情，产生情感的交流和共鸣，这也是今天产品内涵的最高境界，是产品人性化的体现之一（图9-13和图9-14）。

图 9-14　iPad 木制三脚架设计

四、文化美

文化包括物质文化、智能文化、制度文化和观念文化四种形态。设计以创造物质文化为表现形式，必须融合智能文化、制度文化和观念文化的内容，最终实现和谐美和境界美。因此，对于中国来说，消费者所需要的设计必然是具有中国文化美的、带有中国情感的、有中国特色的个性化的设计。

第三节　非物质设计

一、非物质设计的含义

非物质设计的定义是相对于物质设计而言的。物质设计比较容易理解，它是一种表象的、可见的、可感知的设计。非物质设计则关注在设计中物质因素以外的因素，如经济、环境、心理等，它还注意到非物质因素对物质因素的作用和影响，并将非物质因素作为单独的一个因素研究。非物质设计是社会非物质化的产物，是以信息设计为主的设计，是基于服务的设计。在信息社会中，社会生产、经济、文化的各个层面都发生了重大变化，这些变化反映了一个基于制造和生产物质产品的社会正在转向一个基于服务的经济型社会。这种转变，不仅扩大了设计的范围，使设计的功能和社会作用大大增强，而且导致设计本质的变化，即进入了一个以非物质的虚拟设计、数字化设计为主的设计新领域，使设计的功能、存在方式和形式乃至设计本质都不同于物质设计（图9-15）。

图9-15　书籍装帧设计　王志弘

从理论上讲，一切非物质设计都要以物质设计为基础，都要为产品的物质设计服务。而物质设计也不能离开非物质设计而独立存在，因为最终的产品都要为人所用、为社会所用。虽然非物质设计与物质设计有着本质的区别，但是它们都是围绕产品设计这个中心展开的，并且它们的共同目标都是产品设计的可持续发展，对环境的保护，以及产品的人性化。

传统物质设计的理念是最大限度地达到功能与外形的完美，主张以产品消费为主流。生产者生产和销售产品，用户购买后占有产品并使用产品，得到服务，在产品寿命终结时将其废弃。非物质设计的理念倡导的是有效合理地利用资源，主张的是消费服务而不是单个产品本身。生产者通过某种服务形式和使用方式实现生产、维护、更新换代和回收产品的全过程。非物质设计的这种思维转换使物质产品的价值发生了变化，产品价值由原材料价值和体力劳动价值转变为经济价值和社会价值。

非物质设计的思想体系，在今天不仅是基于信息社会的虚拟数字设计那么简单了，它已经扩大

到了一切物质设计难以触及的设计领域，尤其是对于产品设计而言，其重要程度已经不亚于对功能与外形的开发。目前，产品的非物质设计主要是以资源环境的可持续发展，以及良好的社会效应等外在因素为前提，并始终遵循以人为本的原则，对产品的非物质因素进行建立和组织。比如通过对产品运行模式的设计和对产品售后体系的构建，使产品在功能与外形之外也能做到最大限度的人性化与环保（图9-16和图9-17）。

【知识拓展】浅谈人性化设计思维

二、产品中的非物质因素

在产品设计中与非物质主义紧密联系的概念就是"可持续发展""环境保护""产品服务""人性化""信息社会"等。在今天，这些因素就产品设计而言并不能被充分考虑到，因为它们所蕴含的价值往往会被产品的物质性所掩盖。而所谓的"物质性"也就是产品的物质形态、功能等因

图9-16　参考《神奈川冲浪里》所做的字体变化

图9-17　Hemorio献血公益平面广告

素,这些因素最为大家所熟知,因为产品的物质性决定了产品最基本的功能和价值,这些也正是大多数企业和消费者所追求的。但是随着生存环境的恶化和资源的紧缺,越来越多的企业开始注意可持续发展与环境保护的重要性,以及开发产品的非物质因素对实现人性化和提高竞争力的重要意义(图9-18)。

产品的非物质因素同样是相对于物质因素而言的,很多时候这种非物质因素并不能被具体的量化。对于工业设计而言,工业化建立起来的社会是一个"基于物质产品生产与制造的社会",因此物质性和物质的"数""量"是社会进步的标志。而非物质性则是社会后工业化或信息化的结果。信息社会是一个"基于提供服务和非物质产品的社会"。也就是说一件完整的产品包括的不仅是一些量化的材料,还包括一些难以计量的因素,当一件产品发挥其功效的时候必定要对人、空间、社会等因素产生影响或者引起互动,这种影响或互动也应该被包括在完整的产品之内,这也是企业以及设计师不应该忽视的环节。

美国的可口可乐称得上是一个遍及全球的碳酸饮料品牌,人们可以在世界的每个角落看见它的标志和产品,获得可口可乐公司所提供的服务。这时候产品本身被弱化了,取而代之的是它的品牌效应和服务效应,这就是产品的一种非物质属性,其实可以说很多时候我们并不是在喝可口可乐的产品,而是在喝它的品牌与文化。而在建立这种非物质资源时,企业并不需要浪费更多的物质资源,但是它所产生的效应往往要比产品本身大出许多。通过合理地利用这种非物质资源也可以帮助企业减少资源浪费,减少产品对环境的污染。

图 9-18　手机界面设计

三、非物质设计在节约消耗方面的功能

非物质设计是产品设计的必然进程,它的功能就体现在其附加值上,很多产品由于性能外观的雷同而导致了一种恶性循环的竞争,彼此拉不开差距,不能形成优胜劣汰的局面,消费者也会对其逐渐失去兴趣。而非物质设计正好可以打破这种僵局,既为产品打开了另外一种局面,也为消费者提供了更多的选择余地,这其中就有对使用方式和服务体系的创造。另外,通过对非物质因素的考虑与设计,也可以使企业自身与消费者同时做到对资源的节约和对环境的保护。

在使用方式方面,比如汽车设计,过去很多设计师会把更多的精力放在设计物质的汽车本身,如车身的造型流畅与否、车内空间舒适与否等。而现在由于大气污染与交通拥堵的加剧,要求设计者更多地考虑非物质的交通和环境等问题。人们发明了各种节能汽车,如电动汽车、甲醇汽车、天然气汽车等。它们不像普通汽车那样排放含有铅、硫、氮的氧化物等有害气体,同时噪声小,而且这种汽车还有燃料来源广、生产工艺简单、设备少、运输方便等特点,并且很多汽车公司也开始通过与政府合作推广节能汽车,取得了不错的成果。同时,各汽车公司正设法开发新产品,降低低公害车的成本,如增加充电设备及燃料供应网点等,为大规模普及低公害节能汽车做准备(图9-19)。

图9-19 充电汽车

第四节 数字艺术设计

进入21世纪,人类步入信息社会,以计算机科学为标志的数字技术给设计领域带来了空前的繁荣。计算机的出现改变了传统的用纸、笔、圆规等工具进行设计的方式,在速度、精

确度、效果、品质上也都远远超过以往传统的设计方式。数字技术以惊人的速度席卷了包装、广告、印刷、影视、网页、建筑、服装等几乎所有视觉设计领域，设计迎来了崭新的数字化时代。

当然，计算机作为一种新的设计工具，不能够替代设计师的作用，在设计过程中，设计师是设计活动的主导，计算机仅作为工具实现设计师的想法。同时，随着科技的不断发展，数字化技术为艺术设计的发展提供了更多的可能和机遇，设计师要在这个背景之下突破单纯的技术或精神的限制，把经济、科技、艺术、精神等因素相结合，创造符合大众的艺术化需求的新设计，即数字艺术设计。它是集声音、视频、动画、图像等数字化信息于一体的艺术设计，是通过计算机的技术加工，借助互联网等媒介发送和传播的一种互动式的艺术表现形式。

一、数字艺术设计的特征

1. 综合性

综合性是指对计算机、声音、图像、通信技术等多种因素的综合运用。数字化技术在现代艺术设计中的运用，促进了设计审美价值体系的变化。设计者在熟练运用传统艺术表现手段的同时，可在数字化技术的引导和支持下，通过综合文字、图片、动画、声音、视频等各种表现手段，全方位、多角度、生动地表达设计意图，真正实现图、文、声、像并茂的设计效果。这种数字化艺术模糊了艺术和技术的界限，构成了科学与技术高度融合的新的艺术形式，形成了新的审美趋向。

2. 互动性

数字艺术设计的互动性是指数字化艺术在创作与接受之间，作者与受众之间表现出的一种角色换位、互动沟通、共同参与、共同分享的艺术模式，是艺术同一性的典型体现。在数字互动过程中，参与者体验到了艺术家及艺术创作的感受，人的个性化元素在作品中成为艺术创作的对象，没有专门的艺术技能，凭借数字技术提供的"半成品"进行"材料加工"式的合成和后期制作，这种共同参与艺术创作的互动平台与气氛，最终形成了当今人们所关注的艺术的互动特征，即艺术与非艺术的交互、艺术家与非艺术家的交互。

3. 虚拟性

数字技术可通过计算机和网络空间，将不同时空维度的现实与现象通过虚拟的方式加以整合和链接，使人们能够在虚拟的世界中实现自己在现实中无法实现的梦想。

二、数字艺术设计的类型

1. 网页设计

网页设计伴随着计算机互联网的产生而出现，它是在有限的屏幕空间上将图像、文字、色彩、动画、声音等多媒体元素进行有机组合，将传达信息所必要的各种构成要素进行一种视觉关联和合理配置的设计。网页设计具有视觉传达设计的特点，又是虚拟交互式的设计。成功的网页设计不仅能够提高版面的浏览价值，而且有利于该网页主题信息的有效传播并加强浏览者的视觉留存（图9-20）。

2. 游戏设计

随着计算机和互联网的普及，游戏设计成为最具生命力的设计活动。竞争性、趣味性和可参与性是游戏得以迅速发展的关键，游戏设计已成为集剧情、艺术、音乐、动画、画面、程序于一体的复合型技术。

图 9-20　某运动品牌网页设计

　　游戏类型一般包括角色扮演、即时战略、模拟类或者射击类、动作类、探险类、运动类，还可分为单机游戏、网络游戏等，内容涵盖剧情设计、程序设计、场景设计、画面设计、音效设计、操作界面设计、游戏方式设计、市场定位、销售策略等。

　　游戏创造了一个虚拟的空间和环境，人们身处其中，满足了某种精神层面的需求，可以实现在现实生活中即使努力也无法实现的目标。例如，一个在现实生活中懦弱的孩子，在游戏里可以变成一个万人敬仰的英雄；一个在现实生活中窘迫无助的人，在游戏里可以成为富翁，玩家可以强化、实现自己憧憬和向往的特征。在网络虚拟世界中，人际关系也会变得简单、直率、多变，可以摆脱现实世界中人际关系的束缚，玩家可从这种虚拟人际关系中得到现实生活中难以获得的满足感。

3. 用户界面设计

　　用户界面设计是电子产品的重要组成部分，界面是一个窗口，它将不同的视觉元素进行排列，并使之成为一个连贯的整体。用户界面设计又称人机界面设计，即对人和机器之间保持沟通的界面进行设计，使界面容易为用户使用，产品的功能能够很好地被用户发掘和利用。用户界面设计包括以下三个方面。

　　（1）结构设计，也称概念设计，是界面设计的骨架。其通过对用户的研究和任务分析，制定设计的整体架构。基于纸质的低保真原型可提供用户测试并进行完善。结构设计往往会被表达成一个流程图，流程图中包含用户实现一个目标需要完成的每个任务、任务的顺序及任务之间的交互。在大多数情况下，流程图中的每个任务都对应交互界面中的一个或一组页面。根据流程图里包含的任务，设计人员可以开展进一步的页面设计。在结构设计中，目录体系的逻辑分类和术语定义是用户易于理解和操作的重要前提。如某些品牌手机将闹钟的词条设置为"重要记事"，让用户很难找到。

　　（2）交互设计，其目的是让用户简易便捷地使用界面，通过界面完成与机器的交互。例如，DOS 是较低级别的操作系统，也是 Windows 的过渡性系统，是单用户、单任务操作系统，一般只包

括设备管理和文件管理两部分。而 Windows 让用户在一个多媒体的环境下更容易操作界面。DOS 是通过各种命令语言进行信息处理的，而 Windows 通过各种图形界面使用户可以很直观、很便捷地通过鼠标管理和处理一些复杂的信息。

（3）视觉设计，是在前两方面设计的基础上，参照目标人群的心理和生理特征进行视觉上的设计，通过对图像、文字、色彩、动画、声音等多媒体元素进行整合，达到视觉舒适化、美观化。一个精美网站界面能给用户留下一个好的第一印象，优秀的网站界面不仅要美观、专业，而且要人性化，例如，为迎合用户的浏览习惯，应把重要的栏目和需要展现给用户的主要信息放置在用户视线最易捕捉到的地方，使用户在第一时间抓住页面重点。

人与人之间面对面的信息传递和交流是通过语言、动作、表情完成的，也是人们最为自然、方便的交流方式，因此，能够像人与人之间那样和机器交流，是界面设计追求的最终目标。例如，熟练掌握多点触控技术开发界面是苹果公司近年来最出色的成果之一，其产品突破了鼠标只能控制屏幕上的单点限制，使人可以用手指控制屏幕上的多个控制点，通过更多的手指和机器进行交流。在语言界面方面，很多手机已经开始应用语言拨号，准确率也越来越高。此外，还有一些利用其他技术实现的行为界面，如电子翻书就是利用动作感应技术和计算机多媒体技术实现的一种虚拟互动的翻书形式。受众只需要站在展台前方，用手在空中挥动即可实现翻书（图 9-21）。

4. **虚拟现实设计**

VR（Virtual Reality）是虚拟现实的简称，这项技术原本是美国军方开发研究出来的一项计算机技术。简单地说，就是利用计算机生成一种模拟现实的环境，甚至可以是想象中的环境。虚拟现实技术集中了心理学、计算机图形、机器人、多媒体、数据库等多种学科，借助计算机技术和硬件设施，实现人们的视觉、听觉、触觉、嗅觉等多维虚拟现实的体验。

虚拟现实技术不仅可以模拟现实世界，而且能够创造虚拟的世界，展示人类广阔的想象空间。例如，美国、英国、意大利和德国的专家利用数字技术虚拟重建了 1600 多年前的罗马古城，这是迄今对一座历史古城规模最大、最完整的数字重建。工程重现了公元 320 年康斯坦丁皇帝统治时期的罗马古城，其中包括斗兽场等大约 7000 座建筑。"游客们"不仅能慢慢"走进"角斗场的内部，了解当年位于地下的野兽牢笼是怎样通过升降梯被运到角斗场上的，还可以"飞起来"仔细观看古罗马凯旋门顶端的浅浮雕和碑铭，身临其境地感受古罗马帝国的辉煌（图 9-22）。

随着计算机技术的不断发展和成熟，数字艺术设计将有更大的发展空间，并渗透到生活的更多层面。

图 9-21 虚拟翻书设计

图 9-22 数字技术模拟还原罗马古城

本章小结

本章分别从生态设计、人性化设计、非物质设计及数字艺术设计方面阐述了艺术设计的发展趋势。

思考与实训

1. 生态设计主要体现在哪些方面？
2. 试选取生活中常见的物品进行人性化设计分析。

参考文献

[1] 王受之. 世界现代设计史 [M]. 北京：中国青年出版社，2002.

[2] 王受之. 世界当代艺术史 [M]. 北京：中国青年出版社，2002.

[3] 尹定邦. 设计学概论 [M]. 长沙：湖南科学技术出版社，1999.

[4] [美] 玛乔里·艾略特·贝弗林. 艺术设计概论 [M]. 孙里宁，译. 上海：上海人民美术出版社，2006.

[5] 徐思明. 中国工艺美术史 [M]. 济南：山东教育出版社，2012.

[6] 张夫也. 外国工艺美术史 [M]. 北京：中央编译出版社，1999.

[7] 何人可. 工业设计史 [M]. 北京：北京理工大学出版社，2000.

[8] 朱铭，荆雷. 设计史 [M]. 济南：山东美术出版社，1995.

[9] [美] 赫伯特·马尔库塞. 审美之维 [M]. 李小兵，译. 桂林：广西师范大学出版社，2001.

[10] 杨先艺. 艺术设计史 [M]. 武汉：华中科技大学出版社，2006.

[11] 张杰. 谈设计师的知识结构 [J]. 装饰，2002（12）：69.

[12] 过山. 探索现代艺术设计教育的改革 [J]. 设计艺术，2004（3）：17-18.

[13] 毛文正. 我国的设计及设计批评现状 [J]. 文艺研究，2007（3）：170.

[14] 柳沙. 设计艺术心理学 [M]. 北京：清华大学出版社，2006.

[15] 王肖生. 平面广告设计中色彩的运用及经济效能 [J]. 同济大学学报（社会科学版），2000（1）：68-71.

[16] [日] 滝本孝雄，[日] 藤沢英昭. 色彩心理学 [M]. 成同社，译. 北京：科学技术文献出版社，1989.

[17] 姜斌，魏琳. 轻工机械类产品形象设计的研究与实用 [J]. 轻工机械，2005（3）：17-19.

[18] [美] 唐纳德·A·诺曼. 设计心理学 [M]. 梅琼，译. 北京：中信出版社，2003.

[19] 杨君顺，韩超艳. 产品设计中用户知觉的分析与研究 [J]. 轻工机械，2006（2）：7-9.

[20] 陶新，张志明. 设计概论 [M]. 南京：南京大学出版社，2016.